류민자

한국
여성
미술
작가

류민자 한국 여성 미술 작가

초판 1쇄 발행 | 2019년 10월 4일

지은이 | 조은정

펴낸이 | 한성근
펴낸곳 | 이데아
출판등록 | 2014년 10월 15일 제2015-000133호
주 소 | 서울 마포구 월드컵로28길 6, 3층 (성산동)
전자우편 | idea_book@naver.com
전화번호 | 070-4208-7212
팩 스 | 050-5320-7212

ISBN 979-11-89143-05-3 03600

이 도서의 국립중앙도서관 출판예정도서목록(CIP)은 서지정보유통지원시스템 홈페이
지(http://seoji.nl.go.kr)와 국가자료종합목록 구축시스템(http://kolis-net.nl.go.kr)에
서 이용하실 수 있습니다. (CIP제어번호 : CIP2019037141)

책값은 뒤표지에 있습니다. 잘못된 책은 구입하신 곳에서 바꿔드립니다.

류민자

조은정 지음

한국
여성
미술
작가

이데아

들어가는글
착한 여자를 넘어서

작가로 산다는 것은 결코 쉬운 일이 아니지만 여성이 작가로 산다는 것, 게다가 한국에서 여성이 작가로 산다는 것은 정말로 쉬운 일이 아니다. 그것은 린다 노클린(Linda Nochlin, 1931~2017)의 '왜 위대한 여성 미술가는 없는가'라는 질문과는 정말로 다른 문제에 이들이 봉착해 있기 때문이다.

여성 미술가에 대한 평가 이전에 작가로서 삶을 유지하고 작가로서 존재해야만 하는 그 절체절명(絶體絶命)의 순간으로 이어진 삶을 외부인은 절대로 알 수 없는 것이다. 더구나 집안 살림에, 아이들 교육에, 못난 남편을 지도하면서도 훌륭한 예술가로 이름을 남긴 신사임당을 모범으로 삼은 시대에 여성 작가로 살았다는 것은.

화가 류민자(柳敏子, 1942~)에 대한 글을 쓰면서 가장 먼저 겹친 것

은 바로 신사임당의 이미지다. 그, 그리고 그의 남편은 얼마나 사임당을 존경했는지 딸의 이름에 사임당의 흔적을 집어넣었다. 따라서 순종의 미덕, 가정에서의 도리는 화가 류민자의 이름에 앞섰을 것임을 쉽게 짐작할 수 있다. 시대가 원하는 현모양처, 오늘날 '착한 여자 콤플렉스'라며 비웃음의 대상이 될 수도 있는 삶, 그것이 화가 류민자가 지나온 시간이다.

결혼 이후 누구의 아내라는 것은 기혼여성 누구에게나 해당하는 것이지만, 여성 작가가 남성 작가와 결혼했을 때 정체성을 유지하기 위해 혹독한 시련을 겪어야 한다는 것을 알고 있다. 잭슨 폴록(Jackson Pollock, 1912~1956)과 그의 아내 리 크래스너(Lee Krasner, 1908~1984)를 굳이 언급하지 않더라도 말이다. 그 문제를 류민자는 온몸으로 돌파했다. 끊임없이 전시회를 하고 그림을 그리는 전문가의 삶을 유지하는 것으로 말이다. 작가로서 전시회를 하면 작품을 판매하고 그것을 통해 생계를 유지하는 것이 당연하다. 오히려 그가 작가로서 가능성이 있음을 인정받는 것이라 자랑스럽게 생각해야 마땅한 일이다. 하지만 잘 팔리는 그림의 작가인 아내는 '예술성'이라는 명목으로 자신을 낮추었을 것이다. 그것이 류민자였다.

류민자의 이름 앞에 붙은 누구의 아내라는 수식은 남편이 떠난 지금도 신문 기사에, 자신의 말 속에 배어 있다. 물론 그것도 그를 수식하는 그의 일부이긴 하다. 그러나 정말 일부일 뿐이다. 그런데

류민자에 대한 자료 대부분이 하인두(河麟斗, 1930~1989)와 연관된 언어로 구성된 것이라는 점에서는, 예상보다 심해서 놀라움을 금치 못했다. 온전히 한 작가를 설명하기에는 너무 모자란 그 수식이 너무나 큰 너울을 드리워 작가 류민자에 대한 평가를 유보하게 만들고 있다는 생각이 든다. 그리하여 이 글을 쓰며 세운 집필의 원칙은 단 하나였다. 작가를 연구하는 가장 일반적인 방식으로 글쓰기!

미술가를 영웅으로 만드는 글들이 있다. 고흐(Vincent van Gogh, 1853~1890)가 동생 테오(Teodorus van Gogh, 1857~1891)에게 보낸 편지가 고흐와 그 시대 그리고 그의 지성을 알렸다. 인상주의 여성 미술가 베르트 모리조(Berthe Morisot, 1841~1895)는 딸 줄리 마네의 일기를 통해 생생히 숨 쉬는 작가로 존재한다. 그 소박한 글쓰기는 진실을 전하고 화가들의 내면을 열어젖힌다. 그런데 우리나라 최초의 여성 서양화가 나혜석(羅蕙錫, 1896~1948)은 자신이 생산한 많은 글과 그림이 있지만 유독 이혼에 관한 내용만 일반에 알려진 경향이 있다. 실물을 확인할 수 있는 작품이 많지 않기 때문이기도 하겠지만, 대중의 가십거리로서 접근했기 때문임을 부정할 수 없다. 박래현(朴崍賢, 1920~1976)은 김기창(金基昶, 1913~2001)과 함께 언급되고 천경자(千鏡子, 1924~2016)는 뉴스에서만 친숙하다.

여성 화가의 '여성'을 확인하기 전에 화가로서 그를 본다는 것은 마치 영웅 서사를 쓰는 것과 같다. 남성 작가의 서사가 어느 지역의

어느 집안에서 누구 자손으로 태어나 어떤 교육을 받고 어떤 일을 했는가로 진행되는데, 여성 작가의 경우 대부분 그의 집안과 어른들에 대해 알 수 있는 자료가 많지 않으며 그렇게 진행되고 있지도 않기 때문이다. 여성 작가가 아닌 작가로 인정받아야 한다는 불안감 탓에 그들의 연구서는 작품에 관한 이야기로만 가득 차기 일쑤인 것이다. 바로 그것이 이 책에서 통상적이고 진부한 영웅 서사 방식으로 글쓰기를 한 이유다.

화가 류민자 연구의 시작을 짐짓 그가 태어난 장소와 할아버지들 이야기에 비중을 두어 전개했다. 영웅 서사에서는 지기(地氣)가 중요하고 피의 흐름이 등장하기 때문이다. 이 진부함 덕에 그의 할아버지가 육군무관학교 출신임을 확인할 수 있었고, 일제강점기 무관학교 출신들의 행적도 파악할 수 있었다. 무관학교 출신들이 살아남아 학교에서 청년들을 상대로 군검 체조를 가르친 것이 미래를 위한 것이었음을 확인할 때는 가슴이 뛰었다. 유명한 화가였던 외할아버지의 이름을 소환하여 그 시대의 정치적 행동 안에 있었음을 확인하고, 부친의 행적을 통해 한국 현대사에서 '사전'을 발간한다는 것의 의미에 대해 새길 수 있었다. 하지만 여전히 할머니, 어머니는 완전히 드러내지 못한 채 그들의 이름을 불러주는 데 머물렀다.

한 사람을 연구한다는 것은 그가 살았던 시대 전부를 만나는 것이다. 더구나 그 한 사람이 화가인 경우에는 동시대의 가치와 지향

과 비판과 자괴감을 비롯한 모든 감정과도 조우한다. 결혼하면 그렇게 살아야 하는 줄 알고 지내던 시기의 작품과 죽음의 문턱 앞에 다녀와 자신의 이야기를 담기 시작한 때 제작한 작품 사이의 획기적인 변화를 보며, 남은 생을 충실히 산다는 것에 대해서도 배운다.

앞으로 류민자의 미술사적 서사가 어떻게 진행될지 자신할 수 없다. 하지만 한 작가를 남편의 그늘 아래 있었던 작가여서라거나 화사한 화면을 보여주기 때문이라거나 끊임없이 작품을 생산하고 잘 팔렸던 작가여서라는 이유로 평가에서 소외시켜서는 안 된다는 점을 강조하고 싶다. 그는 수묵에 집중하거나 추상으로 전회한 한국화 화단에서 전통의 소재를 유지하며 새로운 기법을 창안해 자신만의 양식을 쌓은 작가였다. 더 나아가 한국화란 지필묵만의 세계가 아니라 그 정신의 세계임을, 캔버스와 아크릴 물감을 사용한 화면을 통해 알려준 작가이기도 하다. 하지만 얼마나 많은 여성 작가의 작품이 단지 여성의 작품이라는 이유로 '작가명 망실'의 표기를 단 채 미술관 창고에 박혀 있는지 아는 이상, 또 작가에 대한 평가가 얼마나 사회적인 것인지 아는 이상 글쓰기를 미룰 수는 없었다.

어느 날 수화기 너머에서 들려온 류민자의 울음 섞인 목소리는 지금도 잊을 수 없다.

"글쎄, 그림을 실컷 그렸대요, 실컷요……."

미술관에서 회고전을 하고 있는 여성 작가가 자신은 그림을 실컷

그렸노라며, 여한이 없다고 했다는 것이다. 그는 수많은 그림 속에 고르고 골라 전시하는 일은 언감생심이었던 숨 가쁜 시간을 지나왔다. 실컷 그림을 그린다는 생각조차 사치였던 시간을 지나 그는 여전히 화가로 살아남아 오늘도 그림을 그린다. 그 지치지 않는 예술혼에 경의를 표한다.

2019년 10월, 개운산 자락 종암동에서

저자 조은정

차 례

1

혜화동 36번지

"서울 가운데서도 제일 살기 좋은 곳이 혜화정, 명륜정이라고 한다. 이것은 비단 이 정회 사람 이 정내에 사는 사람들만이 자랑하는 것이 아니라 사실상 최근 장안에 주택지를 잡으려면 동네가 새집들로 깨끗하고 공기 좋은 곳을 첫손 꼽기에 모두들 서슴지 않으리라."[1]

류민자는 일제강점기 서울에서 살기 좋다는 혜화동에 본적을 두었다. 서울시 종로구 혜화동 36번지에서 1942년 양력 3월 16일 밤 9시에 아버지 류창현, 어머니 오을순(吳乙順) 사이에서 2남 2녀 중 셋째로 태어났다. 아버지는 호적상 아명인 류창복(柳昌福)으로 기재되어 있으나 사회생활에서는 '창현(昌鉉)'으로 불리었으며 보성전문학교(普

城專門學校, 현 고려대학교 전신)를 나온 인텔리였다. 류민자의 어렸을 때 기억 속 아버지는 양복을 차려입고 출근길을 나서면 골목길이 훤해서 내심 자랑스럽기도 했다. 뒷마당에서 바이올린을 켜면 선율이 담장을 넘어 동네를 울리던 분, 근대의 낭만적인 지식인의 모습을 고스란히 지닌 분이 바로 아버지셨다. 어머니는 이 시기 대개의 음전한 부인들처럼 말소리 크게 나지 않는 조용한 분이셨지만, 집안 살림을 책임지던, 당대 어느 여성보다도 전적으로 집안일을 결정하고 실행하던 당차고 위엄 있는 맏며느리였다. 류민자의 기억 속 부모님은 근대기 지식인이 봉착했던 새로운 지식인 남편과 전근대적인 여성으로서 아내가 보여주는 부조화한 가정은 아니었던 것 같다.[2]

이들 사이에서 위로 오빠 호준, 언니 춘자 그리고 작가 자신인 민자와 남동생 호남, 사남매가 자랐다. 세상에 어느 부모에게 소중하지 않은 자식이 있으랴만 이들 사남매는 당시로서도 꽤 유별난 부모의 사랑과 관심 속에서 성장했다. 부부에게는 아이 다섯을 낳아 걸음마도 떼기 전에 모두 잃고 난 뒤에 무사히 잘 자라주어 마음마저 고마운 사남매였기 때문이다.

류민자의 어린 시절은 혜화동, 마포, 광화문, 누상동 같은 동네 이름과 함께 소환된다. 태어나서 서너 살까지 자란 집은 혜화동에 있던 한옥이었다. 당시 혜화동은 1936년 〈대경성전도〉에서는 그 지역이 다 그려지지 못한 서울 외곽의 신흥 동네였다. 그렇다고 해서 역

사가 없는 곳은 아니었다. 조선 초에는 한성부 동부 숭신방(崇信坊)에 속했던 곳으로, 일제가 서울을 수도의 위치에서 격하하여 경성부로 삼은 1914년에 이미 경성부 혜화동이라는 지명이 기재되어 있다. 1936년 '조선총독부 경기도 고시 제32호'에 따라 혜화동은 혜화정(惠化町, 게이가조)이 되었으므로 류민자가 태어났을 때 혜화동의 행정구역명은 '혜화정'이었다. 그런데 그가 태어난 이듬해인 1943년에 일제의 '구(區)'제 시행에 따라 혜화정은 종로구에 편입되었다. 광복 이듬해인 1946년에 미 군정이 제작한 서울시 지도에도 일제가 부르던 '혜화정'의 명칭이 그대로 표시되어 있는데, 곧 종로구 혜화동으로 행정명이 확정되었다.

도시가 확장되면서 경기도의 일부였던 지역들이 서울에 속했으므로 류민자가 태어날 당시 이 지역은 지도에서는 자세히 드러나지 않는다. 그러나 1942년 〈경성교통계획도〉에는 혜화문을 포함하여 경신중학교가 있는 지역을 혜화정이라 적고 있으므로 류민자의 출생지는 성균관대학교 오른쪽, 동성고등학교와 혜화동성당의 위쪽으로 혜화초등학교 뒤쪽의 혜화동 중심부에 속함을 알 수 있다. 혜화동 36번지 지번은 양쪽으로 도로에 인접한 제법 대지가 큰 주택지였으니, 류민자가 태어나던 당시에 그 규모가 범상치 않았을 것이다.

일제가 제국주의의 마수를 넓혀가던 1938년 말 12월 13일의 『조선일보』에는 혜화동의 규모에 대해 이렇게 설명되어 있다.

"(…) 이 정회의 자랑거리로는 이뿐만 아니라 옛날 성현을 모셨던 경학원(經學院)이 명륜정 한복판에 있으니 일반 정내의 문교상에도 말할 것도 없고 또 그 부근에 고송(古松)이 정립하여 있으니 풍광조차 좋아서 이 동네의 공원인 양하여 정내에서는 장래 이곳에 공원이 설치되기를 기다리고 있다. 서쪽으로는 장안 인사의 생활에 시달린 초조한 넋을 위로하여 주는 동물식물원이 있고 봄날의 한창 핀 벚꽃으로서 유명한 창경원(昌慶苑)이 있는가 하면 동남으로는 조선의 최고 학부인 경성제국대학이 웅자를 자랑하고 있다. 지난봄부터 창경원에서 동소문까지의 넓은 간선도로가 착공되어 이제 거진 준공에 가까워 있는데 이 덕분에 혜화정 입구에는 로터리(旋廻式) 광장이 나타나고 명년 봄까지에는 창경원에서 동소문까지 전차가 개통되어 금상첨화로 이 동네가 더 좋아질 것이다. (…) 정내의 경제력을 따져 보더라도 혜화정은 장안에서도 유수한 부자 동네로서 이 또한 이곳 정리를 위하여 든든한 일이다."[3]

당시 이렇게 혜화동 지역이 각광받고 있었으니, 류민자 가족이 서울의 중산층으로서 누린 삶의 모습을 짐작할 수 있다. 류민자가 태어난 때에는 이미 전차가 동소문(東小門) 앞을 지나고 있어서 자연환경과 더불어 교통까지 좋은 곳으로 더욱 부상했을 것이다. 유슬기,

김경민의 연구에 따르면 혜화동이 시내 중심부가 아닌 동대문을 지난 사대문 밖이면서도 당대 신흥 부촌이 된 것은 가까이에 서울대학교 전신인 경성제국대학과 의과대학 등 고등교육기관이 많이 있었던 것이 큰 이유라고 한다.[4] 이들 학교에 소속된 구성원 대부분은 일반 봉급자보다 많은 급여를 받는 지식인들이거나, 경제적으로 윤택하여 고액의 등록금을 낼 수 있었던 가정의 자제들이었다.

하지만 뭐니 뭐니 해도 조직적인 도로의 확충과 교통편의 편성은 이 지역이 고급 주택가로 성장하게 한 배경이었다. 혜화동까지 시내 중심부에 이르는 버스와 전차 노선이 두루 지났다. 도시가 팽창해 가던 시절, 문만 열면 나뭇가지가 늘어진 멋진 자연풍광이요, 새로 지은 아름답고 정갈한 집들이 자리한 곳이 바로 혜화동이었다. 또한 서울 시내의 그 어느 지역보다 일본인과 한국인이 혼재하던 동네도 혜화동이었다. 류민자가 태어난 집은 바로 이러한 혜화동에서도 중심부에 자리를 잡아 평지도, 산도 아닌 적당한 위치에 있었고, 전차나 버스를 타기에 가까운 곳이었으니 그의 유복한 유년기를 짐작할 수 있다.

혜화동 36번지를 중심으로 보자면 혜화동 옆 성북동에는 김용준이 늙은 감나무가 있는 집에 마음이 앉아서 노시산방(老柿山房)이라 이름 짓고 1934년부터 1944년까지 10여 년을 살다가 새로 결혼한 김환기에게 넘겨준 집이 있었다. 이태준이 『달밤』, 『황진이』 등을 집필

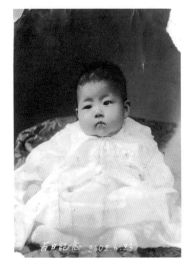

백일 기념사진, 1942년 6월 23일

하며 1933년부터 1946년까지 살았던 수연산방(壽硯山房)도 그리 멀지 않은 곳에 있었다. 신흥 문화촌이라고 불렸듯이, 일제의 식민정치가 극성을 부리던 때에도 혜화동, 성북동 지역은 식민정치에 지친 지식인과 문화인들의 마음을 다잡아주는 살 만한 곳이었다.

류민자 가족은 그가 서너 살 무렵 혜화동 36번지에서 마포구 도화동으로 이사했다. 서울의 동쪽 끝에서 서쪽 끝으로 장소를 자유자재로 옮기며 살 수 있었던 집안의 저력은 무엇이었을까. 장기와 바둑을 두고 사냥을 즐기고 낚시를 다녔다는 류창현은 류만수(柳曼殊)를 파조로 하는 문화류씨 좌상공파(左相公派) 34대손이었다. 따라서

'창현'은 그의 항렬에 따른 이름이었음을 알 수 있다.

　류창현의 아버지는 류희장(柳喜章), 어머니는 김일승이었다. 류희장은 대한제국의 무관이었다. 그는 9품 육군보병참위(陸軍步兵參尉)로서 진위부대원이었다.[5] 고종 황제가 양위하고 순종이 정사를 보기 시작한 해에는 육군보병정위로서 일본 군대를 견학하는 명단에 이름을 올렸다.[6] 신구(新舊)의 갈등이 첨예하던 시기에 그는 정식으로 신식 군대에 들어가 훈련을 받은 대한제국의 군인이었던 것이다.

　『관원이력』에 따르면, 류희장은 1882년 1월 29일에 태어나 1900년 10월 13일에 육군무관학교(陸軍武官學校)에 들어갔다. 류희장이 소속했던 육군무관학교는 대한제국의 군 장교를 양성하는 기관이었다. 1881년 별기군(別技軍)을 설치하여 신식 군대를 양성했으나 임오군란으로 군대가 구식 체제로 환원하자 1898년 7월 1일 장교 양성을 목표로 개교한 군사학교였다. 여러 차례 제도에 변화를 주다가 류희장이 입학하기 직전인 1900년 9월 칙령으로 관제를 정비했는데, 이를테면 제1회 졸업생 중 우수한 이들이 학교에 봉직하는 등의 제도가 정비되었다.[7]

　입학 후 류희장은 1902년 7월 6일에 육군보병참위가 되었고 1903년 3월 23일에 진위제4연 제1대대(鎭衛第四聯第一大隊) 견습(見習), 7월 24일에 진위제1연 제2대대 견습으로 편입해 9월 20일에 졸업증서를 받았다. 그런데 류희장이 육군무관학교를 졸업한 지 몇 개월도 되지

않아 일본과 러시아의 알력이 노골화하자 대한제국은 1904년 1월 23일에 중립을 선언했다. 하지만 2월 8일 일본 함대가 뤼순 군항을 기습 공격함으로써 러일전쟁이 시작되었고, 이를 빌미로 일본 군인이 인천으로 진입했다. 중립국 선언을 무효화하고 대한제국을 군사기지로 사용하는 내용을 담은 한일의정서(韓日議定書)가 일본 공사 하야시의 협박과 압력으로 2월 23일에 체결되었다. 일본군의 진입과 조선과 만주를 둘러싼 압력으로 발생한 러일전쟁, 그리고 전쟁 발발 시 일본군의 우군이 되는 조건이 명시된 한일의정서의 발표로 심각하게 자주권이 흔들리자 고종 황제는 군제(軍制)를 정비했다. 육군무관학교에서 일본의 유년학교 체제를 따라 학도들의 입학 규정이 변화한 것도 이때였다.

졸업생 류희장은 우수한 졸업생이 대부분 그러했듯이, 1904년 7월 16일에 진위제2연 제2대대(鎭衛第二聯第二大隊)로 부임했다. 8월 12일에는 제6연대 제2부대로 이동했다가 8월 22일 제1차 한일협약 뒤인 9월 21일에는 제5연대 제1대대에 부속되었다. 1905년 4월 14일에는 육군연성학교(陸軍研成學校)에 속하였다가 양력 5월 17일에는 육군보병(陸軍步兵)부위(副尉)가 되었다.[8] 러일전쟁의 와중에 대한제국의 군사가 어떻게 말려들었는지, 일본의 침략이 얼마나 노골화되고 있는지 육군무관학교 소속원의 변화에서도 충분히 짐작할 수 있다. 그리고 1907년 9월 3일에 앞서 살펴본 "일본 군대 견학을 명"[9] 받았다. 이는

당시 일본에 의해 형해화한 군부 조직에서 보자면 무관학교를 졸업해 봤자 갈 곳도 없는 생도들과는 다른 것으로, 꾸준히 육군무관학교 졸업생으로서 행보를 보여준다는 점에서 의미 있다.

1908년 『대한제국직원록』에 류희장은 육군무관학교 보병부위 9품으로 기재되어 있다.[10] 하지만 이듬해인 1909년, 고종은 더 이상 존재하기 어려운 육군무관학교 폐지를 선언하기에 이르렀다.[11] 류희장은 육군무관학교를 입학하여 정식으로 졸업한 인재였다. 총명하고 신체 건강한 젊은이를 뽑는다고 했지만 실제로는 추천을 통해 선발하였으며 생도의 문제는 추천자에게도 물었다. 따라서 원한다고 모두가 육군무관학교에 입학할 수는 없었던 귀족 학교였으므로 실제로 류희장도 이러한 계급의 인물이었을 것이다.

『관원이력』이 정리되던 1907년에 그는 서울의 중서 경행방(漢城中署 慶幸坊) 오순덕계(吳順德契) 교동(校洞) 제26통 제1호에 살고 있었다. 하지만 국운은 다했고, 1910년 7월 1일에 조사한 「한국육군장교(韓國陸軍將校) 동(同) 상당관 명부(相當官 名簿)」에 따르면 그는 '예비역(豫備役)'이었다.[12] 식민지가 된 나라에서 그는 보성학교 체조 교사직을 맡아 학생들에게 유도(柔道)를 가르쳤다.[13] 1927년 총독부가 주최한 중등교원의 일본 학사시찰에 나선 보성학교 교사는 류희장이었다.[14]

육군무관학교에서는 학과, 응용 작업, 술과, 기술 등의 과목을 배웠다. 그중 기술에는 체조, 검술, 마술이 포함되었다. 특히 체조는 학

도들이 임관 후에 "병사들에게 체조 교육을 하거나 감독할 수 있을 정도의 기능을 양성"[15]하는 데 목적이 있었다. 게다가 대한제국 당시 각급 학교의 체육 교사는 대부분 무관이 맡고 있었고, 육군무관학교에서도 오후에는 학교로 파견되어 체조 등을 가르쳤다.[16] 따라서 1909년 폐교를 맞은 육군무관학교 출신 대부분이 이후 체육 교사로 활동한 것은 당연하다.[17]

육군무관학교 출신 류희장이 보성학교 체조 교사를 한 것은 결국 대한제국이 망했기 때문이다. 실지로 당시 체육 교사는 늠름한 기상을 지니고 학생들에게 호연지기(浩然之氣)를 가르쳐 '독립'을 입에 담은 적은 없으나 학생들을 애국으로 물들게 하는 이들이었다. 오죽하면 "학생들에게 체조 연습에 전념케 한다든가 혹은 야외연습 혹은 원정 등을 하면서 북을 치면서 대오를 지어 군사기초훈련을 하는 것을 교육의 최대 목표로, '폭도 난자'를 양성하기 때문"에 정치적인 사립학교를 탄압하려고 하였을까.[18]

류민자가 혜화동에서 태어난 것은 할아버지 류희장이 근무하던 학교가 '보성'이었기 때문일 것이다. 1925년 1월 1일, 『동아일보』의 '학교에서 치중하는 운동이 무엇인가'라는 조사에서 보성은 '체조'를 들고 있으며 "본교의 특색인 호흡체조와 합리적 조직적으로 신체를 단련하는 현대적 체조를 치중하고 연례(年例)로 춘계육상경기대회와 정구, 축구, 야구를 수년 전부터 일반적, 보통적으로 장려"하고 있음을

강조했다.[19] 실지로 아침의 조회체조(朝會體操)가[20] 있었던 보성은 당대에 체조로 유명한 학교였으며, 1925년 당시 학생들에게 콩나물이라고 불리던 이희상(李熙祥)과 함께 류희장은 보성의 주요 교사였다.

"또 류희장(柳熙章) 씨는 역시 체조 교사로 이(李)씨가 '콩나물' 별호(別號)를 듣는 동시에 녹두(綠豆)나물 별호를 듣는다. 그러나 실제 그는 녹두나물 모양으로 연약한 이가 아니오 강골(强骨)의 남자다. 오목한 눈을 똑바로 뜨고 체조 시간에 호령하는 것을 보면 매우 위엄(威嚴)이 있다. 그리고 학생에게 친절정녕(親切叮嚀)함으로 환영을 많이 받는다."[21]

친절정녕이란 위엄을 잃지 않고 친절하고도 흐트러짐이 없는 틀림없는 인물이라는 것이다. 체조 교사로 일하고 있으나 육군무관학교의 기상을 잃지 않은 인물, 하지만 학생들에게는 자애롭게 대하는 멋진 모습으로 류희장외 인물됨을 그려 보게 된다.

그가 근무하던 보성학교는 1906년 이용익(李容翊)이 한성부 중부 박동, 지금의 종로구 수송동에서 문을 열었다. 그러나 경영난으로 어려워지자 1910년에 천도교 손병희(孫秉熙)가 중등부를 인수하여 학교를 운영했다. 1924년에는 다시 조선불교중앙교무원(朝鮮佛教中央教務院)이 경영권을 인수했다. 그리고 1926년에 새로 짓기 시작한 교사가

완성된 1927년에 학교촌이라 불리던 혜화동으로 이전했다.

보성학교가 이전하기 전부터 혜화동은 학교촌으로 불렸다.

"시내 동소문 부근 일대는 근년에 이르러 갑자기 번창하여 옛
날과 면목이 다르게 되었으며 더욱이 숭1, 숭2, 숭3, 숭4, 혜화,
동숭, 연건동 등지에는 경성제대, 고등상업, 고등공업, 도립상업,
경학원 등의 학교와 기타 기관이 있어 학교촌을 이룬 형편으로
2000여 호에 1만 명이나 살고 통학하는 학생만 하더라도 2000명
이상에 이르러 어디로 보든지 손색이 없는 신시가를 이루었다."[22]

보성학교는 1927년 봄에 혜화동 1번지에 교사(校舍)를 새로 지어
이전했다.

"시내 수성동에 있는 보성고등보통학교(普成高等普通學校)는 융
희 3년(隆熙三年)에 창립된 이래 십구 년 동안 조선 교육계에 많은
공헌이 있는 학교로 지금으로부터 4년 전에 재단법인 조선불교중
앙교무원(朝鮮佛教中央教務院)의 경영된 이후로 더욱 발전되어 작
년 7월부터 시내 혜화동(惠化洞) 1번지에 새로이 총평수 6천여 평
을 사들여 160평에 2층 벽돌의 웅장한 교사를 건축하게 되어 수
일 전에 준공하였으므로 오는 4월 새 학기부터 동 신축 교사로

이전하게 되었다는데, 신교사 부근은 산수와 자연의 경치가 경성 시내에서는 제일되는 곳이고 그 근처에는 경성대학(京城大學)을 비롯하여 고등상업(高等商業), 고등공업(高等工業) 등과 고등학부 (高等學府)가 있는 학교촌(學校村)이므로 앞으로도 많은 발전을 할 데이며 그 학교가 창립된 지 19년 동안에 800여 명의 졸업생을 출했는데 이후로는 한없이 안팎이 충실하게 발전되리라더라."[23]

보성학교가 자리 잡은 곳은 송림이 울창한 아름다운 곳이었다.[24] 학교가 넓은 땅을 차지할 수 있었다는 데서 혜화동 1번지 부근이 비어 있었다는 것, 즉 사람들의 주거지가 형성되어 있지 않았던 것을 알게 된다. 그런데 일제강점기에 빈민을 구제하고 조사하는 단체인 방면위원(方面委員)[25] 명단에서 혜화동 거주자를 확인할 수 있다. '신동부방면위원'으로서 일제가 식민지에 방면위원 제도를 실시할 때인 1927년에는 동부위원이 7명이었다. 1929년에 증원할 때 바로 류민자의 할아버지인 류희장이 포함되어 있는데, 혜화동 거주자로 표시되어 있다. 이때 그는 혜화동 36에 거주하는 46세로서 농업이 직업이라고 적혀 있다.[26] 1930년 혜화동 부근의 국유림 주택지를 불하하기 전인[27] 1929년에 류희장은 이미 혜화동에 주소지를 두고 있었음을 알 수 있다. 빈민 구제도 하고, 지역 유지이기도 하며, 보성학교 체조교사였던 류희장의 아들 류창복은 아버지의 혜화동 36번지 넓은 한

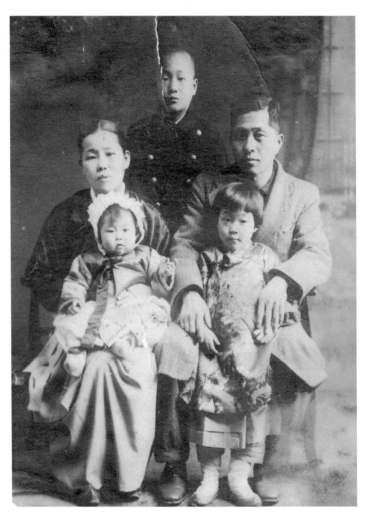

아버지 류창현, 어머니 오을순, 오빠, 언니, 아기인 류민자

옥에서 자신의 아이들을 낳고 키웠던 것이다.

류희장은 광복 직후 조직된 전국군사준비위원회 '조선' 쪽 대표자 명단에서 고문(顧問)으로서 이승만, 김구, 여운형 등등을 지나 김일성 바로 앞에 이름을 올렸다.[28] 육군무관학교 출신이자 육군무관학교의 장교였던 류희장은 체조 교사로서, 그리고 빈민을 구휼하며 일제강점기를 살아냈고 광복된 나라에서는 과거 군사(軍事)를 아는 인물로서 소환되었다.

류희장의 처 즉 작가 류민자의 조모가 되는 김일승은 바로 근대기 난초 그림으로 화명을 떨친 소호 김응원(小湖 金應元, 1855~1921)의 따님이었다. 류민자가 대학교 2학년 때인 1962년까지 생존하셨던 할머니 김일승은 늘 깨끗하고 단아한 외모에 말수가 적은 분이었다. 살림을 도맡은 며느리에게 감 놔라 배 놔라 하지 않은 품위 있는 집안의 어르신이었다. 할머니의 아버지가 그리셨다는 족자는 안방 벽을 장식하고 있었고, 커다랗고 아름다운 병풍도 소호 할아버지가 그리신 그림으로 꾸며졌다.

류민자는 '소호 할아버지'에 대한 말을 많이도 들으면서 자랐다. 하늘을 나는 위세를 자랑하던 홍선대원군과 함께 앉아 난을 치던 화가 할아버지, 실각한 홍선대원군과 함께 귀양 갔다는 정치인 할아버지로서 김응원에 대한 이야기는 아버지의 입에서 옛날이야기처럼 술술 흘러나왔다.

근대기 묵란화의 대가인 소호에 대해서는 그동안 홍선대원군 이하응(李昰應, 1820~1898)의 겸인(傔人)으로 1910년 이전의 행적은 알기 어려웠다고 했으나 최근 연구를 통해 행적의 많이 부분이 밝혀졌다.[29] 김응원은 오세창(吳世昌, 1864~1953)의 『근묵(槿墨)』에 나온 "김응원 참의(參議) 철종 6년 1855년 난석(蘭石)을 잘 그린 인물로 본관은 김해이며 자(字)는 석범(錫範) 호(號)는 소호이다"라는 기록에 따라 김해김씨로 알려져 있었지만, 그 스스로 적은 글에 따르면 분성(盆城) 김씨다.[30] 분성 김씨는 조선 시대 말 김영면(金永冕, 1800~?), 김수철(金秀哲, 1820?~?), 김영(金瑛, 1837~1917년경) 등의 화가를 배출한 집안이다.[31] 북산 김수철의 경우도 세세한 가계를 알기 어렵고, 김응원 또한 자세한 가계를 알기 어려우니 당대에 알려진 집안은 아니었던 것 같다. 하지만 김응원은 근대기를 산 이들이 대부분 그러했듯이, 주변국인 청나라와 일본을 다녀온 경험이 있을뿐더러 분명 정치적인 활동을 하면서도 예술 활동 또한 게을리하지 않았다.

김응원은 27세인 1882년에 중국 톈진으로 망명한 이하응을 역관 김석준(金奭準, 1831~1915)과 함께 문후하였고, 1895년 40세에 나가사키 항을 통해 일본으로 가 여러 지방을 구경하며 휘호회 등을 가졌다. 그는 이하응이 국왕으로 옹립하고 싶어 하던 적손 이준용(李埈鎔, 1870~1917)과 함께 도쿄의 공장을 참관하기도 하고, 이준용이 귀국하는 것을 돕기도 하는 등 이하응의 측근으로서 소임을 다했다. 그리

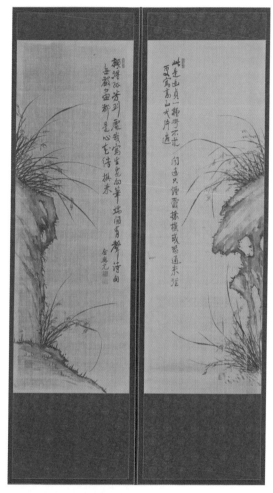

김응원, **묵란도 가리개**, 19세기 말~20세기 초, 병풍 각 폭 세
로: 215cm, 가로: 60.2cm | 화면 각 폭 세로: 156.5cm, 가로:
54cm, 국립고궁박물관 소장

고 유길준(兪吉濬, 1856~1914)과 절친한 관계로서 일본을 오가며 주유했다.

1908년 3월 2일에 중추원(中樞院) 부찬의(副贊議)가 되었던 것으로 보아 그는 무관이었던 것으로 보인다. 류희장이 육군무관학교에 근무하던 군인이었다는 점에서 둘 사이의 공통점을 찾아볼 수 있다. 중추원에 등용된 지 얼마 되지 않아 그만둔 것은 당시 정치적 변화에 따른 조직 개편 때문일 수도 있겠지만 6월에 대한협회원이 된 이후 그는 화가의 길에 매진한 것으로 파악된다. 망국의 상황에서 택한 길이기도 했을 것이다.

1912년 2월에 설립한 친일적인 조직인 이문회(以文會)에 참가한 101명의 한국인 중 그의 신분은 "김응원: 1911년 설립한 경성서화미술원 교사. 평안북도보통학교 훈도(訓導)"였다. 이 조직에 안중식(安中植, 1861~1919), 나수연(羅壽淵, 1861~1926), 김규진(金圭鎭, 1868~1933), 이도영(李道榮, 1884~1933), 이한복(李漢福, 1897~1940) 등 서화계 인사들도 참여한[32] 것으로 보아 김응원이 이문회 회원이 된 것은 정치적인 목적은 아니었던 것으로 생각된다. 이문회의 학문·예술적 목적에 부합하는 10여 명에 불과한 예술계 인사 중 하나였던 것이다. 이문회에 참여한 지 5개월 만에 안중식과 함께 도모한 '한성서화미술학교'의 설치는 그들이 문화예술을 통한 교유를 표방하는 귀족이나 일본인들의 모임에 가담한 이유를 짐작하게 한다. 조선서화미술회의 교육 기능

강화를 목표로 했던 것이다.[33]

"'미술학교' 그림도 잘 그리는 김응원 안중식 양 씨는 한성서화
미술학교를 창립하기로 발기하였는데 그 목적은 청년 화가를 양
성코자 함이라더라."[34]

1913년에 평양에 기성서화회(箕城書畫會)를 열 때 주축이 된 한국
인을 김응원, 김윤보로 전하는 신문 기사도 있다.[35] 기성서화회는 윤
영기가 주축이 된 것으로 알려져 있는데, 사실이야 어떻든 안중식
을 회장으로 한 서화협회가 발족한 이후에도 그는 문화계에서 '조선
서화미술회 총무'로 인지되었으며 안중식, 조석진에 이어 실행력 있
는 인물로 평가받고 있었다.[36] 그는 생애 전반기에는 손병희 밀서를
들고 일본에서 이준용을 만나는 등 정치가이자 화가로서 활동했지
만 1905년 일본이 의정부를 혁파하고 노골적인 야욕을 드러낸 이후
1921년 서거할 때까지는 화가이자 교육자로서 살았다.

류민자의 조부인 류희장이 김응원의 사위가 된 것은 무관의 집안
간 혼사였을 가능성이 크다. 또한 집안에 "할아버지가 오세창(吳世昌,
1864~1953)과 만주에 갔었던 이야기"가 있는 것으로 보아 오세창을
위시한 근대 서화가의 교유 안에서 혼사가 이루어졌을 가능성도 없
지 않다.

어쨌든 외조부가 김응원이었으니 류민자의 그림 솜씨를 눈여겨보고, 화가로 성장하기를 바랐던 아버지의 후원은 자신의 외조부에 대한 인지에서 가능했을 것이다. 김응원의 그림으로 장식하고 살았던 일상이 김응원의 딸 김일승 집안의 살림 모습이었다. 서가에는 김응원이 보던 그림에 대한 책들도 꽂혀 있었다. 소호란(小湖蘭)이라 일컬어지는 부드럽게 휘감기는 잎과 풍성한 꽃이 난만한 병풍은 집안의 자랑이었다.

음악을 좋아하고 스스로 바이올린도 켰던 낭만적인 성품의 부친은 형제 중에서도 류민자를 특히나 귀여워했다. 품성이나 학식, 솜씨 등이 뛰어난 딸을 보고 사랑하지 않을 수 없었겠지만, 부친은 당대 여자아이를 키우는 모든 이들이 그러했던 것처럼 여성의 귀감이었던 신사임당(申師任堂)을 닮기 바랐을 것이다. 게다가 외조부의 예술적 재능을 그대로 물려받은 딸이 신사임당처럼 훌륭한 화가가 되기를 바라는 것은 그리 이상한 일도 아니다. 류민자의 화업은 이렇게 집안에 스민 분위기 안에서 시작되었다.

2

도화원에서

류민자는 광복 후 얼마 되지 않은 때 혜화동을 떠나 새로 장만한 마포(麻浦) 집에서 성장했다. '삼개'라는 이름을 한자로 옮겨 마포라고 했지만, 마당 주위로 키 높은 울이 둘러쳐져 있고 집 뒷동산에는 꽃이 만발하고 산 위에서는 한강 물이 흐르는 것이 보였던 동네 이름은 도화동(桃花洞)이라고 했다. 도화동이라는 지명은 이 지역에 자생하는 복숭아가 많았다는 의미이기도 하고, 강변의 아름다운 장소라는 의미이기도 할 것이다. 강안을 거슬러 올라가 만났던 무릉도원(武陵桃源)의 이미지를 지닌 명칭이기 때문이다.

류민자는 이상향(理想鄕)을 의미하는 도화동에서 어린 시절을 보냈다. 그의 작품에 자주 드러나는 복사꽃 만발한 장소, 그것은 어쩌면 유년기를 보낸 도화동의 뒷산일 수도 혹은 꽃을 매우 좋아하여

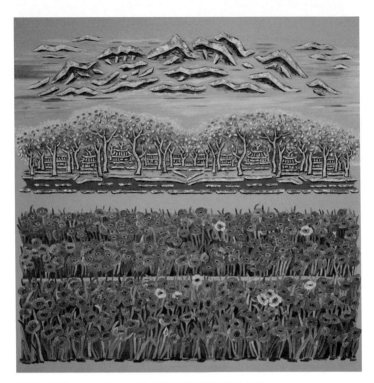

류민자, **정토**, 200X200cmX2EA, 캔버스에 아크릴 물감, 2009

봄부터 가을까지 피고 지던 꽃들을 가득히 키워낸 어머니의 마당
일 수도 있다. 그곳이 어디이든 아름다운 추억으로 가득한 어린 시
절의 집이 있던 그곳은 그의 시간 속에서 잃어버린 실낙원이자 다시
돌아가고 싶은 이상향의 어느 지점임을 우리는 안다. 이를테면 2009
년 작 〈정토〉는 제목 그대로 의미를 생각하자면 부처님의 서방정토
(西方淨土)를 떠올리게 된다. 하지만 하늘, 산, 복숭아나무 가득한 동
산에 가지런한 한옥들, 그 아래 2단의 화사한 꽃밭이 펼쳐진 전경은

말 그대로 아름다움의 극치인 죽어서 만나는 절경인 정토일 수도, 어부가 배를 거슬러 올라가 이르렀던 도화원일 수도 있지만, 작가의 유년 기억이 투사된 실지의 장소일 가능성이 가장 유력하다.

　도화동은 조선 시대에는 한성부 서부 용산방 마포계(麻浦契)·도화동계(桃花洞契)였다. 1911년 서울에 편입되어 경성부 용산면 도화동이 되었고, 1914년에는 도화정(桃花町)이라고 하였다. 1943년에는 용산구로, 1944년에는 마포구로 관할이 바뀌었다가 광복 후 미 군정기

인 1946년 10월 1일 도화동으로 행정명이 확정되었다. 1942년에는 혜화동에 거주하고 있던 가족이 광복 이후 서울의 반대편인 공덕 지구 가까운 도화동으로 거주지를 옮겼다. 자연과 개량된 주택이 위치한 도시 근교의 삶의 지역을 이상으로 개발된 지역에서[37] 이들이 다시 마포로 이사한 이유는 정확하지 않지만, 아마도 보성학교에서 퇴임한 류희장이 그곳에 계속 거주할 이유가 없기 때문이었을 것이다. 하지만 혜화동이나 마포 모두 예전부터 존재하던 동네였지만 일제 강점기에 새롭게 조성된 주택단지가 근처에 있다는 점에서 공통점이 있다. 사랑채가 있고 마당에 우물이 있는 전통적인 한옥에 집 가까이 전차가 들어오는 교통이 편리한 곳이라는 점이 공통점이라면 공통점이다.

류희장은 수많은 제자의 조문을 받으며 바로 마포집, 도화동에서 생애를 접었다. 이제 가장은 점잖고 과묵한 편이었지만 가족에게는 더없이 자상한 류창현이 이어받았다. 부모가 서로 큰소리 내는 것을 보지 못하고 자란 4남매는 냉면은 겨울에 먹어야 제맛이라는 류창현의 호사에 따라 한겨울에도 냉면을 사 들고 들어오는 아버지를 반겨 맞는 생활을 했다. 그는 언론·출판계에서 활동했는데, 경향신문사에서 공무국장을 하다가 민중서관에서 '모서가' 사전을 만들어낸 근대기 지식인이었다.

류민자의 어머니 오을순은 꽃을 좋아하고 살림을 정갈하게 할 뿐

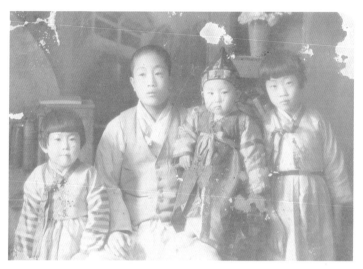

막내 돌날의 사남매, 왼쪽이 류민자

아니라 수본(繡本)을 손수 그려서 수를 놓을 정도로 솜씨도 뛰어난 주부였다. 오징어를 오려서 상을 장식하는 일도, 경사에서 큰상을 차리는 일도 어머니 손에서 척척 이루어졌다. 엄하고 가풍 있는 집 안에서 자라 법도를 알았고, 시집올 때 함께 온 침모도 있었던 것으로 보아 유복한 집안 출신이었을 테고, 이름으로 추정컨대 오씨 집 안 둘째 딸이었을 것이다. 그는 집안 대소사를 주도적으로 결정하고 시어머니와 남편이 그것을 용인했던, 맏며느리 역할을 수행하는 당 찬 여성이었다.

바느질하는 어머니 옆에서 골무를 만들기도 했던 어린 류민자는

호기심으로 어렵다는 빨래 다듬기를 시도한 적이 있었다. 다듬잇돌 위에 다 정리된 옷을 올려놓고 방망이로 두들겼다. 얼마나 열심히 두들겼는지 옷 솔기들이 다 터져 버렸지만, 어머니 오을순은 꾸중하지 않았다. 딸의 궁금증을, 할 수 있다는 자신감을 알고 있었기 때문일 것이다. 어린아이의 잘못을 혼내지 않는다는 것은 당시로서는 참으로 드문 일이었다.

오을순은 또한 저녁때 밥 짓는 냄새가 골목을 채울 때면 어김없이 대문을 두들겨대는 거지들의 주린 배도 못 본 체하지 않았다. 한 술 식은 밥을 던져주는 것이 일상이던 그 시절에 거지들에게 소반을 받쳐 밥상을 차려준 그를 거지들은 존경했다. 그들은 후에 자신에게 손님 대접을 정중히 해주던 이가 돌아가시자 자발적으로 몰려와서 슬피 울며 문상을 했다. 그러고는 집 밖을 에워쌌다. 당시 상갓집을 찾아다니며 행패를 부리거나 떼를 써서 돈 몇 푼을 받아내던 불량배들은 그래서 이 상가에는 얼씬도 할 수 없었다. 어린 시동생에게 자신의 젖을 물려주던 보살행(菩薩行)의 삶이 딸에게 남긴 영화 같은 추억의 한 장면이다. 일상의 부드러움, 그리고 단호한 결정력과 추진력은 분명 어머니가 류민자에게 물려준 장점이었다.

그들의 거주지는 크고 너른 한옥이었다. 사랑채가 있고 안채가 있으며, 가운데 마당에는 큰 우물이 있었다. 가을이면 마당에 흐드러진 잘 손질된 실국화가 왕관에 박힌 보석처럼 빛났다. 여유로운 어

머니의 손길은 안방에, 부엌에, 그리고 마당에까지 미치며 아름다움과 풍요로움의 빛을 쏟아부었다. 뒷동산에 자두나무가 지천으로 널려 이른 여름에 손만 뻗으면 붉은 과즙을 내어주는, 풍요로움을 알게 해준 아름다운 시간이었다.

1942년 3월생인 류민자는 미 군정이 끝나기 전인 1948년 3월에 집 근처의 도화동에 있는 마포국민학교에 입학했다. 또래보다 이른 나이였지만, 부모가 생각하기에 학교에 보낼 만큼 똘똘한 아이였다. 1949년에 2학년이 된 류민자의 봄 소풍 사진을 보면 젊은 여교사와 단발머리 아이들, 소풍 나온 어머니들이 모두 한복을 입고 있다. 남녀 7세 부동석(不同席)이라 여학생들로만 이루어진 학급은 70여 명이 넘는 대형 학급이었지만 광복된 조국에서 한글로 글을 배우는 희망찬 시기였다.

류민자는 국민학교를 다니고 언니 오빠는 중학교와 고등학교를 다니며 평안한 조국의 새로운 모습을 그려나가던 가족은 도화동의 아름다운 집에서 동족상잔의 비극인 6·25전쟁을 만났다. 이미 대전으로 피란 가놓고 방송으로는 자신도 남아 서울을 사수한다는 이승만(李承晩, 1875~1965) 대통령의 말을 그대로 믿은 가족은 서울에 남아 고스란히 고초를 겪어내야 했다. 류창현이 다니던 경향신문사도 북한군이 해주까지 밀려났다고 하는 기사를 인쇄했을 정도이니 어쩔 수 없는 일이기도 했다.[38]

인민군 치하 서울에서 젊은 남성이나 유력자들은 모습을 드러내는 순간 생사를 넘나들어야 했다. 류창현은 경향신문사 공무국장이었으므로 인민군에게 잡히면 영락없이 강제 부역이나 고초를 당할 수도 있었다. 민족 모두에게 상흔으로 남은 1950년 6월 25일 이후 9·28수복 때까지 그동안 가장인 류창현과 그의 형제와 아들을 살려내는 임무는 오로지 집안의 맏며느리인 오을순에게 달려 있었다.

오을순은 화장실 벽 일부를 뜯어내어 안에 공간을 만들고 외벽에는 땔감용 장작을 높이 쌓았다. 밖에서는 화장실에 기대어 쌓은 장작더미로 보이고 화장실 안에서 보면 얇은 판자로 둘러쳐진 공간을 만들어 집안의 남자들을 숨겼다. 인민군 치하 100여 일은 덥고도 힘든 나날이었지만, 부엌에서 밥을 하다가 화장실에 가는 척하는 그의 행주치마 밑에 밥그릇이 숨겨져 있지 않은 날은 없었다. 집안의 모든 것을 유린당할 수 있는 공산 치하에서 굶지 않은 것은 화장실 안에 숨어 지내던 남자들만이 아니었다. 오을순은 부엌 바닥의 땅을 파내고 쌀이 가득 든 항아리를 묻었다. 그 위에는 다시 물독을 놓아서 누구도 쌀이 숨겨져 있다고는 생각지 못하게 만들었다. 식구들 모두 그렇게 어려운 시간을 견뎌낼 수 있었다.

하지만 정작 어이없는 이산(離散)의 시간을 맞았으니, 1·4후퇴에 따른 국민 소개령으로 모두가 한강을 넘어 아래로 아래로 향하던 길에서였다. 경향신문사에 다니던 류창현을 위해 신문사에서 피란 차

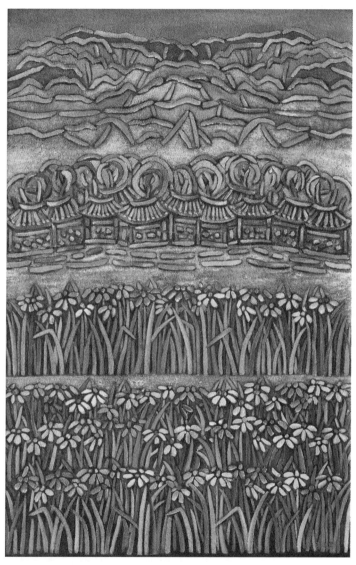

류민자, **옛 우리마을**, 145.5X97cm, 샌드캔버스에 아크릴 물감, 1985

량을 보내 주었다. 차를 타고 집으로 왔지만 발 디딜 틈도 없이 밀려
가는 피란민 대열 속에서는 차가 집에 접근할 수 없었다. 차를 세워
두고 류창현이 식구들을 데리러 온 사이 회사 차량은 피란 차량과
사람들에 밀려 류창현의 시야에서 사라져 갔다. 결국 류창현과 가
족은 걸어서 피란길을 재촉하는 수밖에 없었다. 눈이 쌓인 추운 겨
울날 코듀로이로 만든 겨울신을 신고 숯가마와 밥솥을 등에 진 채
류민자네 가족도 피란민이 되었다.

류민자를 포함한 가족은 숙모의 친정집에 묵은 뒤 다시 걸어서
논산을 향해 떠났다. 그런데 그만 동생과 류민자를 데리고 있던 어
머니와 가족들이 헤어지는 불상사가 일어났다. 다리 아프다고 칭얼
대는 어린아이를 엄마가 업고 있는 동안에도 피란민들은 물결처럼
밀리고 밀려갔다. 아기를 등에 업고 고개를 들어 본 오을순의 시야
에 가족들은 없었다. 피란민 대열에서 낙오한 것이었다. 오로지 엄
마에게 꼭 붙어 있던 류민자와 등에 업힌 아이, 그리고 오을순 셋이
서 피란길을 서둘러야 했다. 조용히 살던 주부가 전쟁의 한중간에서
가족들을 놓치고 아이 둘을 책임지며 걸어야 했던 그 길은 얼마나
힘들고 무서웠을까. 류민자에게도 어머니와 어린 동생과 단 셋만 피
란길을 가던 공포와 고생은 기억하고 헤아리기에도 벅찰 것이다.

그렇게 갈라진 가족은 보름을 지나고서야 논산역에서 감격의 해
후를 할 수 있었다. 가족은 피란을 떠나 빈집이 된 폐농가에 들어가

머물렀다. 류창현이 다니던 경향신문사가 대구에 사무실을 차렸으므로 류창현은 먼저 대구로 떠났고, 논산에 5개월 여를 머문 식구들도 가을날 대구로 갔다. 대구 칠성동 철길 옆 판자촌에서는 류창현 형제의 대가족이 복작거리며 피란 생활을 했다. 옹색한 판잣집에서도 손재주 좋은 류민자는 쪽을 지었던 숙모의 머리카락을 자른 뒤 부지깽이를 달구어 곱슬곱슬하게 단장해 주었다. 숙모는 외출할 때마다 머리단장을 맡겼으니 피란처에서나마 류민자는 어린이가 가질 수 있는 것 이상의 즐거운 시간을 누렸다.

하지만 전쟁은 그리 많은 것을 허용하지 않는다. 국민학교 3학년에 오르자마자 들이닥친 피란생활이었다. 피란민이었지만 류민자는 학교에 가고 싶었다. 대구토성국민학교에서 학생을 받아준다고 해서 3학년에 들어가 잠시 학교를 다녔지만 피란길은 다시 부산으로 이어졌다. 아버지를 민중서관의 이병준(李炳俊, ?~2000) 사장이 모시러 온 것이었다.

평양에서 서적상을 하던 이병준이 광복 직후인 1945년 11월 11일 서울 적선동에 설립한 민중서관은 1947년 11월 1일에 출판 등록을 했다. 사전을 집중적으로 출판하기로 하고 적임자를 찾던 그는 류창현을 전격적으로 영입했다. 하기야 류창현은 아버지 류희장의 교유를 통해 이미 문화계에 알려진 어른들과 익숙하여 있던 인물이다. 육군무관학교는 외국어를 집중하여 가르쳤던 학교였다. 따라서 당

대 지식인이자 역관 집안 출신인 오세창(吳世昌, 1864~1953), 최남선(崔南善, 1890~1957) 등과의 교유는 당연하였을 것이며, 류희장에서 류창현으로 이어지는 자연스러운 교유는 사전 편찬에 온 힘을 다하는 데 이르게 하였을 것이다. 새로운 문물을 받아들이려면 외국어가 필요했던 시대를 살았고, 일제 강점으로 국어의 소중함을 알고 있었고, 미 군정을 통해 또다시 외국어의 필요성을 인지한 데다 전쟁이 일어나 UN을 통해 세계의 문화가 쏟아져 들어올 때였으니, 누구나 볼 수 있는 '사전'이 어느 때보다 절실했을 것이다.

"현대적 의미의 본격적인 국어사전은 1947년 10월에 발간된 한글학회의 '큰사전'을 들 수 있고 국어사전의 완성을 의미한 기념비적인 사전은 1961년 12월 28일 초판을 발행한 '국어대사전'이라고 할 수 있다. 이희승이 민중서관의 발행인 이병준의 기획하에 6년의 세월을 거쳐 1956년 완결해 1959년 제작, 1961년 발행했다. 엄청난 기간과 인력을 동원해 완성한 국어사전의 완결편이라고 할 수 있다. 사전을 편찬하는 일은 엄청난 인력과 재정적 지원, 긴 시간을 요구하는 것이기 때문에 쉽게 엄두를 내지 못하는 게 사실이다. 그러나 사전을 만들어내지 못하는 문화는 밑돌 없이 기둥을 세우는 것과 다르지 않다는 점에서 사전 작업의 퇴보나 몰락은 심각한 일이라고 할 수 있다."[39]

류민자, **환희(歡喜)**, 136X70cm, 한지에 채색, 1974

　그러니까 이희승의『국어대사전』 발간을 위한 이병준의 기획에는 류창현이 있었던 것이다. 이병준이 마련해준, 부산 천마산 자락 초장동의 일본 사람들이 살던 이층집에서 대가족의 일상이 시작되었다. 대구에서 부산으로 간 아이들은 명문 학교로 전학하기 위해 시험을 치렀다. 류민자와 사촌 언니와 사촌 오빠가 함께 나란히 앉아 국민학교 편입시험을 치렀다. 그런데 정작 합격자는 가장 어린 류민자뿐이었다. 타고난 영특함과 재주가 있는 아이는 어른들에게는 자랑이요 기쁨이지만, 주변 또래에게는 그리 반가운 일만은 아니었다.

가장 어린 동생만 시험에 붙어 좋은 학교에 다니니 손위 사촌들의 체면은 구겨지고 말았고, 이들의 질시는 어린 류민자를 힘들게 했다. 그럼에도 부산에서 맺은 인연은 길고도 깊어서 담임 선생님이었던 이선준 선생님은 그 후 서울에서 덕성여자중학교 선생님이 되었고, 류민자가 중학교 교사를 할 때 교감 선생님을 맡고 있었다. 류민자는 부산 초장국민학교에서 3학년과 4학년을 보냈다.

부산에서 살던 집 앞에는 커다란 공동우물이 있어서 동네 사람들이 물을 길어다 먹었다. 동네 아이들은 이 우물이 얼마나 큰지에 대해 말하고들 있었다. 류민자는 서울 도화동 집 마당에 있던 우물이 생각났다. 그 우물이 얼마나 큰지, 부산의 이 우물보다 몇 배는 크다고 자랑했다. 아이들은 믿을 수 없다고 했지만, 그의 머릿속에서 커다란 우물은 점점 깊고 크게만 느껴졌다.

집의 우물이 얼마나 큰지, 전쟁통에 잘 있는지 궁금해진 국민학생 류민자는 집에 가보고 싶었다. 우물을 보고 싶은 것이 가장 큰 이유였다. 서울의 집에 가보고 싶다는 어린 딸을 부모는 겨울방학을 맞아 기차에 태워 보냈다. 똘똘한 딸에 대한 믿음이 류민자의 성정을 성장시켰음을 알 수 있는 대목이다. 물론 서울 집에는 식구들을 모두 피란 보내고 혼자 남아 집을 지키던 할머니, 김응원의 따님이 계시기는 했지만 험난한 세상에서 아이 혼자 먼 기차여행을 시키기로 결정하기가 그리 쉬운 일은 아니었을 것인데, 그만큼 아이에 대한

믿음이 컸다는 것을 의미하기도 한다.

서울역으로 마중 나온 사람을 만나 다행히 폭격에 완파되지는 않은 도화동 옛집으로 간 그의 눈앞 우물은 물론 기억 속의 것과는 달랐다. 그동안 류민자 자신이 성큼 큰 탓도 있었을 것이다. 어린 시절 넓고 넓은 운동장이 나중에 보면 딱히 그럴 정도는 아니었다는 것을 큰 다음에야 아는 그 경험을 류민자는 큰 우물을 들여다보며 이때 깨우쳤다.

이듬해 여름방학에 부산에서 서울로 돌아온 가족은 아버지 류창현이 출퇴근하기 쉬운 '새다릿골(신교동新橋洞)'로 이사했다. 동쪽에 백운동천의 다리인 새 다리 '신교'가 있던 데서 유래한 지명인 신교동은 경복궁이 가까운 시내 중심가였지만, 산이 깊은 인왕산이 뒷산인 동네였다. 그리고 이들은 몇 년 지나서 다시 그 집에서 그리 멀지 않은 누상동(樓上洞)으로 이사했다.

일반인의 기억 속 행복은 깊은 곳에 각인되어 혼자만의 동굴에서 감상할 수 있는 그림이지만 화가에게는 세상에 끄집어내어 빛을 받게 해야 할 것들이 바로 기억이자 추억이다. 절에 다니는 어머니를 따라나선 류민자의 눈으로 바위틈에 핀 키 작은 도라지꽃의 황홀한 아름다움이 들어와 앉았다. 이끼 낀 바위 아래에서 패랭이가 얼마나 의연한지를 보았고, 바위만큼 큰 탑 아래 그늘에 앉아 하늘이 얼마나 파란지를 알았다. 당시 그가 보았던 꽃, 하늘, 산과 같은 자연이

류민자, **경(境)**, 91X116.8cm, 한지에 채색, 1979

며 절의 이미지는 시간이 지나도 그 빛을 잃지 않아서 그의 화면 속에서 재현되곤 한다. 오늘 우리가 만나는 화면 안의 탑이나 꽃, 동산들은 작가의 어린 시절 아름다운 기억의 한 조각이 틀림없다.

류민자는 전쟁이 지난 뒤 식구들이 자리 잡은 신교동 집에서 가까운 청운국민학교로 4학년 2학기에 맞춰 전학했다. 그런데 전학하고 얼마 뒤에 실시한 선거에서 류민자는 반장으로 선출되었을 뿐 아니라 미화부장까지 맡았다. 식구들은 전학생인데도 반장으로 선출된 아이를 자랑스러워했다. 당시 담임은 이상식 선생님이었다. 6학

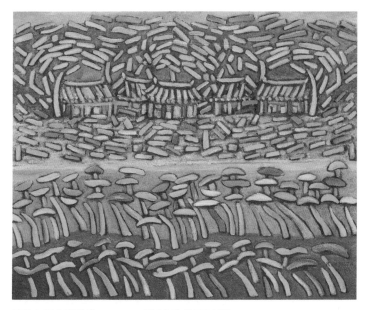

류민자, **풍요의 마을**, 73X91cm, 캔버스에 아크릴 물감, 1984

년이 되어서는 까무잡잡한 피부에 깡마르고 키가 큰 차문익 선생님이었다. 그의 손에는 언제나 회초리라고 하기에는 너무나 두꺼운 각목이 들려 있었다. 물론 그 물건은 아이들의 '훈육'을 목표로 한 매의 기능을 했고, 많은 아이가 매일 그 각목으로 몇 대씩을 맞으며 비명을 질렀다.

그날까지 꾸지람 한 번 듣지 않고 자랐던 류민자는 어느 날 수학 시험을 잘못 보고 말았다. 엉덩이를 몇 대 맞는 정도였지만 꾸지람

을 듣거나 매를 맞은 적이 없던 그는 자존심이 크게 상했다. 그는 책을 펼쳐 들었다. 한정적인 전력 공급으로 저녁 9시만 되면 전체가 소등(消燈)되던 때라 9시가 넘어서는 책상 위에 호롱불을 켜고 공부를 하기 시작했다. 난관을 극복하게 하는 것은 결국 그곳에서 벗어나려는 적극적인 태도뿐임을 그때 배웠을 것이다.

전쟁 직후라서 학교를 제대로 다니지 못한 학생들은 나이도 들쭉날쭉했고 실력도 제각각이었다. 때때로 시험을 치러 월반하는 것이 자연스러웠던 때라 4학년 류민자는 5학년을 통과하지 않고 단번에 6학년이 되었다. 가뜩이나 또래보다 한 살 적은 일곱 살에 입학했던 류민자는 6학년 5반, 사촌오빠들은 6학년 4반과 6반 학생이었다. 오빠들과 같은 학년인 똑똑한 아이는 집안의 자랑거리임이 분명했다. 아이들을 몰고 다니며 엄마의 행주치마를 뒤집어쓰고 귀신 놀이도 하고, 궁금한 것은 기어이 물어서 알아야 하는 호기심 많은 아이였지만 타고난 재능은 숨길 수 없었다. 그의 그림은 교실 칠판에 언제나 환경 미화의 일부로 자리 잡고 있었다. 공부도 잘하고 야무지고 그림도 잘 그린 그를 선생님이 어찌나 예뻐하셨는지, 대학에 진학한 뒤에도 몇 번 찾아뵙던, 4학년 전학생을 반겨주었던 이상식 선생님의 존함은 60여 년이 지난 지금도 여전히 입안에 살아 있다.

하지만 월반이라는 수직 이동은 결국 계단 하나에서 삐끗하게 했으니, 중학교 입학시험에서 사달이 나고 만 것이었다. 합격할 자신이

넘치는 진명여자중학교에 지원했는데 불합격했다. 월반을 하는 바람에 배우지 못했던 5학년 과정의 문제 앞에 속수무책이었던 것이다. 억울한 마음도 있어서 이불을 뒤집어쓰고 목놓아 울고 있을 때, 아버지 류창현은 2차 중학교에 진학할 것을 권유했다. 덕성여자중학교(德性女子中學校) 야간으로 들어가서 성적이 좋으면 주간으로 옮겨준다는 조건이었다. 결국 아버지의 설득에 못 이겨 2차 중학교 시험을 치렀고, 야간을 지원하는 시험을 쳤는데도 실력을 인정받아 주간에 배정되었다.

이즈음 고혈압을 지병으로 지니고 있던 어머니 오을순은 병을 심하게 앓았다. 방 안에만 계시는 어머니를 위하여 당신이 좋아하는 꽃을 보시라고 화병에 꽃을 갈아 꽂던 딸은 어머니의 병이 위중함을 알았다. 중학교 1학년생인 류민자는 한겨울에 펌프 물을 퍼 올려 세수를 깨끗이 하고 뒤꼍 포도나무 아래로 갔다. 정화수를 받아놓고 하늘을 향해 간곡히 기도했다. 사발 안의 물이 얼어 소복해질 정도로 추운 날 저녁마다 백일기도를 올렸다. 매일의 정성스러운 기도를 하늘이 들어주셨는지 어머니는 차츰 회복되었다. 어느 날 어머니는 "아무래도 쟤 기도 덕에 내가 살아난 것 같다"고 했다. 우주의 질서와 세상의 이치에 대해 막연히 알게 되는 순간이었다. 기도와 세상에 대한 경이(驚異)의 눈을 키워준 아름다운 시간, 영원한 이상향에 머문 시간이기도 했다.

3

오가는 꿈

빛바랜 오래된 스케치북에는 계모의 손에 억울하게 죽음을 맞은 슬픈 자매 장화와 홍련, 자명고를 찢은 낙랑공주, 그리고 그녀를 사랑에 빠지게 한 호동왕자, 아버지 눈을 뜨게 하려고 인당수에 몸을 던진 심청을 비롯한 이야기 속 주인공들이 고운 색을 입고 그려져 있다. 결혼하고 조금 지난 어느 날 초라한 신혼집을 불쑥 방문한 아버지 류창현이 건네주고 간 보퉁이 안에 들어 있던 것들이다. '스켓취북'이라고 스스로 도안한 글자에 풍경화를 그려 넣은 표지가 있는 '덕성여중 1학년 4반 류민자'의 스케치북이다.

이 그림들은 중학교 1학년생인 류민자가 책상 위에서 잡지나 만화책을 보고 그리며 놀다가 두었던 것들이다. 뒷간 화장지로 혹은 부침개 기름 빼는 용도로 모든 종이가 재활용될 정도로 종이가 귀한

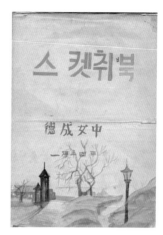

1955년 중학교 1학년 때 만든 스케치북 표지

시절이었는데도 류창현에게 딸이 그린 그림이 있는 종이는 그렇게 버릴 수 없는 귀한 것, '작품'이었나 보다. 아버지는 한 시대를 풍미한 화가였던 자신의 외할아버지 피를 이어받아 사랑하는 딸이 멋진 화가가 되었을 때 건넬 선물을 미리 전하고 싶었는지도 모른다. 아니 어쩌면 '시집살이에, 남편 뒤치다꺼리에 지쳐도 잊지 마라, 너는 태생이 화가다'라는 말을 그렇게 건네고 갔는지도 모를 일이다.

스케치북 안에는 이른바 '쌍팔년도' 소녀의 일상이 담겨 있다. '단기 4288년 9월 13일(화)'에는 여성 인물상을 몇 장이나 그렸다. 중학교 1학년생인 류민자는 펜으로 인물을 그리고 색연필이나 크레파스, 수채물감으로 색을 칠했다. '단기 4288년 10월 11일(화)'에는 화면 전체를 크게 써서 그림 그림에는 안방의 뒤에 병풍이 입체적으로 둘러

처져 있고 바닥에 깐 보료 위에 쪽을 진 부인과 머리를 종종 딴 소녀가 슬프게 서로를 안고 있다. 그 옆에 놓인 화로며 문 옆으로 걷어 놓은 커튼형 장막이나 담 사이로 뚫린 바깥 풍경까지 세세히 연필로 그려 넣은 그림은 아마도 『심청전』의 한 장면일 것이다.

1955년에 중학교 1학년생의 놀이는 만화책 베껴 그리기 혹은 동화책 표지 그리기와 같은 것이었다. 시원시원하게 화면을 가득 채운 그의 솜씨는 얼마나 즐겁고 거침없이 이 놀이를 즐겼는지 알려준다.

류민자는 절에 다니는 어머니를 따라 산에 올랐다가 오면 방 안에서 새로운 놀이를 하곤 했다. 책꽂이 한 칸을 비워 주워 온 돌이나 나뭇잎, 솔방울로 하나의 세계를 만드는 것이었다. 돌들을 쭉 세워 놓기도 하고 얼기설기 나뭇가지로 공간을 메꾸기도 하는 등 '보기에 좋게' 하는 조형적인 놀이였는데, 오늘날 생각해 보면 일종의 설치 놀이였다. 그 설치 장면을 자주 바꾸어 하나의 세계를 방 안에 펼쳐 놓고 살았다. 책상 앞에서는 현실의 공부를 하고, 책꽂이 속 그가 창조한 세계 안에서는 꿈을 꾸었다.

스케치북에 혹은 낱장으로 그림을 그린 종이들 가운데는 단기 4291년(1958)에 왼손에 낀 반지까지 세심히 표현한 코로(Jean-Baptiste-Camille Corot, 1796~1875)의 〈진주장식을 한 여인〉을 연필로 모사한 것도 있었다. 펴거나 구부린 손가락 등 여러 점의 손 데생과 산수화를 모사한 연필화 등은 '만화'에서 '그림'으로 그의 관심이 이동한 것

54

을 알려준다. 중학교 1학년부터 3학년까지 미술부 활동을 하지는 않았지만 그림 그리며 노는 아이, 무언가를 조몰락거리며 만들기를 좋아하고 공간을 꾸미는 아이에게서 부모는 분명 미술가의 소질을 보았을 것이다.

중학생 류민자의 꿈은 의사였다. 어머니가 고혈압을 앓으셨기에 의사가 되어 고쳐드려야 한다고 생각했기 때문이다. 그런데 다섯 살 위였던 언니가 종로에 있는 국악원에 무용을 배우러 다닌다는 것이 아닌가. 자신도 춤을 추고 싶었다. 무용을 가르쳐 달라고 떼를 쓰는 딸에게 결국 아버지는 회초리를 들었다. 춤을 추면서 기생처럼 살겠냐는 아버지 질문은 이치에 맞지 않았다. 언니는 배우고 있는 무용을 자신만 못하게 하는 이유를 이해할 수 없었다. 회초리에 굴복하지 않은 덕분에 심소 김천흥(心韶 金千興, 1909~2007)에게서 춤 교육을 조금이라도 더 받을 수 있었다.

김천흥은 이왕직 아악부원 양성소 제2기생으로 해금, 아쟁, 양금 등을 전공했는데 순종 황제 탄신 오순 경축 공연에 무동(舞童)으로 출연했고, 특히 6·25전쟁 중 부산에서 전통 춤을 가르쳐 그의 춤에 대한 인기가 높아졌다.[40] 서울로 환도한 뒤 국악원의 무용부 책임자로 활동하는 동시에 1955년에 개인적으로 '김천흥고전무용연구소'를 열고 1978년까지 운영했다.[41] 그는 궁중 정재(呈才) 보존에 힘썼을 뿐만 아니라 무용연구소 정기공연을 통해 창작무(創作舞)도 선보였다.

당대 최고의 춤꾼인 김천흥이 가르치는 무용단에서 계속 배워나가기 위해 류민자는 정신없이 달려야 했다. 학교에서 끝날 때는 교감 선생님의 확인서를 받고, 집에 와서는 아버지의 확인서를 받아야 했기 때문이다. 그사이에 류민자는 어떻게 해서든 김천흥의 무용연구소에 춤을 배우러 갔다. 외할아버지 김응원을 닮아 그림에 소질이 있다고 생각한 딸이었는데 춤을 춘다고 하니 류창현은 여간 섭섭지 않았을 것이다. 덕성여자중학교 미술 교사 이용환(李容煥, 1919~2004)에 이어 새로 부임한 안상철(安相喆, 1927~1993)은 류창현이 몸담고 있던 민중서관에서 발간하는 어느 책에 그림을 그리는 일을 맡게 되어 류창현과 친분을 쌓았다. 안상철은 류민자의 그림 재능을 높이 사서 딸에게 그림 공부를 시키라고 류창현을 종용했다.

딸이 그림에 재능이 있다고 확신한 아버지의 결심은 굳었다. 결국 중간에 아이가 다른 곳에서 소일하지 못하도록 한 방법이 집과 학교에서 등하교를 확인하는 것이었다. 학교와 집 사이에서 춤출 시간을 내는 것은 분명 중학교 1학년 아이에게는 녹록지 않은 일이었다. 결국 학교에서 공부하고 방과 후에는 김천흥 앞에서 춤을 추는 생활은 3개월 만에 막을 내렸다. 뒷줄에 서서 앞사람을 따라 하던 중학생이 한 달 만에 맨 앞줄에서 춤을 추었던 재능 하나가 멈추는 순간이었고, 아버지의 계획이 성공한 순간이었다.

1956년 김천흥은 서울시공관에서 김천흥무용연구소 제1회 발표

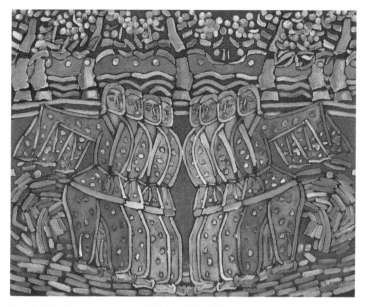

류민자, **풍년가**, 72.7X90.9cm, 캔버스에 아크릴 물감, 1982

회를 했다. 고전극 〈처용랑〉을 공연했을 뿐 아니라 본인은 춤을 추고 연습생들이 함께 농악을 하는 춤도 추었고, 연습생들의 춤 무대도 있었다.[42] 만약 류민자가 계속 무용연구소를 다녔다면 이 무대의 맨 앞줄에 서서 춤을 추고 박수를 받았을 것이다.

류민자의 작업실 구석에는 고무(鼓舞)를 출 때 치는 북이 놓여 있다. 필자는 화가의 작업실에서 고전무용에 쓰이는 북의 존재를 의아하게 쳐다보다가 무엇에 사용하는지 질문한 적이 있다. 우문(愚問)이

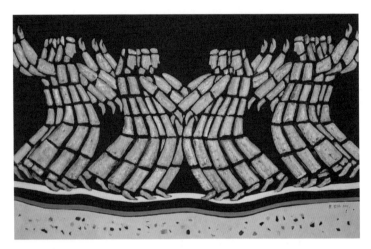

류민자, **풍년가**, 72.7X116.8cm, 캔버스에 아크릴 물감, 2002

었다. 그는 여전히 자신만의 공간에서 춤을 추고 있었던 것이다. 그제야 류민자의 화면 위에 그리 많은 무용수가 등장하는 이유를 알수 있었다. 춤을 추는 듯한 인물들의 움직임은 그저 기쁨의 형상만은 아니었다. 어깨의 들썩임이며 발의 위치 등은 음률에 몸을 맡긴무희들의 마음에서 우러나온 것임을, 그의 화면에는 그렇게 그가 이루지 못한 꿈들이 잠겨 있음을 뒤늦게 알 수 있었다.

그렇게 성실한 중학교 시절을 보내고 고등학교에 진학할 시간이다가왔다. 하지만 류민자는 어느 학교로 진학할지 고민할 필요가 없었다. 우수한 학생을 다른 학교로 보내고 싶어 하지 않은 탓에 덕성

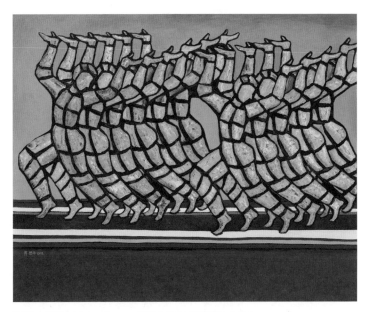

류민자, **군상**, 130.3X162.2cm, 캔버스에 아크릴 물감, 2003

여중에서 덕성여고로 시험도 치르지 않은 채 진학했던 것이다.

중학교에서는 취미로 그림을 그렸지만, 고등학교에서는 미술반에 들어가 활동했다. 학년이 올라가며 미술반 반장으로서 각종 대회에서 큰 상을 받아 온 그가 미술을 전공할 거라는 사실에 누구도 의문을 품지 않았지만, 그는 연극에도 '매우' 관심이 많았다. 바야흐로 여성국극(女性國劇)의 시대였다. 청소년기에 류민자는 여성국극에 심취한 열혈 팬이었다.

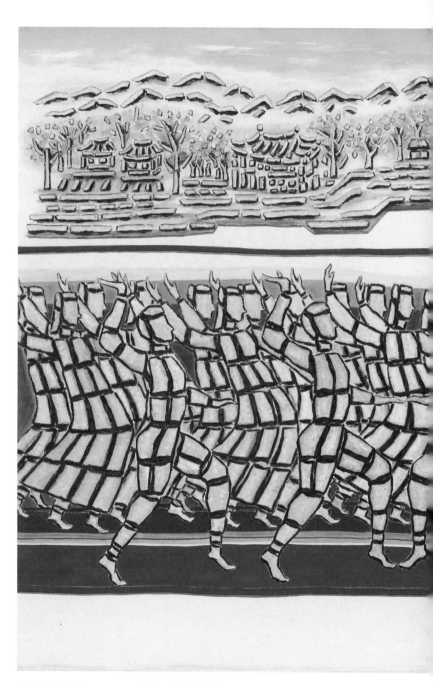

류민자, **좋은 날**, 150X211cm, 캔버스에 아크릴 물감, 2004

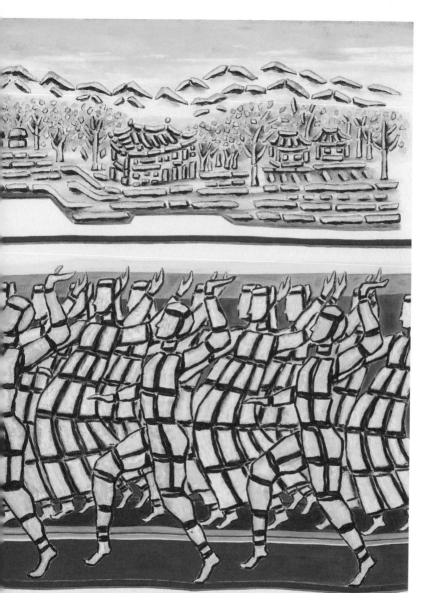

류 민자 2006.

1955년 3월에 햇님국극단의 〈마의태자(麻衣太子)〉 공연이 시공관에서 있었다. 중학교에 입학하던 바로 그해 그 봄이었다.

"햇님국극단에서는 이번 박노홍(朴魯洪) 작 이진순(李眞淳) 연출
인 신라 사극 마의태자를 창극으로 시공관(市公館)에서 공연한다.
이번의 공연은 사실(史實)을 깊이 추구하여 창극으로 함에 극적
구성을 현대적 표현으로 힘써 본 것이라 한다. 배역과 담당은 '마
의태자' 김경애(金敬愛) 양, 경순왕 이소자(李素子) 양, 무대미술 김
정항(金貞恒), 안무 최경애(崔瓊愛), 작곡 박동진(朴東鎭) (…)"[43]

류민자는 김경애(金敬愛, 1928~)와 임춘앵(林春鶯, 1924~1975) 등 여성
국극의 주인공들에 열광했고, 햇님국극단의 〈마의태자〉를 보고는
김경애에게 반하여 꿈속에서 주인공을 만나기도 했다. 당시 여성국
극에서 남성 역을 맡아 하던 임춘앵과 김경애는 최고의 스타로 류민
자뿐 아니라 그 시대 소녀들에게 선망의 대상이었다.

임춘앵은 33세로 서울 교남소학교를 졸업한 뒤 해인사에서 무용
과 성악을 독공(獨工)하고, 여성국극 동지사(同志社)를 주재하고 있었
다. 당시 그는 "연기에는 〈춘향전〉의 이 도령 역으로 인기가 높고
우아한 무용은 최고의 인기를 독점하고 있다. 특히 〈무영탑〉에서
의 여사의 힘으로 극단을 정상적인 방향으로 지향"시켰다는 평을 받

고 있었다. 여성국극의 최고봉이 바로 임춘앵이었던 것이다. 한편 김경애는 당시 28세로 목포여중을 중퇴하고 조선창극단(朝鮮唱劇團)에 입단했다가 임춘앵의 제자가 되었다. 그는 임춘앵의 상대역 혹은 대역(代役)이었다가 햇님국극단의 〈마의태자〉에서 주인공을 맡아[44] 막 스타가 되어 있었다.

어느 날 류민자는 주인공 김경애, 아니 마의태자를 만나 보고 싶어서 무대 뒤로 갔다. 그런데 막 뒤에서 짙은 화장에 화려한 마의태자 분장을 한 김경애가 아기를 가슴에 안고 젖을 먹이고 있는 것이 아닌가. 지금 같으면 정말 예술혼이 높다거나 여성 예술인의 삶이 치열하다고 생각하겠지만 당시 그는 꿈을 좇는 어린 소녀였다. 현실의 모습 앞에서 꿈속에서도 만났던 멋진 왕자에 대한 환상이 산산조각이 나고 말았다. 김경애가 웃을 때면 입술이 쓱 올라가서 그것을 흉내 낼 정도로 좋아했으니, 배우의 실상 모습을 본 그의 실망은 더욱 컸던 것 같다.

6·25 직후 여성국극은 변화한 세상에서도 여전히 억압받는 여성들에게 무대 전체를 그들의 것으로 한다는 점에서 대리만족을 주었을 뿐[45] 아니라 그들로서는 꿈꾸지 못했던 영웅의 서사를 제공했다. 비록 남장을 통해서지만 여성 내부에 존재하는 영웅적 남성성을 발견케 하고, 동시대 예술혼을 불태운 여성들을 자극한 것은 바로 여성국극이었다. 무용가 김매자(金梅子, 1943~)가 여성국극을 보고 감동

1960년 11월 3일 덕성 41주년 기념 예술제에서 톰 아저씨 역을 맡고, 연출감독 차범석 선생님과 함께

한 나머지 연극 무대에도 섰던 것처럼, 일제강점기의 교육을 받지 않고 어려서 전쟁을 겪고 자라난 신세대들은 자기 존재를 드러내려는 욕망을 지니고 있었던 것 같다.[46] 김매자가 피란지 부산의 민속학원에서 소리와 춤을 배웠던 것처럼, 류민자 또한 김천흥에게 춤을 배우고 여성국극에 열광하였던 동시대 청소년이었다.

그렇게 여성국극을 좋아하고 연극을 좋아한 고등학생 류민자는 교내 무대이지만 축제에서 중요한 행사인 연극 무대에 섰다. 각본과 감독은 목포중학교에서 재직하다가 1956년부터 1961년까지 서울의 덕성여고 교사로 있던 차범석(車凡錫, 1924~2006)이 맡았다.

목포의 유복한 집에서 성장한 차범석은 최승희의 춤을 보고 반하여 무대를 알게 되었다고 한다. 일본 유학에서 연극을 보러 다니고, 무대미술에도 관심을 보인 종합예술을 지향했던 인물이다. 당시 그는 1955년에 『조선일보』 신춘문예에 「밀주」로 가작을 받고, 이듬해에는 「귀향」으로 당선하여 서울로 올라와 교사 생활을 했다. 대학생으로 구성된 연극인들의 모임인 제작극회를 창단하여 활동 중이었던

그는 전도유망한 연극계 인사였다. 그 후 그는 1961년에 개국하는 문화방송 PD로 자리를 옮겼으므로 류민자가 고등학교에 다닐 때 차범석의 지도를 받을 수 있었던 것이다.[47] 차범석은 밖에서는 극단 활동, 학교에서는 교사로 활동하며 연극반을 지도하고 있었다.

학교에서 준비한 연극은『엉클 톰스 캐빈』을 번안한『검둥이의 설움』이었다. 1913년 신문관에서 발행한 이광수(李光洙, 1892~?)의『검둥의 설움』은 이미 널리 알려져 있었는데, 제주도에서 피란 생활을 한 계용묵(桂鎔默, 1904~1961)도 1954년에『검둥이의 설움』을 출판했다. 차범석은 이미 그리스 고전을 번안한 연극 등을 올렸으므로 이 시기에 청소년을 위해 다시 번역된『엉클 톰스 캐빈』에 관심을 가졌을 것이다. 아니면 영문과를 나온 그가 직접 번역했을지도 모른다. 차범석이 각색하고 연출한 바로 이 연극에서 류민자가 톰 아저씨 역을 맡게 되었다. 복도를 지나던 류민자를 불러 세운 교사 차범석이 "너 이것 좀 읽어 봐라" 해서 읽었더니, "네가 톰 해라"라고 해서 맡게 된 주인공이었다.

여성국극의 김경애나 임춘앵처럼 류민자는 '톰 아저씨'라는 남성의 옷을 입고 주인공이 되어 본 것이다. 연극이 끝나고 난 뒤 돌아오니 덕성여고 미술 교사 하인두(河麟斗, 1930~1989)가 "나는 네가 조용하기만 한 줄 알았는데 웬 열정이냐? 동양화 집어치우고 서양화를 해라. 그리고 넌 내게 와서 그림을 그리면 좋겠다"며 안상철 선생님이

지도하는 동양화가 아니라 서양화를 배우러 오라고 했다.[48] 그때가 고등학교 3학년이었다.

청소년기의 예술적 경험을 후에 류민자는 「나의 길」이라는 수필에서 이렇게 술회했다.

"중학교 입학하고 얼마 안 되었을 때였다. 우연한 기회에 그 당시 인기 절정에 있던 여성국극단의 창극을 보러 갔다가 김경애 씨의 춤에 반해, 몰래 고전무용연구소에 춤을 배우러 다니다가 아버지께 호된 꾸중과 함께 종아리에 피가 나도록 매를 맞기도 하였다. 아버지께서는 춤보다는 그림으로 나의 장래를 기대하고 계셨던 것이다. 그러나 그 뒤로도 합창부에, 연극부에 또 가야금산조에 홀려 그것도 배워 보려 애쓰고, 창(唱)이나 성우(聲優)의 꿈에도 한동안 부풀어 매료돼 있기도 했었다. 교내 연극제에서 주연으로, 성우 콩쿨엔 입상도 하였지마는 모두 부모님의 뜻엔 거슬리는 것이 되어서 손을 떼고 자의 반 타의 반으로 지금은 미약하지만 화가(畫家)란 칭호를 듣는 전문인으로 굳어진 셈이다."[49]

이루지 못한 것이 아니라 택하지 않은 길에서 그를 화가로 있게 한 것은 물론 미술 시간에 재능을 알아본 선생님들의 호의가 컸다. 하지만 정작 그에게 화가라는 정체성을 형성하게 한 것은 태생의 문

제가 아닐까 하는 생각이 든다. 딸이 훌륭한 화가가 될 것이라는 아버지의 확고한 믿음에서 김응원의 그림자가 짙고도 깊어 보이기 때문이다. 딸이 무대에 서는 것이 아니라 화가로 있게 하는 것을 소망하는 것은 모든 부모가 가질 수 있는 것이 아니다.

류민자는 압축하여 어린 시절을 추억한 「나의 길」을 이렇게 끝맺는다.

"나는 요즘 어렴풋이나마 나의 천성(天性)에 맞는 길이 그림 이외는 없구나 하고 느끼고 있다. 그러니 기왕 내킨 김에 발을 크게 대지(大地)에 딛고 힘차게 내 온 힘과 혼(魂)을 쏟아 걸작(傑作)을 하나쯤은 남겨야 되겠구나 하고 다짐하곤 한다. 어린 딸의 장래를 마음 깊이 짚으시고, 그림에의 길로 떠밀어 주시던 아버지! 마음이 해이해질 때면 지금도 나는 어릴 적 아버지의 매질의 아픔을 되새기며 마음을 가다듬곤 한다. 나의 길에 온 정성을 다하여 열심히 해나가는 일만이 저승에 계시던 아버지의 영(靈)에 대한 보답일 것이다. 나는 나의 자그만 소망이 이뤄지듯 조금씩 나의 그림에 대한 애정이 점차로 밀도 짙게 싹트고 있음을 요즈음에 와서 실감하고 있다."[50]

4

누상동 화가들

인생의 순간순간을 어떻게 살아낼지는 전적으로 자신의 몫이지만, 부모나 형제 등 가족관계 그리고 교육이나 경험 등 태어나서 부여된 모든 것이 인간을 성장시킨다. 하지만 분명 누군가는 다른 사람들보다 특별한 순간이 자주 찾아오는 것도 같다. 경험은 낭만적인 추억으로 자리 잡거나 지식이나 지혜가 되어 생을 풍요롭게 한다. 그 경험은 또한 작가에게는 작품의 주제이자 소재가 되며 작품을 존재케 하는 모든 이유가 되기도 한다. 여고 시절의 화가 류민자에게 찾아온 특별한 경험은 그의 작품 전체를 구성하는 특별한 요소가 되었다.

덕성여고에 진학한 뒤 류민자의 미술부 활동은 연극, 성우, 창, 가야금 등 여러 가지 활동을 하는 가운데 화가로의 길에 닿게 하는 곧은 길이었다. 당시 미술 교사는 김서봉(金瑞鳳, 1930~2005)이었다. "직

선적이며 무뚝뚝하고 화를 잘 내는 이북 기질"이었다는 김서봉은 이
쾌대(李快大, 1913~?)의 성북회화연구소에서 배웠고, 6·25전쟁 때 부산
의 부둣가에서 노동을 하며 미대를 다녔다.[51] 1954년 서울 미대를 졸
업하고, 1957년에 현대미술가협회 창립회원, 1959년에 조선일보사
현대작가 초대전 개최 준비위원 등의 활동을 했으니, 동양화 전공으
로 길을 잡았던 류민자가 그에게 데생만 배웠던 것도 당연해 보인다.

당시 덕성여고에는 '덕성 3총사'가 있었는데, 서울 미대 동기생인
안상철, 하인두, 김서봉이 그들이었다. 1부 중학교는 안상철, 1부 고
등학교는 김서봉, 2부 중고등학교는 하인두 담당이었다. 덕성여자중
학교에서 안상철에게 미술을 배웠던 류민자는 고등학교에 진학한 뒤
에도 안상철에게서 동양화를 배우는 길을 택했다.

안상철은 류민자가 중학교 2학년 때인 1956년 '대한민국미술전람
회(이하 국전)' 제5회와 제6회에는 문교부장관상, 제7회에는 부통령상
을 받았다. 당시 그는 동양화가로 최정점에 올랐을지도 모른다는 평
가를 받았는데,[52] 1959년 제8회에는 〈청일(晴日)〉로 대통령상을 수상
하였으니 그 정점은 끝없이 이어진 셈이다. 〈청일〉에 대해 후에 이
규일은 이렇게 평가했다.

"동양화 하면 으레 산수화를 연상하고 산수화는 흔히 중국풍
의 관념산수가 유행하던 국전 초기의 구습에서 탈피, 작가가 우

리 생활 주변에서 직감적으로 느낄 수 있는 소재를 찾아 내 것으로 만들어 보자는 생각으로 새롭게 그린 것이다."[53]

안상철은 이전의 동양화와는 다른 '새로운 소재, 새로운 구도의 한국적인 그림'을 그렸다는 평을 들었다. 연구자 김경연은 잡음이 많은 국전에서 해마다 수상할 수 있었던 이유를 "전통적인 요소와 혁신적인 요소의 온건한 결합"이라고 보았다.[54] 한 번 수상하기도 어려운 국전에서 차근차근 상승해 간 그는 그 후 화면에 액션페인팅처럼 물감을 흘려 뿌리고 위에 돌을 붙인 오브제 작업을 선보이는 혁신적인 동양화가로 나아갔다. 이 새로움은 분명 새로운 미술을 추구한 하인두 같은 이들과의 동시대적인 교감과 교유를 제외하고 생각할 수 없을 것이다.

이렇게 승승장구한 안상철이 교사로 있는 덕성은 말 그대로 미술의 명문이라고 할 정도였다. 류민자는 중학교 때 교사 안상철과 맺은 인연뿐만 아니라 소호 김응원의 후손이기도 한 탓에 당연히 동양화가의 길을 선택했다. 전국 학생미술대회에 나가면 많은 상을 받아오곤 했으니, 학교에서도 미술부의 활동에 고무되어 실기대회라도 있을라치면 학교의 온고당 건물의 미술실에서 아무 때나 그림을 그리게 하며 후원해 주었다.

덕성여고 미술반이 밤을 새워 그림을 그린 곳은 인현왕후(1667~

1701)와 명성황후(1851-1895)에 관한 이야기가 스며 있는 감고당 옆 건물 온고당이었다. 지금은 제자리에서 이전했지만 감고당과 온고당은 일자로 나란히 배치되어 있었다. 온고당은 다섯 칸이었는데, 두 칸은 회벽 마감을 한 방이었고 세 칸은 대청이었다. 게다가 대청은 이 건물을 지을 때 사용한 용척의 크기보다 반 칸 더 넓게 잡은 것이어서 큰 규모의 대청이 형성될 수 있었다.[55] 큰 공간이 나오므로 화실에서처럼 그림을 펼쳐서 그릴 수 있었기 때문에 미술부가 밤을 새우며 그림을 그리는 장소로 삼기에 좋았다. 덕성여고는 교실과는 다른 영역의 운동장 건너에 있는 이 유서 깊은 건물을 기꺼이 미술부에게 내주었다. 그곳에서 학생들은 집중하여 오랜 시간 그림을 그릴 수 있었다.

미술대회를 준비하던 고등학교 1학년 때였다. 밤새워 그림을 그리고는 새벽에 학교가 있는 안국동에서부터 당시 중앙청 건물 앞을 지나 집이 있는 서촌 쪽으로 향하던 류민자는 이상한 경험을 했다. 이때 본 것을 근 20년이 지난 뒤에 그는 다음과 같이 적었다.

"여학교 1년생 시절, 미술실에서 실기대회 준비로 밤샘을 하고 그 다음날 아침 집엘 가는 길에 중앙청 앞을 지나치는데 때마침 해가 빼꼼롬 동녘 하늘에서 광채를 뿜어내고 있었다. 나는 그때 내 눈앞에서 벌어진 희한한 광경에 그만 우뚝 발을 멈추었다. 가

로수 푸라타나스의 둥치에서 누렇게 뻔쩍대고 있는 것이 있었다. 놀라 가만히 나무 가까이 다가갔다. 나무둥치 한가운데 썩은 홈이 파져 있는데 그 움푹 들어간 자리에는 수없이 많은 금부처가 수북히 박혀 눈부신 빛을 발산하고 있지 않는가! 나는 그 순간 너무나 황홀하여 내 눈을 의심하며 눈을 부비면서 바로 그 나무 둥치 가까이 다가가서 그것을 찬란히 바라보기 시작하는데 누가 뒤에서 학생 거기에 무엇이 있나 하고 묻는 인기척에 흠칫 뒤돌아보고 다시 그 자리에 눈을 던졌을 때는 이미 그 신비의 현장엔 아무것도 없었다. 나무둥치의 그 썩은 빈칸엔 거미줄만이 몇 가닥 엉켜 있을 뿐이다. 그때 그 순간에 목도했던 황금의 부처 얼굴들은 내 속에 박혀서 나의 뇌리에서 생동하고 꿈틀대며 또한 변용(變容)하고 그때의 희한한 감동은 아직껏 잊지 못하고 있다."[56]

여고 1학년생 류민자 앞에 나타났던 광휘의 얼굴들은 그에게 그림의 목적이 무엇인지를 제시했다. 눈앞의 사물 그리고 그 안에 든 광휘 혹은 아무렇지도 않게 우리 앞에 펼쳐진 천변만화(千變萬化)의 세계와 같은 것들 말이다.

그의 부처 얼굴을 기본으로 한 구조는 70년대 작품부터 나타나고 있다. 작가 자신의 경험을 시각화하려는 듯이 온전히 부처의 얼굴들이 나타난 것이 바로 〈승화〉(1973)다. 부처의 얼굴이 나무둥치에서

류민자, **승화(昇華)**,
125X67cm, 한지에
채색, 1973

존재를 드러내는 순간인 것처럼 그들은 불명료하게 겹치고 흔들리며 자신의 존재성을 드러낸다. 금빛을 내며 나무인지 부처인지 스스로 의심하며 주저하는 듯한 얼굴들은 이후 확신으로 변화해 갔다. <안시>(1982)에서 부처는 연화광배(蓮花光背)를 두르고 미간에는 백호(白毫)가 뚜렷하여 도상에 충실한 불상으로 존재한다. 불교 용어인 '안시(顔施)'를 제목으로 한 데서 알 수 있듯이 온화한 얼굴이 드러난다. 제1회 개인전을 통해 자신의 경험을 공유하려는 시도가 경험 그 자체의 현전이었다면, 그 후로 지속되는 부처의 얼굴들은 수많은 유형으로 조립되고, 재현되고, 구조화하여 나가고 있다.

"석류알처럼 촘촘히 밝혀 번쩍이던 금빛 부처님들 천불상(千佛像), 만불상(萬佛像)의 그 광휘(光輝)들! 나는 그때부터 언젠가는 생동한 기억을 되살려 화포에다 표현해 봤으면 생각하고 있었다."

당시 그는 스케치북을 들고 나가 풍경화를 그리고 탁자 위 정물화의 구도를 잡기에도 벅찼을 여고 1학년생이었다. 그는 '어떻게' 그릴 것인가를 고민해야 마땅할 학생이었는데도 순간의 경험을 통해 '무엇을' 그릴 것인가를 고민하는 예술의 경지로 수직 이동하였던 것이다. 당연히 그 후의 그의 그림 그리기는 '그 무엇'을 어떻게 하면 잘 표현할 수 있을 것인가라는 질문에 빠져들었을 것이고, '대학을 졸업하

류민자, **안시**, 116.8X91cm, 캔버스에 아크릴 물감, 1982

고 난 뒤에 솜에 물감을 묻혀 화면을 두들기는 작업'에 이르렀다. 그 런데 그 방법 또한 '두들기는 손놀림과 맥박의 조화라는 수행을 통해 완성될 수 있었다. 전통 종이를 바탕으로 하여 물감 묻힌 솜을 두들긴 결과는 마치 지두화(指頭畵)처럼 신체의 에너지가 표현되는 화면을 보여준다. 불명료하고 프레스코처럼 밑바탕에 스며든 느낌이 드는 그의 표면은 이렇게 물감 묻힌 솜을 바탕에 두들겨 색을 입힌 결과였다.

대학을 졸업한 다음에야 자신의 작업 방식을 찾을 수 있었던 것은 누구나 그러하겠지만 예술에 대한 숙고의 시간이 필요해서일 것이다. 또 대개의 미술대학이 그렇듯이, 이른바 큰 나무 속에서 성장해야만 하는 성장의 시기이자 고난의 시간이기도 하기 때문이다. 덕성여고를 졸업하던 그해에 류민자는 홍익대학교 동양화과에 입학했다. 4·19혁명으로 정권이 바뀌고 희망과 혼란이 공존하던 시기인 1961년 봄이었다. 도로가 포장되지 않은 진흙탕 길을 건너 학교에 가야 했으므로 신발만 보면 홍익대생인 줄 안다는 때였다. 지금보다 교수와 학생들의 관계도 돈독하여 전공을 불문하고 모든 교수님과 학생이 허심탄회하게 대화하기도 했던 시절이다. 그래서 동양화 전공인 류민자가 서양화 전공의 대가였던 이마동(李馬銅, 1906~1980), 이종우(李鍾禹, 1899~1979) 등의 연구실에도 드나들 수 있었다.

미술대학에 입학한 1학년 학생들은 어느 학교든 대개 조형을 위

한 기초 교육을 받는다. 기법에서부터 예술로의 사유까지, 선 하나
도 어떻게 그림이 될 수 있는지를 다시 생각하는 기회를 갖는 것이
다. 류민자가 입학하던 때 1학년 데생을 담당한 교수는 박석호(朴錫
浩, 1919~1994)였다.

박석호는 일찍이 조선미술가협회 부설 연구소에서 임용련(任用璉,
1901~?)에게서 그림을 배웠다.[57] 그곳에서 데생을 지도한 것은 고암 이
응노(顧庵 李應魯, 1904~1989)와 청전 이상범(青田 李象範, 1897~1972)이었
다. 그리고 다시 철마 김중현(鐵馬 金重鉉, 1901~1953)의 화실과 남관(南
寬, 1911~1990)의 화실에 다니다가 1949년에 홍익대학교 서양화과 제
1회 입학생이 되어 1953년에 졸업한 뒤 모교에서 조교를 했다. 그러
면서도 신설동의 서울미술연구소에서 이봉상(李鳳商, 1916~1970), 박서
보(1931~) 김창렬(金昌烈, 1929~) 등과 크로키를 하며 실력을 다져나갔
다.[58]

본격적인 유화에 심혈을 기울이던 이들과 달리 소묘에 깊은 관심
을 가졌던 박석호에게서 류민자는 데생을 배웠다. 게다가 박석호는
그동안 강사와 같은 신분을 유지하다가 1961년에 정식 교수로 임용
되었으니, 학생들을 어떻게 지도해야 하는지 알고 있었고 또 열심히
가르쳤을 것이다.[59] 실제로 류민자는 박석호가 홍익대학교 교수직을
그만두기 이전의 시점에 학교생활을 했다. 홍익대의 학내 사태로 이
봉상 등 몇몇 교수가 사직서를 제출하기 전이어서 류민자의 학교생

류민자, **군상**, 130.3X80.3cm, 캔버스에 아크릴 물감, 1984

류민자, **군상**, 145.5X97cm, 샌드캔버스에 아크릴 물감, 1984

활은 학생으로서 그림에만 집중하는 시간이었을 것이다. 물론 어머니 병구완을 도맡아 한 일을 제외한다면.

하지만 학교에서 학생으로서 그림을 그리는 일이 그리 순탄하지만은 않았다. 교수의 끊임없는 지도와 말 그대로 '편달(鞭撻)'이 있었기 때문이다. 저학년 시기에 그를 지도한 교수는 조복순(曺福淳, 1921~1981)이었다. 조복순은 광주사범대학에서 전임강사로 있다가 1961년 홍익대학교 동양화과에 부임했다. 그러고 보면 류민자가 입학한 1961년은 박석호, 조복순 등이 홍익대학교에 전임으로 일하기 시작한 때이니 교수들의 열의도 대단했을 것이다. 조복순은 전쟁이 한창이던 때에 일본 도쿄미술학교 동양화과에서 공부하고 '일본미술전'에서 특선으로 입상했던, 일본식 동양화에 익숙한 작가였다. 그는 채색화의 기초를 주로 가르쳤는데, 일본식 채색화에 익숙한 교수의 눈에 안상철에게서 배운 류민자가 보여주는 거친 필치의 수묵의 조화를 넘어서는 동양화는 용납하기 어려운 부분도 있었을 것이다. 혹은 학생 시절에는 심적(心的) 표현보다는 기초(基礎)를 다지는 것이 더 옳다고 생각했을 수도 있다. 어쨌거나 조복순 교수의 수업 시간은 류민자에게 행복하지 않았다.

중학생 시절부터 안상철의 자유로운 필치를 동양화의 모습으로 생각하며 성장한 류민자의 거친 먹빛은 교수에게는 '지도 대상'이 되었을 터이다. 계속되는 수정 요구와 꾸지람 속에서 자신감은 사라져

가고 점점 작아지는 자신을 확인하는 힘든 시간이었다. 상처를 가득 안고 미대생 류민자는 안상철을 찾아갔다. "너는 너대로 해라. 괜찮다!" 안상철의 답이었다.

안상철이 덕성여중고 미술 교사이던 시절에 류민자는 덕성여중고 학생이었고 동양화를 전공했으니, 안상철의 직계 제자라고 해도 무방할 것이다. 노수현(盧壽鉉, 1899~1978), 장우성(張遇聖, 1912~2005), 배렴(裵濂, 1911~1968)에게서 배웠지만 관념적인 산수화에서 벗어나 일상에서 취재(取材)하고 조형적 실험을 보여주던 안상철에게 배운 류민자의 당시 화풍도 짐작이 간다. 더군다나 안상철은 덕성여중고에서 숙명여고로 자리를 옮긴 1960년경부터 추상의 세계에 집중하고 있었다. 그러니 류민자에게 하고 싶은 것을 마음껏 표현하라는 안상철의 조언은 당연했다.

그동안 학교에는 큰 변화가 있었다. 5·16 군사정변으로 군부가 정권을 잡은 뒤 1961년 11월 13일에 '교육에 관한 임시 특례법', 이른바 '대학정비령'을 발표하며 대학의 구조를 대대적으로 손보았기 때문이다. 사회 혼란을 일으키는 핵심 세력이 대학생들이라고 본 군부는 학원 통제를 감행했다. 그 와중에 홍익대학교는 종합대학이 아닌 미술대학으로, 미술학부만 존치하는 학교가 되었다.[60] 1962년 '홍익미대'가 된 학교에서 첫 학장은 김환기(金煥基, 1913~1974)였다.

그렇게 혼란스러운 대학에서 2학년을 보내고 3학년이 되자 천경

자(千鏡子, 1924~2015)가 지도교수가 되었다. 학생들이 열심히 그림을 그리는 실기실에 수업하러 들어선 교수의 손가락 사이에는 담배가 끼워져 있었다. 그는 연기를 훅 내뿜으며 류민자의 그림을 들여다보았다. 혹시나 또다시 비난에 맞서야 하는 시간이 시작될까 봐 걱정 가득한 얼굴로 화판 옆에 선 학생의 얼굴에 대고 그는 말했다. "아 괜찮다, 해라." 드디어 학교 실기실에서도 마음대로, 붓이 가는 대로 그림을 그릴 수 있게 된 순간이었다.

하지만 교수 천경자와 항상 좋은 일만 있었던 것은 아니었다. 하루는 류민자를 불러 세운 천경자 교수가 이루 말할 수 없는 역정을 냈다. 엄청난 꾸지람을 쏟아내는 교수 앞에서 자신이 무엇을 잘못했을까를 생각하며 당혹해하고 있는데 찬찬히 들어보니 '왜 교수에게 알리지 않고 국전에 작품을 출품했느냐는 것이었다. 류민자는 그런 적이 없다고 말했지만 금방 수긍하지 못하는 교수를 완전히 이해시키기는 쉽지 않아 보였다. 자초지종은 이랬다. 류민자와 비슷한 이름을 가진 홍익대 재학생이 국전에 출품했던 것이다. 결국에는 오해가 풀렸지만 들은 꾸중의 양은 잊어버리기에는 지나치게 많았고 억울하고 당혹스러운 마음은 오래 갔다. 천경자 교수도 미안함이 컸는지, 일본을 다녀오며 물감을 한 세트 사 와 학생 류민자에게 건넸다. 교수이자 화가가 건넨 화해의 제스처였다.

4학년 졸업을 앞두고 여학생회장을 맡고 있던 류민자는 앨범을

1963년 5월 4일, 동양화 실기실에서 진행된 교수들의 미술 강좌. 천경자, 김환기, 조복순 교수가 보인다.

만들며 교수에게 앙케트를 하고 사진을 받아 수록하는 일을 맡았다. 인터뷰에 응한 천경자는 집으로 오라고 했다. 수고했다면서 자신의 10호짜리 〈여인상〉 한 점을 주겠노라는 것이었다. 가뜩이나 어려운 교수님이었으므로 그림을 받는다는 것은 상상도 할 수 없었다. "아니에요, 교수님." 천경자의 집은 류민자가 사는 곳과 지척인 누상동이어서 언제든 들를 수 있었다. 그러나 심장이 떨려 감히 그림을 받아들지 못할 만큼 천경자 교수는 어려운 스승이었다.

천경자 교수와 몇 걸음 떨어진 곳에 거주하는 이상범(李象範, 1897-1972) 교수도 이웃이라면 이웃이었다. 그는 홍익대학교 교수였지만 류민자가 동양화과에 입학했을 때는 이미 퇴직 즈음이었고, 특강처

럼 몇 번 실기실에 들어오는 것이 전부였다. 하지만 누상동에서도 가까운 곳에 사는 교수님이었으므로 화학도(畵學徒)인 류민자는 자택을 찾아가 그림도 구경하고 이야기도 듣곤 했다. 주로 '산수화는 이렇게 하는 것이다'라는 가르침이었는데, 대가이신 노교수님의 말씀을 듣는 것만으로도 가슴 벅찬 시간이었다.

그의 대학생 시절은 꿈과 희망만 허락된 것은 아니었다. 혈압이 높아서 건강이 좋지 않던 어머니 오을순은 류민자가 대학에 입학할 무렵에는 급기야 앓아누웠고 수많은 합병증으로 병세는 깊어만 갔다. 언니는 결혼한 뒤였으므로 병간호는 류민자 차지였다. 그런 탓에 당시 모든 젊은 화가들의 꿈인 국전에 류민자는 해마다 작품을 내지는 못했다.

류민자는 고등학교 2학년 때 안상철의 지도를 받아 국전에 출품한 적이 있다. 난롯가에 앉은 여인상 대작을 그려서 냈는데 출품할 때가 다가오자 안상철은 류민자가 아닌 "류명성(28세)"이라는 이름으로 내라고 했다. 아마도 어린 학생임이 드러날까 봐 그랬을 것이다. 하지만 아직 미흡한 여고생의 그림은 낙선했다. 내심 기대했던지라 실망이 여간 크지 않았다.

대학생이 되었고, 학교 실기실에서도 모두 국전 준비를 했다. 류민자는 병세가 악화한 어머니와 함께하는 시간이 많아 수업 시간 등 활동하는 시간 외에는 많은 시간을 집에서 보내야 했다. 하지만 국

류민자, **과물시장(果物市場)**, 1962년 제11회 국전 입선

전을 준비하는 분위기에서 소외될 수는 없었다. 1학년이면 몰라도 2학년이라면 어쨌든 도전해야 하는 분위기였다. 대작을 향한 열정도 속일 수 없었다. 논의 추수가 끝난 뒤 낟가리를 둔 사이에 닭들이 낟알을 찍어 먹는 모양을 그렸고, 커다란 과물을 담은 광주리가 펼쳐진 시장 그림을 그렸다. 200호에 가까운 대작이었다. 그리고 1962년 제11회 국전에 〈과물시장(果物市場)〉이 입선했다. 여러 가지 물건을 파는 시장을 광대하게 잡아 광주리들이 늘어선 부분에서 받은 인상을 전하고자 한 작품이었다.

1962년의 국전에서는 20대 젊은 여학생들의 약진이 돋보였다고

평가된다. 심사위원 김경승은 다음과 같이 분석했다. "여류들이 많은 것은 해방 후 각 대학 미술과에 여성들이 많이 진출한 데 원인이 있다고 본다. 각 대학마다 우수한 학생들이 들어오는 해가 있는데 올해는 그런 우수한 학생들이 한창 실력을 낸 것으로 보인다."[61] 실제로 전체 입선자의 60퍼센트가 20대 작가였다는 것이다. 3년 전만 해도 입상자 10명 중 한 사람이 여성 작가였던 데 비해, 1962년에는 여성 작가들이 두드러졌을 뿐 아니라 학생 입선자 중에서 여자 대학생과 남자 대학생 비율이 거의 같았다. 실제로 1961년(제10회)에는 여성 작가의 출품을 권장하는 의미에서 입선을 많이 시키는 방향으로 잡았다가 제11회에는 엄격하게 했는데도 여성이 많이 진출했다고도 했다. 이는 물론 '여성 작가'라는 데 집중한 분석이었지만, 광복 후 국내에서 미술대학을 나온 이들, 특히 전후 세대가 성장한 결과였다. 그리고 실제로 대학생 숫자가 증가한 데도 원인이 있었다.[62]

23세로 표기된 류민자도 '학생'이어서 '20대 여자 대학생'으로서 한국 미술계의 새로운 세대로 등장했다. 류민자의 작품이 국전 전시장에 걸렸을 때 일이다. 아버지 류창현이 근무하는 민중서관은 국전 전시장인 경복궁미술관에서 멀지 않았다. 점심을 먹은 뒤 사무실로 돌아가기 전에 딸의 작품 앞에 서서 그림을 들여다보고 가는 것이 그의 일과였다. 오죽했으면 며칠이 지나자 전시장 입구에서 그에게는 입장료를 받지 않았을까. 보통 열흘 정도 하는 국전 전시 기간 중

류창현은 관계자가 알아볼 정도로 매일 들른 것이었다.

국전에서 입선하자 용기백배한 그는 다음 국전을 위해 소재를 찾아 나섰다. 당시 서울의 변두리였던 미아리로 향하는 아리랑고개에는 죽기(竹器) 제작소가 많았다. 그곳에서 바지런히 손을 놀리면서 일하는 사람들과 분업하여 특기를 발휘하는 것이 흥미로웠다. 카메라를 지참하고 매우 자주 이곳을 방문한 그는 대나무 쪼개기, 변죽 만들기와 같이 기능을 분리하여 일하는 장면들을 촬영했다. 그리고 이것을 스크랩북으로 만들어 보면서 스케치하곤 했다. 그렇게 밑그림을 그려 보던 장면은 그림으로 완성되었다. 어머니의 병구완으로 작업 시간이 많지 않았지만 그렇게 출품한 작품은 1963년의 제12회 국전 입선작 명단에서 '죽기 제작소-유민자'라는 표기로 빛났다.[63]

대학생 류민자가 다시 입선의 기쁨을 누린 제12회 국전에서는 동양화부에 235점의 작품이 출품되었고, 그중 97점이 상을 받았다. 국전의 제도는 10여 회 만에 달라진 점이 있었다. 1961년에는 5·16 군사정변이 있던 해여서인지 대통령상 수상자는 3만 원의 상금 이외에 유럽 여행의 특전을 주었고, 입선자 339명 모두에게도 동메달을 부여했다.[64] 그리고 이전의 국전을 비판하며 덕수궁 벽에 그림을 걸었던 이른바 추상 계열의 작품들이 대거 수상작으로 진입했다. 역공을 맞은 구상 계열은 1962년 제11회에서는 강하게 영역을 고수하려 했다. 제11회에 이어 1963년의 제12회에서는 그 어느 때보다 진영 싸

죽기 제작소에서 대나무를 가르는 장면 사진. 류민자 촬영,
1963년 이전

움이 강하게 일어났다.

"10회 국전은 이른바 '모던아트'의 급작스러운 승리로 열렸었
다. 당황한 국전 안의 보수적인 주류파는 역공을 벌여 11회 국전
을 되수습했었다. 사실적인 구상의 승리였다. 그와 함께 나타난
현상은 정당 조직 같은 미술단체 '그룹' '서클'의 영토 확장과 동지
규합이었다."[65]

이제 제12회 국전의 주도권은 어디로 갈지 알 수 없었다. 화가들의 진영 싸움으로 파악한 문교부가 내놓은 대책은 평론가가 작가들로 구성된 위원들과 함께 심사하는 것이었다. 하지만 문교부의 방침에 추천위원들이 강하게 반발하자 평론가들은 심사장에 왔다가 되돌아갈 수밖에 없었다. 이때 가장 앞장서서 반발한 이는 홍익대의 이마동이었다. '미대 대 홍익대'라는 구도도 구도이지만 구상 대 추상과 같은 진영, 그리고 기득권 대 새로운 권력으로 부상하고자 하는 여러 세력이 복합적으로 작용한 시기였다. 진영이 어찌 되었건, 동양화는 예전보다 많은 사람이 출품하여 경쟁이 치열했고, 한 개인인 류민자는 대학생으로서 입선했다는 것만으로도 기쁨을 누리기에 충분했다.

류민자의 잇따른 국전 입상 소식에 가장 기뻐한 사람은 그토록 딸이 화가가 되기를 소망했던 아버지 류창현이었다. 딸에 대한 류창현의 지극한 사랑은 당시로서는 드문 일도 있게 했다. 필체가 좋지 않은 류민자는 소논문을 제출하는 일이 고민이었다. 흥미롭고 유익한 최순우(崔淳雨, 1916~1984) 선생의 강의를 들었는데, 논문을 써서 내야 하는 수업에서 엉망인 글씨체 때문에 망신을 당하지 않을까 걱정이 앞섰다. 고민하는 딸에게 아버지 류창현이 손을 내밀었다. 아버지가 딸의 대필(代筆)을 했던 것이다. 논문을 받아 든 최순우 선생은 "너, 참 필체가 좋구나"라고 했다. 자녀에게 엄하게 대하는 것이 미덕

이던 시대에 아버지 류창현의 자상함은 그토록 매우 남달랐다.

그 후로 어머니의 병은 대학생 류민자가 국전에 출품할 그림 그릴 시간을 허락하지 않았다. 벽에 기대어 앉아 밤을 보내는 어머니의 고통을 20대 초반의 딸은 함께했다. 나날이 고통이 늘어가는 어머니 옆에서 쭈그리고 자는 날들이었다. 하루는 그의 집 뒤꼍 장독대에 늘어져 있는 등나무에 아름다운 꽃들이 가득 피어 있는 것을 보았다. 어찌나 꽃이 소담하고 예쁘게 피었는지 꺾어 와 화병에 담아 어머니 방에 들여놓았다. "이렇게 아름답게 등꽃이 피었어요." 말이 끝나기도 전에 사르륵 꽃이 시들어 말라 버렸다. 꿈이었다. 어머니의 생명이 얼마 남지 않았음을 직감하며 스물세 살 딸은 장례 준비를 했다. 수의(壽衣)를 마련하고, 일가친척에게 어머니가 인사를 받을 수 있게 알리고……. 어머니 오을순이 류민자의 곁을 떠난 것은 졸업식을 앞둔 한겨울이었다. 무덤 봉분이 잘 마련되었는지 확인하는 삼우제(三虞祭)는 졸업식 전날이었다. 어찌나 울었던지 얼굴이 퉁퉁 붓고 목이 가라앉은 터라 졸업식 답사(答辭)를 다른 학생에게 맡기고 대학 생활이 끝났다.

마당에 그늘을 드리우고 꽃향기를 뿜어내는 등꽃은 동양화에서 자주 다루던 소재이나 류민자의 작품에는 나타난 적이 없다. 어머니의 죽음과 20대 초반의 고통스러운 시간을 상기시켰기 때문이다. 천경자와 이상범의 집을 드나들며 동양화가의 미래를 꿈꾸던 누상동

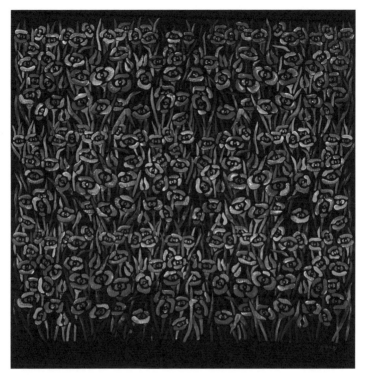

류민자, **생명의 노래**, 200X200cm, 캔버스에 아크릴 물감, 2009

에서 떠나고 싶어진 것도 어머니와의 추억이 가득한 집에 있는 것이
고통스러웠기 때문이다. 그 고통은 졸업과 함께 집에서 멀리 떨어진
전라북도 전주의 영생중고등학교 미술 교사로 떠나게 한 이유이기
도 했다. 그가 마련한 쉼터는 지금의 전라북도 전주시 완산구 사정
터가 있는 곳이었다.

"한 마리의 학이 춤추듯 가슴을 젖히면 숨이 몸속 깊이 들어오고 모든 것이 비워진다. 그때 화살은 내 손을 떠난다. 물론 쏜 화살이 다 맞지는 않는다. 한발 한발 쏘고 나면 자세를 다시금 살피면서 화살을 주우러 간다. 화살 떨어진 마당 옆에 큰개불알풀 꽃이 보인다. 잘 맞으면 환한 모습으로 안 맞으면 위로의 미소를 지으며 쭉 줄지어 피어 있다."[66]

활터는 화살이 거칠 게 없도록 너른 마당을 가진다. 눈에 보이지 않는 과녁을 향해 시위를 당기지만 화살은 바람을 가르고 날아 과녁에 꽂힌다. 잘 쏘아서 화살을 주우러 갈 필요 없이 과녁에서 빼내면 될 때도 있고, 바닥을 훑어야 할 때도 있다. 마음에 따라서 그 활터에 핀 꽃은 환하게 미소 짓기도 하고 그렇지 않기도 할 것이다. 궁사에게 위안을 주는 야생화에서 류민자도 위안을 받았다.

류민자는 사정(射亭)에 딸린 관리사 문간방에서 자취를 시작했다. 봄날이면 흐드러진 벚꽃이 방 안으로 쏟아져 들어오는 그의 작은 방으로 아버지 류창현의 편지와 엽서도 꽃잎처럼 쏟아져 들어왔다.

5

좋은 선생님

돌아가신 어머니와의 추억이 가득한 집을 떠나기 위해 류민자가 선택한 것이 지방 교사 생활이었다. 분주했던 대학 생활, 그리고 어머니 간병에 힘을 다했던 기억을 희석하기 위해 또 다른 집중의 시간이 잉태되었다. 전주에서 첫 교사 생활이 시작되었다.

류민자가 부임한 영생중고등학교는 당시 남녀공학으로 개교한 지 얼마 되지 않았다.[67] 휴전하기 직전인 1953년에 시작한 학교로 1955년에 영생중학교와 영생고등학교가 설립 인가를 받고, 1963년에는 영생여자중학교, 영생여자실업고등학교 설립 인가를 받았다. 그리고 류민자가 부임하던 1965년에 학교법인 영생학원으로 조직이 변경된[68] 만큼, 시대에 맞는 모습을 찾아내는 데 힘쓰고 있었다. 류민자가 부임한 여름에 교사(校舍)와 강당이 신축되었고, 중고등학교와 야

간반을 설치하며 규모가 확대되고 있던 터였다.

자취방으로 얻은 남노송동 학교 언덕 위 사정(射亭)터에 부속된 관사는 조용하고 아름다운 곳이어서 봄이면 흐드러진 벚꽃잎 속에 자취방을 나서 학교로 향했고, 초여름이면 능소화가 늘어진 담장을 지나 작은 자취방으로 돌아왔다. 방학이면 아버지가 있는 집에서 오빠와 올케언니, 조카들과 생활했고, 가을이면 눈이 부시게 반짝이는 단풍잎 속에 다시 작은 자취방을 나서서 학교를 오갔다. 하루가 멀다고 날아온 아버지의 편지에는 먼 곳에서 홀로 지내는 딸을 향한 애정과 안쓰러움이 가득 담겨 있었다.

전주 영생고등학교 미술부는 활발하게 활동하고 있었다. 1963년 경향신문사와 서울대학교가 주최한 중고등학생 미술대회에서 고등부 가작 수상자를 내는 등 개가를 올리고 있었다.[69] 하지만 전후에 문을 연 학교가 대부분 그러했듯이, 배우고자 하는 열망은 있으나 경제적인 뒷받침이 없는 학생이 많았다.

"(…) 어려웠던 시절의 50년대에 가난하지만 배움에 목말라 했던 학생들이 주경야독할 수 있는 기회를 이 학교에서 찾았고, 교과과정에서 우수 학생은 드물었지만 여러 방면에 재능 있는 학생들이 이곳에서 재능을 갈고닦았다."[70]

학습에 집중할 수 없는 환경에서 자라나는 청소년에게 예술과 체육이 줄 수 있는 희망이 그 어느 것보다 큰 시대였다. 게다가 대다수 구성원이 경제적으로 어려운 학교에 미술 교사로 부임한 류민자가 어떤 존재였는지 쉽게 짐작할 수 있다. 서울에서 온 예쁜 미술 선생님, 그 환상에 걸맞은 존재였음을 말이다. 하지만 장난기 많은 사춘기 학생들이 미처 짐작하지 못했던 것은 그가 외모의 부드러움만큼이나 강한 결단력과 열정, 그와 동시에 냉철한 이성과 실천력을 지닌 인물이라는 점이었다.

보성학교 체조 교사였던 할아버지 류희장의 구령은 엄숙하고 학생들에게는 자애로웠다던 그 모습이 바로 이 시기 류민자의 모습과 겹쳐 보인다.[71] 사실 류민자가 어린 시절에 돌아가신지라 기억에 별반 남아 있지 않은 할아버지이지만, 그분에 관한 이야기는 외할아버지 이야기만큼이나 자주 들었다. 오세창과 교유하셨고, 만주에도 가셨고, 고종 황제 근위대이셨다는 그분은 빈민 구휼에도 애쓴 인물이었다. 일제강점기 빈민 구제 단체인 '방면위원'의 위원이었으니 전통적으로 반가(班家)에서 빈민을 구제하는 방식과는 다른 사회봉사 활동에 대한 개념이 있었을 것이다. 일제의 의도야 어찌 되었든 지역의 유지로서 추대된지라 지역민의 어려움에 관심이 많았을 것이다.

전주에서 류민자의 봉사 활동은 작은 급여로도 어찌하지 못해 서울의 아버지가 도와주어야 할 만큼 적극적이었다. 당시로서는 드문

이러한 모습은 할아버지에 관한 이야기 속에서 자연스레 체득된 것
일 수도 있고, 어머니가 거지들의 밥그릇을 채워 주는 모습을 보고
자란 결과일 수도 있다. 아니면 길 가던 여고생이 나무둥치 속에서
부처님을 만날 수 있었던 타고난 천성일 수도 있다. 어쨌든 그는 작
은 자취방에서 끊임없이 어려운 이들을 위한 계획, 교사로서의 임무
와 수행 방식을 차곡차곡 정리했고 교무실과 교실 그리고 전주 시내
곳곳에서 일을 벌여 나갔다.

 교사로서 미술반을 운영하는 방식은 자신이 덕성여고에서 받은
교육처럼 밤새워 그림을 그리고 대회에도 열심히 참가하는 방식을
더 넘어선 것이었다. 부임하고서 첫 수업에 들어간 교사 류민자를
당황하게 한 것은 학생들이 갖춰야 할 가장 기초적인 그림 도구들
이 없다는 사실이었다. 스케치북을 가진 학생조차 없었으니 그림물
감으로 그림을 그린다는 것은 언감생심이었다. 그는 자비를 들여 도
화지를 대량으로 사들여 쌓아 놓았다. 그리고 미술 시간마다 한 장
씩 학생들에게 나눠 주고 그곳에 그림을 그리게 했다. 물감은 여러
곽을 사서 몇 명이 둘러앉아 공동으로 쓰게 하고 놔두었다가 다시
수업 시간에 사용하게 했다. 수업 시간에 사용할 미술 재료를 살 수
있을 정도로 넉넉한 학생은 없었고, 학교는 교사 급여를 주기에도
혁혁대었으며, 국가도 교육에 넉넉한 예산을 배정하지 못한 시절이
었다. 그렇게 자비로 수업을 하고 또 미술반을 운영했다.

방과 후 미술에 재능이 있고 미술반을 하고 싶어 하는 학생들에게 자신의 자취방과 학교에 가까운 사정터에서 그림을 그리게 했다. 그리고 남원, 정읍, 벽골제 등 주변에서 미술대회가 있으면 참가했다. 상을 받아 오면 교장 선생님은 만세를 불렀다. "미술반 만세! 류선생 만세!" 그도 그럴 것이 가난한 학생들이 그득한 신생 학교가 이름을 널리 알리는 일은 매우 중요한 사안이었고, 미술부가 그 일을 해내고 있었던 것이다.

궁핍한 학생이 많았던 학교에서는 서울의 미술대회에 많은 수의 미술반 학생이 집단으로 참여한다는 것은 엄두조차 낼 수 없는 일이었다. 서울 구경이라는 말이 있던 시절이었다. 교통편도 원활하지 않고 먹고 자는 문제가 컸기에 지방에 사는 사람들의 소원 중 하나가 서울 구경이었던 시절이다. 서울에서 일을 보려면 전주에서 밤 11시 30분에 출발하는 기차를 타고 새벽 5시 40분에 서울역에 닿으면 어딘가 쭈그리고 있다가 일을 보든지 여관이라도 들어가 잠시 눈을 붙이고 낮에 일을 해야 했던 시절이다. 영생중고 미술부 학생들도 서울에서 열리는 실기대회에 참가하려면 그렇게 해야 했다.

어느 날 류민자는 홍익대 주최 미술대회에 참가 신청을 한 학생 70명을 이끌고 밤 11시 30분 전주에서 출발하는 기차에 몸을 실었다. 아직 어슴푸레한 새벽 공기를 뚫고 서울역에 도착한 학생들이 교사 류민자를 따라 도착한 곳은 누상동 한옥, 류민자의 집이었다.

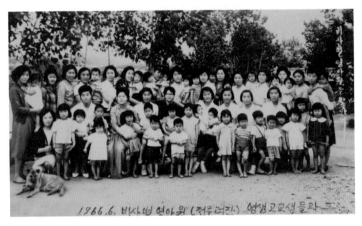

1966년 6월 비사벌영아원에서 함께한 영생고등학생들

학생들을 우르르 몰고 온 딸을 본 아버지는 눈이 휘둥그레졌지만,
마음속으로는 대견하기도 하고 오랜만에 얼굴을 볼 수 있어서 좋았
을 것이다. 작지 않은 한옥이었지만 많은 학생으로 곧 방마다 그득
해져 집 안이 터져 나갈 지경이 되었다. 마루에도, 그리고 심지어 이
웃집에도 학생들의 잠자리가 펼쳐졌다. 필자의 눈앞에 이 방 저 방
잠자리를 살펴주는 미소 가득한 류창현의 모습이 그려지는 것은 그
의 딸에 대한 지극한 사랑이 짐작되기 때문이다.

류민자의 활동은 미술부의 활성화에 그치지 않았다. 지금은 전주
영아원에 흡수된 비사벌영아원은 덕진호가 바라보이는 언덕에 있었
다. 그는 비사벌영아원을 주말마다 찾아 아이들을 씻기고 재우고 먹

이고 놀아주었다. 그는 또한 오늘날의 봉사 활동이라 할 수 있는 이 일을 혼자 선업(善業)을 쌓는 데서 그치지 않았다. 학생들과 함께했던 것이다. 이때 동행한 제자 가운데 미술대회도 나가고 봉사 활동도 열심히 했던 류휴열은 아이 둘을 안고 사진기 앞에 섰는데, 그 모습이 대견스럽다. 비사벌영아원은 1979년에 전주영아원으로 아이들 55명이 입소함으로써 사라졌지만, 당시에는 부모와 헤어진 아이들을 제법 많이 수용했다. 그는 부모의 돌봄을 받지 못한 아이들에게 자신의 시간을 나눠 주었다.

어려운 복지 단체에 빈손으로 갈 수는 없으니, 쌀을 모았다. 하지만 학생들도 가난했다. 그래서 생각해낸 것이 폐지를 모으는 일이었다. 폐지 판 돈으로 강냉이를 한 자루씩 사서 들고 비사벌영아원 문으로 들어설 때마다 아이들이 나란히 앉아 류민자와 학생들을 기다리고 있는 모습을 발견할 수 있었다. 그렇게 보람찬 봉사 활동이 지속되자 문제가 발생했다. 폐지를 주워서 파는 고물상 아저씨가 남의 밥벌이를 왜 빼앗느냐며 항의한 것이다. 학생들이 폐지를 다 주워 가니 생긴 일이었다. 그만큼 학생들도 열심히 참여하고 함께한 활동이었다. 결국 폐지를 모으지 못하게 되자 밥할 때 쌀 한 숟갈씩만 모으자고 하고, 그 쌀을 모아서 봉사 활동을 지속할 수 있었다. 이들의 발길은 영아원으로, 양로원으로, 주변의 복지시설로 이어졌다.

대학을 갓 졸업한 나이에 급여도 변변치 않았을뿐더러 재정 상태

가 좋지 않았던 학교 월급은 서너 달씩 밀리기 일쑤였다. 그럴 때면 아버지 류창현이 생활비를 부쳐 주었고, 류민자는 이 돈으로 방세도 내고 봉사 활동도 했다. 대학을 졸업한 류민자는 돈을 벌기는커녕 그렇게 나눠 쓰며 살았다.

전주 생활은 미술부 학생들과 함께한 시간과 영아원과 양로원을 오가는 시간으로 채워졌다. 2년이 지나자 어머니를 잃은 상처도 치유되기 시작했고, 오빠가 모시고 있기는 하지만 혼자서 적적하실 아버지가 걱정되기 시작했다. 아버지 옆으로 돌아가야 할 시간임을 느낄 때 모교를 찾았다. 그런데 당시 덕성여고의 미술 교사는 이미 자리가 차 있었다. 이사장의 배려로 야간부 수업과 양호실을 담당하는 방식을 택하여 덕성여고 전임으로 자리를 옮기게 되었다. 학생 시절부터 봐오던 송금선 교장 선생님이 힘써 준 결과이기도 했다.

전주를 떠나면서 하나의 사건을 일으키기는 했다. 돌보던 비사벌 영아원의 한 아이를 입양하여 서울 집에 데리고 가겠노라고 선언했던 것이다. 결혼하지 않은 여성이 아들을 만든다니 식구들이 뒤로 넘어갈 지경인 것은 당연했다. 아이 엄마가 되면 시집가지 못하기 때문에 안 된다는 아버지, 오빠, 올케의 설득에도 결혼하지 않는다며 버텼지만 결국 아버지의 걱정을 외면할 수는 없었다.

돌아온 서울의 모교에서도 봉사 활동을 이어갔다. 학생들을 데리고 학교 가까운 사직동에 있는 보육병원(保育病院)을 찾았다. 보육병

원은 서울특별시가 운영하는 병원으로 사직동에 있던 경성산부인과를 인수하여 보건병원으로 운영하다가 류민자가 서울의 덕성여중고에 교사로 오기 얼마 전인 1966년 1월에 시립영아원을 통합하여 보육병원으로 문을 연 상태였다.[72] 병원이 영아원의 역할도 함께하고 있었다는 것은 신체적으로나 정신적으로 부모가 감당하지 못하여 사회로 보낸 아이들이 그곳에 있다는 의미였다. 부모와 헤어진 장애 아동들이 수용되어 있었는데, 당시만 해도 아이들 관리 인력도 부족하고 이해도도 낮아서 침대에 묶여 있는 아이들까지 있었다. 형언할 수 없이 마음이 아픈 비참함을 느껴야 하는 곳이었다.

학생들과 함께 병원을 방문하여 아이들과 놀아주고 분주한 병원 사람들의 손도 덜고 오고 나면 활동에 참여했던 학생들의 생활 태도가 달라졌다. 공부도 열심히 하고 성실해졌던 것이다. 남의 불행 앞에서 자신의 행복을 확인하는 것은 아닐지라도, 세상의 이치를 아직 모를 때 삶의 다른 조건을 인지하고 남을 위해 무엇이라도 할 수 있는 존재임을 확인한 것은 그들의 생애에 매우 중요한 경험이었을 것이다. 류민자는 덕성여중고의 학생들에게 그러한 시간을 선사한 교사였다.

사실 류민자의 봉사 활동은 갑작스러운 것은 아니었는데, 대학교 4학년 때 김활란(金活蘭, 1899~1970) 박사가 인솔한 대학생 대표들이 청와대에 가서 당시 영부인인 육영수(陸英修, 1925~1974) 여사와 강강술

1967년 덕성여고에서 학생들과의 야외 스케치

래도 하고 담화도 하는 사진이 잡지 『학생』에 실리기도 했다. 이런 자리에 왜 자신이 선택되었는지 궁금해한 그에게 돌아온 답은 '봉사도 열심히 하는 학생'이어서라는 것이었다. 그에게서 '봉사'라는 단어는 그렇게 삶의 한 부분이자 행동의 지표였다. 하지만 영유아보육원을 방문하고, 어린이병원에서 손을 거들고, 양로원에서 노인들과 시간을 보내는 봉사 활동은 더는 그에게 여지를 남기지 않았다.

1999년에 류민자가 출간한 『혼불—하인두의 삶과 예술』은 이렇게

시작한다.

　"대학을 졸업한 그 이듬해인 1965년 12월 31일 대한극장 앞에
있는 어느 한정식집에서 동양화과 동문들이 교수님 몇 분을 모
시고 조촐한 망년회를 가졌다. 졸업하고 첫 번째 가진 모임이었
기에 고향에 내려간 친구들 빼고는 모두 모였다. 졸업하고 뿔뿔
이 흩어졌다가 처음 모였으니 얼마나 이야기 거리들이 많았겠는
가. 9시가 지났는데도 일어설 기미를 보이지 않아 난 슬그머니 자
리를 빠져나왔다. 버스 노선도 마땅치 않고 날씨도 그리 춥지 않
아 걷기 시작한 것이 무교동으로 해서 청진동 골목으로 접어들었
다."73

　만일 류민자가 망년회에 참석하지 않았다면, 일찍 빠져나오지 않
았다면, 아니 그날이 12월 31일이 아니어서 통행금지가 있는 날이었
다면 그는 어떤 삶을 살게 되었을까. 청진동 골목을 빠져나오던 그
는 구두 굽이 망가지는 바람에 절뚝이며 걷다가 수선집을 찾지 못하
여 하인두가 자주 가는 다방으로 갔다. 하인두는 마담의 구두를 빌
려주었고, 류민자는 감사한 마음에 냉면과 소주를 대접했다. 소주
를 마시며 피카소며 고흐며 예술에 관한 이야기를 구수하게 풀어내
는 데 귀 기울이는 시간이 길어졌고, 귀가가 늦어져 걱정하던 오빠

는 들어오는 누이의 따귀를 때렸다. 분한 마음에 다음 날 어머니 산소에 가서 울다가 오는 바람에 몸져누웠다가 일주일 이상 지나서 구두를 돌려주러 다방에 가서 다시 하인두를 만났을 뿐인데, 인생의 어떤 부분이 결정되고 말았다.

그런데 누구에게나 그렇듯이 운명은 정해져 있는 것이기도 하고 선택하는 것이기도 하다. "술꾼이고 직장도 없는 가난한 그림쟁이, 거기에다 나이도 많아 신랑감으로는 별 볼 일 없는 사람"[74]인 그를 집안 어른들의 반대를 무릅쓰고 택한 것은 분명 류민자가 동정심에서 내뱉은 말에 대한 책임을 지기 위해서였을 것이다.

1965년 12월 31일 밤에 우연히 다시 만난 옛 제자 류민자를 너무나 좋아한 하인두는 마음의 병이 들어 자리에 누웠고, 어느 날 좋지 않은 꿈을 꾼 류민자는 하인두를 찾아 나섰다. 그는 집도 없던 터라 종묘의 궁인들이 오면 머물던[75] 전각의 방 한 칸에 살고 있었다. 하얀 가운을 입은 의사와 간호사가 그 방에서 나오는 것을 보며 혹시라도 잘못되었을까 봐 겁이 났다. 류민자는 초췌한 몰골로 눈이 휑해진 하인두를 바라보았다. '평생 만날 수 없는 기차 레일처럼 살겠지!'라고 한탄하는 하인두에게 그는 말했다.

"만날 수 없는 기차 레일이 아니고 그 위를 달리는 기차가 되면 되잖아요."

이 한마디에 하인두는 심부름하는 아이에게 죽을 쑤어 오라고 했다. 자리에서 일어난 하인두와 류민자는 1년여 뒤에 사정을 아는 누구라도 허허 웃음밖에 나지 않을 결혼을 했다. 하인두는 열두 살이나 많은 가난뱅이 화가였을 뿐 아니라 영어(圄圄) 아닌 영어의 상태에 있던 인물이었다. 오랜만에 집을 찾아온 친구가 하룻밤 자고 갔는데, 그는 북한에서 내려온 사람이었다. 4개월의 실형을 살고 난 하인두는 보안 사범의 신분이었다. 교사도 할 수 없었고 어떤 직업도 가질 수 없는, 국가보안법의 테두리 안에서 감시받는 인물이 바로 그였다. 국가보안법이 얼마나 무서운지 누구나 알던 시대에 그런 사람과의 결혼을 흡족해할 부모는 없다. 아버지 류창현은 둘의 교제를 막기 위해 퇴근 때면 매일 류민자가 근무하는 학교로 갔다. 근 1년을 그렇게 했지만 결국 '자식 이기는 부모 없다'는 옛 어른의 말씀을 되새길 수밖에 없었다.

하인두가 시민의 자유를 누리게 된 것은 결혼하고 아이 셋을 낳은 뒤인 1975년이었다. 하인두는 당시의 소회를 이렇게 썼다.

"신원 문제가 해결되고 정상적인 시민으로서의 자유를 되찾은 것이다. 꼬박 16년 만이었다. 그해 봄에 나는 난생처음으로 해외여행을 했고 파리를 비롯, 유럽 일대를 두루 돌아다녔다. IAA(세계미술가대회)에 한국 대표로 참석차 출국한 것이다. 얼마나 고대

했던 일이었던가."[76]

"내가 정신을 차린 것은 1976년 이라크의 바그다드에서 열린
세계미술대회에 참가하고서부터였다. 고마운 사람들의 도움으로
출국할 수 있었던 덕분에, 나는 10년 만에 어떤 '가능성'을 보았던
것이다. 모든 일이 순식간에 풀려나갔다."[77]

하인두는 '고마운 사람들의 도움'을 언급했지만, 왕복 비행기 표나
호텔비에 관한 이야기는 하고 있지 않다. 세 아이와 시어머니와 아이
를 돌봐주는 시누이까지 함께 사는 집에서 돈을 버는 사람은 류민
자뿐이었다. 도저히 나올 구멍이 없는 여행 경비는 10년을 채 못 채
운 류민자 교사의 퇴직금이었으리라. 당시 교감 선생님은 류민자의
은사였기에 사정을 잘 아는지라 퇴직금을 당겨 주었다. 퇴직금을 미
리 지불했지만 교사 신분은 그대로 유지할 수 있게 한 것은 따뜻한
배려였다. 하지만 류민자의 교사 생활은 마지막을 향해야 했다.

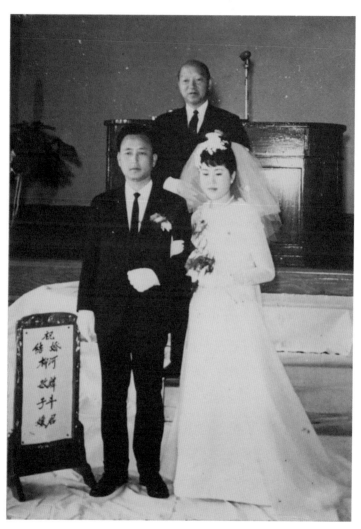

1967년 10월 18일 천도교회관에서 치러진 서양화가 하인두와의 결혼식

6

화가 되기

결혼 당시 하인두의 어머니는 76세였으니, 류민자는 손녀 같은 막내 며느리였다. 시어머니는 돌아가시기 전까지 10년을 막내아들 하인 두, 며느리 류민자와 함께했다. 하인두는 아내가 퇴근길에는 노인이 좋아하는 찹쌀떡이며 홍시를 사와 입에 넣어드리고 시어머니 즐거 우시라고 젖무덤도 만지고 어리광을 부린다고 했다.[78] 또 그는 류민 자가 아이들 그림을 가르치고 전시도 하면서 그림도 자신보다 더 많 이 팔리고 새벽이면 조용히 불경을 외는데, 그 고요를 깨트리지 않 으려고 눈이 떠졌어도 일부러 일어나지 않는다고도 했다.

하인두가 자유의 몸이 되었지만 퇴직금은 당겨 쓴 뒤였다. 여전 히 가난한 화가인지라 방도를 마련해야 했다. 류민자는 덕성여중 미 술 교사직을 그만두고 미술학원을 열기로 했다. 어린이를 대상으로

한 미술학원을 정말 열심히 운영했다. 가장으로서 의무감도 있었지만 교사로서, 또 화가로서 경험을 살려 교육적으로 의미 있는 장소를 만들겠다는 소신도 있었다. 미술학원은 일종의 유치원과 같은 교육기관으로 키워서 아이들이 국립묘지 참배도 하고, 봉사 활동도 하고, 발표회도 할뿐더러 학원 안내 책자까지 만들어낸 정평 있는 학원으로 성장했다. 하지만 언제나 화가로서 본분을 잊지 않으려는 노력이 자신을 지탱하는 힘이었음을 알고 있었다. 그림을 제대로 그려보지 못하고 마감하는 생에 대한 회한을 처절히 경험했기 때문이다.

국전 이후 류민자가 화가로서 전시장에 이름을 내건 것은 결혼 3년 만에 하인두와 함께한 '하인두 류민자 동서양화전', 이른바 '부부전'이었다.

"하인두(40) 류민자(29) 두 부부 화가의 첫 동서양화전이 11일부터 20일까지 예총화랑에서 열리고 있다. 전시작품은 하인두 씨의 추상화 20점과 류민자 씨의 동양화 20점, 해서 모두 40점. 하씨는 우리나라 추상화 운동의 모체인 현대미술가협회 창립회원으로 죽 추상 세계만을 다루어왔으며, 이번 작품도 우리나라의 독특한 단층 태극기 등을 추상으로 변형시킨 것. 류민자 씨는 홍대 동양화과 출신으로 화조 등 일본화 계통의 완전구상을 그려한 전시장 안에 완전히 대립되는 두 세계를 함께 선보이고 있다.

결혼한 지 3년 만에 처음 갖게 되는 이 부부전을 위해 하 씨
는 석 달 전부터, 부인은 봄부터 준비를 해왔다고. 하 씨는 집의
아틀리에에서, 류 씨는 직장인 덕성여중 미술실에서 시간 틈틈이
제작을 해왔다 한다."[79]

본인 소유의 집도, 급여가 나오는 직장도 없는 화가 남편의 외상
술값과 물감 빚을 갚으러 인사동에 나서면 들르는 술집마다 반가워
했지만, 한 바퀴 돌면 한 달 치 월급은 간 곳이 없었다. 결국 학교 수
업이 끝나면 입시 학원으로, 개인 교습으로 하루에 세 군데의 학원
을 돌면서도 근무 시간 틈틈이 그려낸 그림들로 전시회를 꾸렸다.
사실 전시 전에 겪은 사건을 생각하면 부부가 함께 전시회를 한다
는 것은 보통 사람으로서는 엄두조차 내기 어려운 일이라는 생각이
든다.
　가난한 신혼 생활에 집을 장만할 능력이 하인두에게는 없었다. 친
척 되는 이가 하인두에게 살라고 해준 집이 그의 정치적인 문제로
갑자기 압류를 당하고 말았다. 태어난 지 얼마 안 된 큰아들을 업고
밥해 먹을 그릇들과 물감과 캔버스만 챙겨 들고 나서 홍제동 무허가
집으로 옮겨간 지 한 해밖에 되지 않은 시점이 바로 '하인두 류민자
동서양화전'이 있기 직전이었다. 이들의 사정이 오죽했냐 하면, 1969
년 6월에 신문회관에서 하인두의 개인전이 잡혀 있었는데 그는 법적

인 문제를 해결하러 다니느라 작업에 집중할 시간이 부족했다. 결국 남편 손을 거들어줄 사람은 류민자밖에 없었다. 하인두가 캔버스에 밑그림을 그려 놓으면 그 위에 천을 꿰매어 형태를 만드는 작업은 류민자의 몫이었다. 학교에서 수업을 마친 뒤 과외로 두어 군데에서 학생들을 가르치고 돌아와 늙은 시어머니 등에 업혀 있던 아이를 넘겨받아 업고 바늘을 들면 고달픔이 밀려왔다.

사정이 그러했으니 '하인두 류민자 동서양화전'에 출품한 20점의 작품은 창조의 샘에서 길어 올린 것이라기보다는 시간과의 혹독한 싸움의 상처를 그대로 드러낸 현장 고백과 다르지 않았을 것이다. 류민자에게 화가란 춤과 연극, 성우 등 화려한 무대의 삶을 접고 선택한 길이었다. 신사임당처럼 마음껏 그림을 그리고 당당하고 멋지게 전시하는 삶을 꿈꾸었다. 하지만 현실은 예술적 생각의 시간보다 생존을 위한 손의 시간이 더 많은 생활인이었다. 그렇게 생애 첫 부부전이자 작가로서의 등단과 같은 전시를 했다.

그런데 정작 전시에 대한 당시의 평가를 보면, 서양화와 동양화의 대조 혹은 부부가 각각 다른 장르의 그림을 그린다는 점을 강조하는 정도였다. 서양화와 동양화가 기법적으로 어떻게 다른지를 시각화한 전시라는 의미였다. 그런데 동시에 동양화에 대한 비판적인 시각을 만났다. 당시는 '채색화'는 '일본화'라는 등식이 있던 때였다. 일본식 동양화에 대한 기억이 생생했던 데 이유가 있었겠지만, 화려한

1970년 '하인두 류민자 동서양화전' 출품을 위해 학교 미술실에서 제작한 작품

채색을 많이 사용했다고 해서 새로운 동양화를 개척한 안상철의 제자임을 자처하는 그에게 '일본화 계통'이라는 수식은 적합하지 않아 보인다. 그림 속 꽃들이 보여주는 것은 화려한 색채의 고운 자태가 아니라 그것이 지닌 생명력이다. 다소 거칠더라도 그것은 예쁘게 그려진 것이 아닌 회화적 붓질의 생생한 꽃들이다. 적어도 그 꽃들은 그에게 화가임을 일깨워주는 유일한 존재였을 것이기에, 그것의 외부적 미가 아니라 그것들의 싱싱한 생명력이 바로 작품의 내용일 것이다.

하기야 예쁜 꽃이 가득한 그의 화면이 그저 그런 채색화로 보였어

도 어쩔 수 없었을 것이다. 필자가 보기에 당시 그의 화면을 채운 꽃들은 덕성학교 화단에서 그와 함께 '근무하는' 것들로 보인다. 키 큰 해바라기가 고개를 숙이고 있거나, 분꽃이 몰려가고 있기도 하고, 코스모스가 하늘거린다기보다는 잎과 꽃을 드러내는 장면들이기 때문이다. 이제는 사진으로만 남아 앨범 너머 전하는 그의 그림에서는 패랭이가 낮은 자세로 화단을 덮어 가며 화면에 담기기를 바라는 시간이 읽힌다.

이때의 작품들은 꽃을 주로 그렸지만, 화조화(花鳥畵)라고 하기에는 리얼리즘적인 생존의 공간이 느껴지는 화면이다. 분명 작품의 의도는 내면의 힘이었을 것이다. 물론 너무나 힘든 생활 속에서 자신의 눈에 들어오고 잡힌 것이 무엇인지 알아차리지 못했을 것이며, 작품에 대한 비난조차 달게 받아야 한다고 생각했을 것이다. 작가답게 그림에 몰두하지 못한 시간을 누구보다 자신이 잘 알고 있었기 때문이다. 어쨌거나 그가 당시 그린 꽃들은 우주의 조화가 아니라 삶을 지탱하는 것들에 대한 경외라고 해야 맞는다. 소재가 한정된 점에 대해 굳이 변명을 덧붙여 본다면, 전시를 위해 그림을 그리는 시간이 오로지 학교 수업이 없는 시간의 미술실에서였다는 것, 더불어 그 꽃들이 암담한 당시 생활에서 유일한 위안이었을 것이라는 사실이다.

1973년 둘째를 낳은 지 한 달 만에 그는 급성간염에 걸렸다. 급성

간염의 주요 원인은 바이러스 침투라고 하니, 아마도 고단한 몸에 임신과 출산으로 면역력이 급격히 저하된 탓도 있었을 것이다. 류민자는 황달과 고열에 시달리며 주변과 격리된 채로 입원했다. 그는 후에 『혼불―하인두의 삶과 예술』에서 다섯 살짜리 큰아들 태몽과 낳은 지 한 달이 채 안 된 딸 태임이가 보고 싶어 견딜 수 없어 환자복에 코트 하나만 걸치고 집에 갔던 일을 담담히 회고했다.[80] 며칠 만에 아기는 많이 자라 있었고, 큰애는 보고 싶은 엄마가 나타나자 와락 끌어안으려 했다고 한다. 순간 격리해야 하는 환자라는 생각이 스쳐서 아이를 뿌리치고 다시 병원으로 갔다. 짧은 외출이었지만 환자에게는 엄청난 무리가 가는 일이었는지 이틀이나 혼수상태에 빠져 있었다고 한다.

눈을 뜬 그에게 남편이 건넨 말은 개인전 날짜를 잡았다는 것이었다. "그림 한 번 못 그려 보고 죽게 생겼다"며 남편을 향한 원망을 쏟아냈던 터였다. 더욱더 이렇게 죽을지도 모른다고 생각하니 회한이 밀려들었을 것이다. 그는 작품 활동을 왕성히 할 서른한 살 청년 작가여야 했다. 그런데 그림도 제대로 그려 보지 못하고 아이를 낳고, 집안 식구들을 먹여 살리느라 동분서주하고, 그런데도 편치 않은 시댁 식구들의 말들 속에 있어야 했다. 주마등같이 스쳐 가는 지난 시간 속에서 분하고도 억울한 감정이 없다면 아마도 거짓말일 것이다.

류민자의 수고를 모르지 않았을 하인두가 '그림도 못 그려 보고

죽을까 봐' 서러워한 그의 전시 일정을 잡아 온 것이었다.

"자야, 너 명동화랑에 개인전 날짜 잡아뒀다. 10월 18일 우리
결혼기념일이다. 이제 열심히 그림을 그려라. 당분간 학교도 쉬
고……."[81]

그런데 사람의 정서는 알 수 없는 것이다. 개인전 날짜를 잡았다
는 하인두의 말에 류민자는 웃음이 터져 나왔다, '내가 갑자기 어떻
게 개인전을 하냐'며 허허거리며 시작한 웃음은 그치지 않고 점점
커져서 눈물, 콧물에 등짝도 아프고 호흡까지 어려워질 지경에 이르
렀다. 결국 의사가 와서 주사를 몇 대 놓고서야 웃으며 잠에 빠져들
었다.

웃음보가 터지는 경우, 그것은 뇌의 문제다. 이성적 사고와 판단
을 내리는 좌측 전두엽과 감정을 지배하는 변연계가 겹치는 부분이
있는데, '행복 호르몬'이라 불리는 도파민이 이곳에 가득 차 있다.[82]
이 부분이 자극되면 웃음이 나오게 되는데, 갑작스럽게 차오른 행복
감으로 도파민이 과하게 분출된 까닭에 그의 웃음이 멈추지 않았을
것이다. 웃음보가 터져 버려서 경련까지 일으키게 된 것은 마음이
더는 다스려지지 않는 저 너머 뇌 속의 실재하는 구조가 있었다는
증명일 것이다. 머릿속에 온통 그림만 그릴 수 있는 여건이 주어지기

를 바라는 욕망, 자신만의 전시가 펼쳐지는 욕망이 가득했다는 것을 그의 요란한 웃음이 증명해 주었다.

전시장이 잡혔다는 말을 들은 뒤부터 일상이 변했다. 잠도 잘 오고 몸도 개운해지고, 마음은 오로지 그림으로 가서 몸은 병실 침대에 누워 있지만 허공에 대고 마음의 그림을 그렸다. 시선은 천장에 고정되고 마음이 붓이 되어 움직였다. 그동안 그리고 싶었던 것, 잊을 수 없는 것, 그리운 것들이 저 깊은 곳에서 쏟아져 나왔을 것이다. 그것은 학교 정원이나 눈앞에 있는 사물이 아니라 눈에는 보이지 않지만 실재하는 것, 눈으로 찾을 수는 있으나 마음이라는 지점에 있는 것들과의 만남이었다. 죽음에서 살아난 사람들이 대면하는 새로운 삶의 모습이 류민자에게는 그림 속 주제이자 소재로 솟아 나와 공기 중에 존재했을 것이다.

류민자의 개인전이 예정된 명동화랑은 당시 국내 유일의 현대미술 화랑으로 지칭될 정도로 새로운 미술을 위해 공간을 내주었다. 그런 곳에서 개인전이라니 정말 기뻤을 것이다. 명동화랑은 서울 명동에 있는 건설빌딩 2층에서 1970년 12월 20일 개관기념전을 열었는데, 60평 넓이에 전등을 100여 개나 단 큰 규모의 화랑이었다.[83] 기념전은 김기창·박노수·서세옥 등 동양화 11명, 김인승·도상봉·장두건 등 서양화 40여 명, 판화와 조각 20명 등 중견작가들 대부분이 참여할 정도로 규모가 컸다. 처음에는 '한국고서화전' 등을 통해 미공개

된 한국의 전통 미술을 다루기도 했으나[84] 1971년 3월에 '회화 오늘의 한국전—30대의 얼굴들'을 통해 동서양화 유망주로 김차섭, 김동수, 김한, 김구림, 송환, 김형대, 송수남, 서승원, 오태학, 이봉렬, 정탁영, 송영방, 이규선, 임상진, 이강소, 이승조, 조용익, 신영상, 이반, 정영렬, 함섭, 최명영, 하태진, 하종현 등 현대미술의 기수라 할 수 있는 작가들을 초대했다.[85]

기획전과 대여화랑으로서 명맥을 유지하면서 꽃꽂이 전시회부터 불교미술에 이르기까지 전 분야를 망라하던 명동화랑은 1971년 9월 충무로 농협직매장 2층으로 장소를 옮겨 '20세기 판화전'을 열었다.[86] 개관 1주년전은 충무로에서 맞았는데, '권진규 테라코타 건칠조각전'이었다.[87] 하지만 1971년 겨울은 혹독해서 반도화랑은 문을 닫고 신문회관도 겨울 동안은 전시가 없는 상황에서, 고미술품이 거래되던 인사동으로 근현대 미술 거래 화랑들이 집결하기 시작했다.[88] 명동화랑도 이 지역으로 이전을 결정했다.

1972년 8월 21일 명동화랑은 종로구 안국동 148 해영회관(海影會館)으로 이전했다. 이전하고 가진 첫 전시는 당시 일본에서 이름을 알려 유명했던 '이우환 개인전'이었다.[89] 1973년 5월 25일에는 초대받은 젊은 작가 이강소가 갤러리 안에 '선술집'을 차리는 것을 받아들이는 등 명동화랑은 당시 "한국 현대미술의 실질적 개발에 큰 기여"를 하는 공간이었다.[90] 1974년 6월에는 창간호가 종간호가 되고 말았

지만 평론가 유준상을 주요 필진으로 한『현대미술』도 발행했다. 윤형근, 하종현 등 당대 새로운 미술의 기수들이 전시를 하던 공간은 1975년 3월 적자를 못 이겨 문을 닫고 집세가 밀려 소장품까지 압수당했지만, 1975년 5월에 일본 도쿄에서 현대 한국 단색화의 신화와도 같은 '흰색전'이 열리게 된 것은 명동화랑과 일본 동경화랑의 현대미술 교류전의 일환이었다.[91]

작가들에게 헐값으로 대관해 주고 미술사에 남을 기획전을 했던 명동화랑주 김문호(金文浩, 1930~1982)는 집 두 채를 화랑 경영으로 날리고 파산했다. 하지만 권영우, 박서보, 최영림 등의 첫 개인전이 명동화랑에서 있었던 것을[92] 보더라도 명동화랑에서 갖는 개인전이 작가들에게 소중한 자산이었음을 충분히 알 수 있다. 명동화랑은 작가들의 도움에 힘입어 1976년 2월 25일 서울 관훈동 74에서 재개관전을 열었다. 그 후 명동화랑 대표 김문호는 화랑협회 초대 회장이 되기도 했으나 다시 어려움에 빠져 1980년 4월에 관훈미술관 별관 10여 평에 명동화랑이라는 이름 그대로 재개관을 했다.[93] 하지만 1982년 4월 29일 김문호의 영면으로 명동화랑은 전속제를 처음 도입하고, 현대미술을 후원하고, 판화미술 발전에 이바지했을뿐더러 현대미술 이론을 뒷받침하는 등 한국 현대미술사의 새로운 영역을 개척했다는 역사를 남기고 사라졌다.

바로 명동화랑이 현대미술에 집중하여 작가들을 널리 알리던 그

때 하인두는 그림도 제대로 그려 보지 못하고 죽는 게 억울하다는 류민자의 개인전 일정을 잡아 온 것이다. 사실 1973년 10월 명동화랑의 전시 라인은 지금으로 보자면 정말 엄청난 현대미술사의 향연이었다. 『경향신문』에 소개된 명동화랑의 1973년 10월 일정은 "박서보 개인전(3일~10일), 이승조·박승범·이반·송번수 4인전(11일~17일), 류민자 개인전(18일~24일), 백색전(白色展, 25일~31일)"이었다.⁹⁴ 기획된 전시의 면면을 보면 하인두는 아마도 자신의 지분을 류민자에게 양보했을지도 모른다는 생각이 든다. 그것은 죽었다 살아난 아내에 대한 감사의 마음이기도 했을 것이고, 그 지경까지 아내를 혹사한 데 대한 미안함이었을 수도 있다.

한 달여를 입원했다가 퇴원해서 돌아오니 하인두가 아틀리에로 사용하던 2층이 정리되어 있었다. 바로 전해 여름에 홍제동 무허가 판잣집을 집다운 모습으로 만든 터였다. 아래층은 살림집으로 사용하고 위층은 하인두의 아틀리에로 사용하고 있었는데, 바로 그 장소에 하인두가 자신의 작품들과 물감은 옆으로 밀어 놓고 류민자를 위한 간이침대와 화포를 준비해 두었던 것이다. 학교 미술실 구석에서 짬짬이 시간을 내어 주변인들의 눈을 피해 가며 그림을 그리는 것과는 매우 다른 새로운 작업환경이 펼쳐졌다.

"자야, 이제 여기가 네 작업실이다. 우리 둘이 쓰기에는 비좁

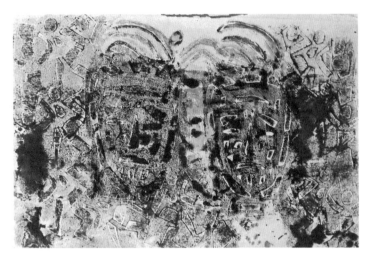

류민자, **상(相)**, 42X67cm, 한지에 채색, 1972

겠지만 우선 너부터 개인전 준비를 열심히 해라. 그동안 내가 너무 무심했던 거 참 미안하다."[95]

시련과 고통의 시간을 넘은 인간의 세계는 이전과는 절대 같지 않다. 류민자의 경우도 그러했다. 죽음의 문턱을 넘나들면서 남은 회한은 그림다운 그림을 그려 보지 못했다는 것이었다. 그렇게 새로운 장소에서 새로운 마음으로 시작한 새로운 그림은 1970년 '동서양화전'에 있었던 세계와는 확연히 달랐다. 눈앞의 정원에서 기억의 정원으로, 현실에서 추억으로, 물질적인 것에서 정신적인 것으로, 명료

함에서 완전히 파악하기 어려운 것으로…… 그렇게 그의 세계는 아주 다른 것이 되어 명동화랑에 나타났다.

대학에서 류민자를 가르쳤던 최순우는 제자에 대한 애정을 담아 작품을 들여다본 것 같다. 그는 류민자가 구상적인 현실 세계로부터 마음속의 추상적인 세계로 전향한 것을 보았다. 그런데 그 안에서 보이는 전통 소재들을 그는 한국적 정서와 해학으로 이해했다. 〈류민자 화전(畫展)〉이라 칭한 전시 서문 명제는 '추상의 아름다움'이었다.

"추상(抽象)의 아름다움은 온 누리에 충만해 있다. 다만 그 추상의 즐거움을 누가 어느만치 볼 수 있고 어느만치 느낄 수 있느냐에 따라서 세상은 엄청 즐거울 수도 있고 덤덤할 수도 있다. 추상미술도 나는 그러하다고 생각하고 있다. 즉 추상작품을 보고 어떻게 어느만치 느낄 수 있는가에 따라서 그것을 보는 즐거움의 옳고 그른 값어치가 계량(計量)될 수 있다고 생각한다.

어느 작가가 추상을 지향한다는 것은 알게 모르게 그러한 추상미들에 대한 감동이 쌓이고 그 줄거리가 그의 지성(知性)을 통해 간추려져서 추상미의 참뜻에 접촉했을 때 솟구치는 감흥에서 오는 것이 가장 자연스러운 형태라고 생각한다.

세상에 한국인의 아들, 딸로 태어나서 한국에서 자라난 작가이면 누구나 이미 숙명(宿命)처럼 짊어지어진 우리의 전통적 조형

기질(造形気質)에서 비켜날 수는 없는 일이며 따라서 그들의 작품은 한국의 몸짓과 한국의 소리와 광선(光線)에서 벗어날 수는 없는 일이다.

우리 선인(先人)들은 바로 그러한 조형감각을 추상의 즐거움으로 승화시킨 멋진 조형작품들이 적지 않다. 나는 그러한 추상미의 발단을 '한국의 익살'이라고 표현한 적이 있다. 즉 현대말로는 해학(諧謔)을 뜻하는 것이며, 한국인의 이러한 익살은 매우 차원 높은 추상미까지 승화되어 있다고 생각한다.

평소에 진지한 구상회화의 수련(修練)으로부터 대담한 추상으로 대회전(大廻転)을 일으킨 류민자 씨의 얼굴을 바라보면서 나는 그가 추구해온 추상미의 역정(歷程)이 그렇게 순진했고 또 깔끔했기를 바랐으며 또 그의 모습처럼 분명하고도 곱게 그의 추상감흥의 맑은 샘이 길이 솟구치기를 도웁는 뜻에서 선뜻 이 글을 쓴다."[96]

도록에 실린 사진을 보면, 전통의 상징으로 이해될 만도 하다. 탈을 닮은 얼굴들은 바탕에서 솟아 나와 암각화를 탁본하듯이 물감이 찍혀진 상태로 형태가 나타나 있다. 작품 〈승화〉는 류민자가 고등학교 때 중앙청 앞길에 있는 나무에서 본 부처의 얼굴들이었다. 부처는 불상이 되어 전통의 코드로, 어렴풋한 얼굴들은 해학의 의미

로 독해되었을 것이다. 전통이 강조되던 시기에 그의 작품이 지닌 의미는 시류와 맞아 보였다.

전시 리플릿과 신문 기사에 나온 작품의 제목을 정리하면, 제1회 류민자 개인전에는 〈군무(群舞)〉, 〈풍악(風樂)〉, 〈정(靜)〉, 〈승화(昇華)〉, 〈화엄경(華嚴境)〉, 〈적(寂)〉, 〈고담조(古淡調)〉, 〈산조(散調)〉, 〈만추(晩秋)〉, 〈운(韻)〉, 〈가을의 고운(古韻)〉, 〈상(相)〉 1·2·3, 〈윤회(輪廻)〉, 〈귀로(歸路)〉 등 30점을 출품했다.[97] 명제가 불교적 용어를 드러내고 있어서 정신적인 세계를 추구하는 작품으로 이해되었을 것이고, 그것이 전통에 대한 구체적인 수사와 함께 '추상화전'임을 강조했던 것 같다.

> "류민자 씨의 추상화전이 18일부터 24일까지 명동화랑에서 열
> 린다. 화가 하인두 씨의 부인인 류 여사는 현재 덕성여중 교사로
> 재직 중인데 이번 첫 개인전에 군무 등 30점을 전시한다."[98]

오늘날 우리는 류민자 스스로 개인전을 하는 작가로서 꿈을 꾸었고 죽음의 문턱을 넘어서 새로운 세계로 진입했는데도, 작가 류민자라는 수사(修辭) 이전에 '하인두의 아내'라는 점이 명시되었다는 사실에 적이 놀란다. 그의 화면에 나타나는 모티프들이 어디서 발원했는지를 묻지 않는 공간에서 작가에 대한 이해의 통로는 일반화 과정만

이 존재함을 또한 본다.

이태 후 류민자는 양지화랑에서 제2회 개인전을 가졌다. "색감의 풍부한 조화와 우아한 곡선, 불교적인 주제"[99]가 특징이라는 평과 "작품 주제가 불상이나 탑이 중심이며 감각적·여성적 색채를 구사"[100]하고 있다는 평은 이제 그가 '하인두'라는 수식어를 떼어냈다는 것을 의미할 것이다. 당시 류민자는 날마다 독경과 기도로 보내는 불교 신자여서 하인두와 절친하던 이론가 방근택(方根澤, 1929~1992)이 그의 생활과 작품이 불교적인 것을 보고 붙여 준 만호(曼胡)라는 호를 전시 팸플릿에 박아 사용했다. 〈화엄경(華嚴境)〉, 〈환희(歡喜)〉, 〈만다라(曼茶羅)〉, 〈상(像)〉 1·2·3, 〈승화(昇華)〉, 〈윤(輪)〉 1·2, 〈제불(諸佛)〉, 〈산조(散調)〉, 〈풍요(豊饒)〉, 〈만추(晩秋)〉, 〈적(寂)〉, 〈정토(淨土)〉, 〈고담조(古淡調)〉 등 30점이 출품작이었다.

류민자는 첫 개인전 당시 배 속에 있던 셋째이자 막내 태범을 낳은 지 1년여 만에 제2회 개인전을 했다. 이경성(李慶成, 1919~2009)은 첫 전시를 한 뒤 2년밖에 지나지 않았지만 류민자의 화면 구성과 색감이 변화했음을 지적했다. 지난 전시의 작품과 비교하면 "화면은 약간 딱딱한 예각적(銳角的)인 형태로서 목판화의 맛을 느끼게 하는 것이었는데 이번에는 그와 같은 각진 느낌이 거의 없어지고 곡선적인 우아(優雅)로 탈바꿈"했다는 것이다. 실제로 두 차례의 개인전을 통해 그는 자신의 작품이 갖는 특징인 내용과 형식에서 좀 더 앞으

로 나아갔다.

"화려하지만 인생의 번민을 담고 있는 류민자의 작품을 뒷받치고 있는 것은 그의 불교적 신앙이라는 것은 두말할 필요가 없다. 그의 작품은 어느 의미에서는 미의 표현 이전에 신앙의 고백이 있기에 시각의 희열(喜悦)보다는 정신의 개발을 유도하고 있다. 특히 화면 가득히 전개되는 불교적 형상들은 밀집된 공간에서 서로 엉키면서 일종의 만다라(曼茶羅)를 현출(現出)하고 있다.

만다라란 법계만덕(法界万德)을 구비(具備)한 것을 의미하며 불증오(佛証悟)의 경계, 중생본구(衆生本具)의 덕을 가리키며 그 상(相)을 그린 것이다. 따라서 류민자의 작품세계는 만다라의 상을 현대적인 회화로 표현한 것이다. 그러기에 그의 작품은 미 이전에 신(信)이 있고 신 이전에 오(悟)가 있는 것이다. 그 신과 오의 세계를 화가 류민자는 자기 체질 충실한 정서와 감각으로 조형화하고 있다. 너무나 여성적이고 너무나 정서적이기에 직선적인 힘의 상태는 없어도 시간과 공간을 초월할 수 있는 영원한 미의 상이 그곳에는 있다.

그리하여 화가 류민자는 그의 신앙을 바탕으로 하는 만다라의 미를 정립하고 그 정립된 미의 위도(緯度) 위에서 안심(安心) 입명(立命)하고 있다. 아름다운 것은 믿음이요, 믿음은 아름다운 것이다."[101]

'화가 류민자'로서 호명함은 이경성의 성품 탓이기도 하겠지만, 앞서 살펴본 것처럼 그가 독자적인 화풍을 전개해 가는 작가로서 인정받았음을 의미한다. 그리고 '화가'로 지칭한 이경성의 말을 신문 지상에서 재생산했던 것을 유추할 수 있다. 하인두의 아내에서 류민자 '화가'는 그렇게 탄생했다.

류민자도 「여류화가(女流畵家)」라는 칼럼에서 "남류 화가라고는 세상에 없는데 흔히들 여류 화가라고는 곧잘 불리운다"고 비판하면서도 "보다 더 자기 자신에 충실하면서 자기 분수에 맞는 여성적인 특질의 작품이 나올 수 없을까"라고 고민한다.[102] 여류가 아닌 화가로서 작품을 강조하지만 여성적인 특질이 드러나는 작품을 희구하는 것은 "여성적인 특질로서 남성과는 다른 세계를 펼칠 것"과 같은 성에 의한 세계의 구분을 당연시한 그 시대 여성이 지녔던 모순이다.

그런데 이경성이 류민자의 작품을 '만다라의 미적 표현'이라 칭한 것은 의미심장하다. 만다라는 불교적 용어이므로 불교에 심취하여 충실한 불교도의 생활을 하던 당시 류민자를 설명하기에 적합한 언어였을 것이다. 그런데 우리는 하인두의 '만다라 연작'을 알고 있다. 연구자 조수진에 따르면 하인두의 불교적 내용의 그림이 '만다라'라는 명제로 발표된 것은 1974년이었다.[103] 하인두는 1969년에 〈회(廻)〉와 〈윤(輪)〉과 같은 작품을 발표했다. 바로 그가 밑그림을 그려놓으면 류민자가 바느질을 해야 했던 전시에서 발표한 작품들이다. 이렇

제10회 한국미술협회 회원전 이사장상 수상(김세중 이사장), 1974

게 하인두는 불교적 세계를 조형적으로 구현했다.

류민자는 첫 개인전을 연 1973년에 갑자기 이야기보따리를 풀듯이 종교적 이야기를 풀어놓았다. 그런데 그것은 탑, 불상과 같은 이미지들이어서 불교를 가시화한 것으로 구축적인 구도, 반복적인 형태, 중성적인 색채로 구성되었다. 하인두가 가진 세계와는 전혀 다른 이 세계는 앞서 이경성 등에 의해 부드러운 색채와 곡선으로 이해되었다. 불교적 세계관의 표현은 종교적 염원에서 추구될 수 있다. 연구자 박영택이 지목했듯이, 하인두보다 류민자는 더 생활 속에서 불

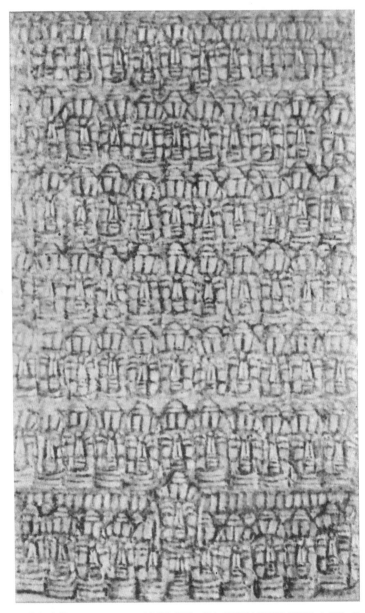

류민자, **승화**, 193.9X130.3cm, 한지에 채색, 1976, 한국미술대상전 특별상 수상작, 국립현대미술관 소장

한국미술대상전 특별상 수상작 앞에서
류민자

교에 의지해야 할 상태였으므로 종교성으로 나타날 수밖에 없었을
것이다.[104]

　같은 작업공간에서 부부가 함께 생각하고 공유한 세계관이 어떤
방식으로 작품으로 나타나는가를 논하는 것은 무의미할 것이다. 그
와 동시에 불교적 색채가 작품에 나타나는 방식을 고민한 하인두와
류민자에 대한 평가는 어떤 개념이나 도상의 차용에서 선후를 가릴
일도 없다. 그럼에도 그림에 집중할 수 없었던 생활인 류민자보다 하
인두가 더 깊은 사유의 세계로 들어갈 수 있었을 것은 자명하다. 그
런데 선가(禪家)에서 수행하는 두 가지 방식, 돈오(頓悟)와 점수(漸修)

에 이 부부 중 어느 누가 해당된다고 지목할 수도 없다. 형태에 치중한 류민자의 화면에는, 솜에 물감을 찍어 두들기는 그 호흡과 손목의 작동을 짐작하노라면 커다란 바위에 비친 부처님 그림자를 조탁하여 안에서 부처를 꺼내는 석수(石手)의 정신이 배어 있다. 어머니를 따라 다니던 사찰에서 탑이며 기단석에 핀 이끼를 보며 자란 류민자에게 그 부드러운 초록의 색채가 바로 부처님 계신 곳의 빛이며 어머니와 함께한 안온한 시절의 완벽한 시간을 의미할 것이다. 불교인이었던 류민자의 불교적 세계관이, 어린 시절 그 경험이 분출된 화면이 류민자의 만다라적 세계로 분출한 것이다.

첫 개인전에서 이렇게 자신이 추구하는 세계와 직접 만난 것은 행운이라고 해도 좋을 것이다. 게다가 첫 개인전 이후 그는 여러모로 운이 좋았다. 1973년 개인전에 이어 시상 제도를 시행한 1974년 한국미술협회 회원전에 <보살도(菩薩圖)>를 출품하여 이사장상을 받았던 것이다.[105] 제2회 개인전이 있었던 바로 다음 달인 1975년 7월의 한국미술협회 회원전에서는 문예진흥원장상을 받았다. 말 그대로 첫 개인전 이후 화가로서 전도유망한 길에 들어선 것이었다.[106] 1976년 재개된 한국일보사 주최 '한국미술대상전'에서 특별상 수상은 어깨에 날개를 붙여 준 것과도 같았다. 첫 개인전 이후 3년 만에 이렇게 크게 도약한 작가는 그리 많지 않을 것이다.

1976년 11월에 부산 광복동의 현대화랑에서 있었던 전시는 '류민

자 초대전'이었다. 그런데 당시 '한국미술대상전'의 작품을 중심으로 팸플릿을 제작했고, 전시 서문도 전해의 것을 그대로 사용하고 있다. 그만큼 새로운 작품이 없었다는 말도 되고, 1975년의 작품전이 성공적이어서 그것을 다시 재현하는 방식이었다고 볼 수도 있다. 이는 판매를 중심으로 한 지방 화랑에서의 초대전인 탓도 있었겠지만, 중학교 미술 교사로 받는 급여로는 부족한 생활비를 위하여 여기저기 미술을 가르치러 다니느라 그림에만 집중하지 못한 탓도 있었을 것이다.

해금(解禁)과 함께 국제회의에 참석하면서 3개월 동안 해외여행을 했던 하인두의 여행 경비를 대기 위해 일시로 현금을 받을 수 있는 퇴직을 결심했던 것은 1976년이었다. 그 후 동네에 미술학원을 열어 낮에는 학교 교사로 저녁때는 학원 원장으로 일했다. 그러다가 1977년 2월에 결국 덕성여중 미술 교사직을 내려놓았다. 그리고 그해 8월 초순, 관악구 방배동 산 61의 38로 집을 옮겼다. 본격적으로 미술학원을 운영하기 위해서였다. 그러나 그 와중에도 화가로서의 정체성을 놓지 않기 위해 소품(小品)이라도 꾸준히 제작하며 개인전을 준비했다.[107] 그는 '화가'로 살기로 결정한 뒤로는 다른 여러 잡무 속에서도 그 결심을 바꾼 적은 없었고, 지속되는 개인전은 그러한 결심을 이어가는 자신과의 약속이었다.

7

'착한 여자'를 넘어서

방배동 미술학원 원장의 삶과 화가의 삶은 다르다. 부쩍 지역사회나 정당의 자질구레한 조직 같은 곳에서 활동이 늘어난 것은 사실 학원 운영과 관련 있을 것이다. 그러나 비록 해금되었다고는 하지만 한때 보안법 위반자였던 남편의 안정적인 신분을 위한 노력이기도 했다는 점을 고려해야 한다. 보안법 위반자의 아내가 할 수 있는 일은 국가나 정권과 연관된 조직에서 참여해 달라는 부탁이 오면 기꺼이 들어주는 것이라는 조언에 충실했으리라.

물론 류민자는 애초에 '전적으로 화가로 살기'를 몰랐을 것도 같다. 그에게 그림 그리는 시간은 쪼개야만 나오는 일상의 틈새였고, 그린다는 것은 일상에 매몰되어 죽을 것 같은 순간을 견디게 하는 힘의 동작이었을 터이니 말이다. 미술학원 원장들의 미술 전시, 창조회 등

가능한 한 앞에 던져진 모든 전시에 참여하는 기회를 잡아야만 작품 제작에 몰두할 시간을 얻을 수 있었을 것이다. 아마도 그림을 위한 그림이 아니라 전시를 위한 그림이었을 테지만, 덕분에 그림 그릴 순간을 얻을 수 있음에 감사한 시간이었을 것이라는 생각도 든다.

홍제동 집을 팔고 이사한 방배동의 초등학교 앞에 차려진 미술학원은 낮에는 아이들이 복작대는 공간이었지만 밤에는 부부의 작업실이 되었다. 그래도 학교 미술실이나 비좁은 2층의 아틀리에를 나눠 쓰는 것보다는 좋은 조건이었다. 그림 그릴 시간이 주어진다는 것, 마음껏 펼칠 공간이 있다는 것 그 자체만으로도 행복감이 밀려왔을 것이다.

> "이 무렵 나도 오랜만에 작품에 열중할 수가 있었고, 선생님
> 도 별 불평 없이 낮에는 학원에 지장이 없도록 자리를 비켜 주셨
> 다."[108]

1977년에 방배동 생활이 시작되었다. 남편도 작품에 집중하고 사회생활의 길도 열려 있어 희망 가득한, 모처럼의 평화였다. 그가 영생중고등학교, 덕성여자중고등학교 학생들을 데리고 그러했던 것처럼 학원의 아이들을 데리고 어려운 이웃을 찾아서 활동하는 봉사도 재개했다. 그러한 활동은 더욱 알려져서 생애 처음으로 외국 경험을

하게 되었으니, 전문직 여성들의 봉사 단체인 세계 존타(ZONTA) 한국 대표로 홍콩에서 열린 대회에 참가했던 것이다. 수많은 세계적 여성 지도자를 만나 세계관을 공유하며 자신감은 더욱 커졌다. 또 일본, 타이완, 필리핀 등 아시아의 미술계를 돌아보며 견문도 넓혔다.

1978년 결혼기념일이자 첫 번째 개인전과 같은 날짜인 10월 18일, 제4회 개인전을 시작했다. 오광수(吳光洙, 1938~)는 전시 서문에서 주제는 종교적 감성에서 우러나오고, 방법은 동양화의 전통적인 재료 관념을 극복한 작품을 보여준다고 평가했다. 그와 더불어 "종교적 감정에 바탕을 둔 예술을 보아왔지만 그처럼 깊은 체험의 세계로 이끌어준 예는 그렇게 흔치 않으며, 더욱이 현대에 있어 그것은 독특한 빛을 더해 주고 있는 듯 보인다"고 상찬했다.[109] "인간사의 고뇌와 희열이 기묘하게도 공존"하는 동시에 "밀교적(密教的)인 비전과 초월적(超越的)인 감정이 혼류"하는 것으로 보인 그의 화면은 제1회 개인전에서 보인 형식과 형상의 진일보를 향한 노력의 결정이었다.

1978년 제4회 전시회에서 발표한 몇몇 작품에서는 1976년 제3회 개인전에 출품한 작품에서 변화한 주제의 심화와 형태의 구조화를 파악할 수 있다. 우선 〈비원(悲願) Ⅰ〉(1978)은 한눈에 보아도 1975년에 〈합장〉으로 발표한 작품과 연속선상에 있다. 〈합장〉에서 상단에는 나무와 집이 있고 중단에는 큰 탑들이 좌측에 치우쳐 있다. 그리고 하단에 무릎 꿇고 기도하는 사람 여섯이 자리했다. 사람과 탑

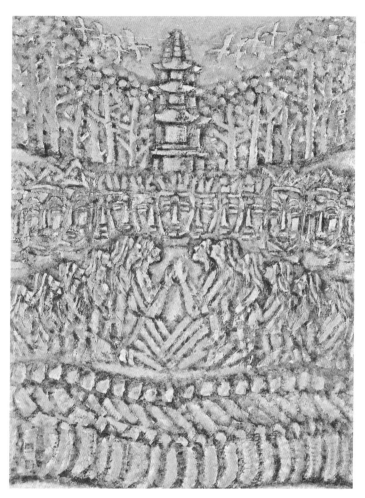

류민자, **비원 I**, 122X91cm, 화선지에 채색, 1978

사이에는 물이 흐르고 있어 성계(聖界)와 속계(俗界)를 구분하고 있다. 이 물은 실제로 사찰에 진입할 때 만나는 물일 수도 있고, 미르체아 엘리아데(Mircea Eliade, 1907~1986)가 지적한 통과의례의 장치일 수도 있다.[110] 〈비원 I〉에서는 상단에는 열매가 무성한 나무를 배경으로 탑이 중앙에 위치하고 그 위로 하얀 새가 날고 있다. 그 아래에는 수많은 부처의 얼굴이 좌우로 축대처럼 펼쳐져 있다. 하단에는 기도하는 사람들이 좌우로 벌려 앉아 있고, 가장 아래에는 오른쪽 팔을 들어 춤을 추는 인간들이 줄지어 있다.

〈합장〉의 구조가 경험에 근거한 서사성을 띠고 있다면 〈비원 I〉에서는 종교미술의 도상적인 위계질서가 전면에 드러난다. 물로 나뉘는 성계와 속계에서부터 하나의 우주적 질서 아래 성계와 속계가 공존하는 공간, 거기에는 수직 상승성도 아니고 깊이도 아닌 그저 어떤 단계만이 있을 뿐이다. 더하여, 하단의 춤추는 인간들의 등장은 축제, 신성한 그 시간에의 동참을 의미할 것이다.[111]

그런데 여기서도 시선을 달리하면, 즉 형태의 드러냄과 숨김을 요철로 이해하여 들여다보면 중앙의 부처가 양손을 합장하고 두 다리를 아래로 내려 가부좌한 부처 혹은 교각(交脚)한 미륵불로도 보인다. 하단의 춤추는 사람들을 굵은 테두리를 중심으로 보면 부처님의 대좌인 연화좌(蓮花座)가 된다. 자, 이제 불성(佛性)이란 문제에 직면한다. 인간과 부처, 그 경계는 어디에 있는가? 30대 중반의 류민자

가 보여주는 세상은 너와 나, 부처와 인간, 성과 속의 구분이 사라진 지점의 어디쯤이다. 선사(禪師)들이 경험한다는, 모든 것이 멈추고 세상이 하나가 된다는 그 구경각(究竟覺)을 작가는 보았던 것일까.[112] 일찍이 종교가 없으면 버틸 수 없었던 그의 강팍한 세상살이가 준 선물 아닌 선물의 어떤 경지였을 것이다. 욥이 고난을 헤쳐나가 받았던 그 선물과 같은 세상을 아직은 젊은 작가 류민자는 고뇌의 바다를 헤쳐 나오며 부처님의 그림자로 보았던 것은 아닐까.

〈정토〉(1978)는 하늘이 빼꼼히 열려 있고 나무가 하늘로 가지를 뻗은 마을 아래 논밭에서 새들이 위로 나는 풍경이다. 이 작품은 1975년 작 〈풍요〉에서 변화한 것이다. 〈풍요〉에서는 화면 좌측에 탑을 두어 그곳이 사찰임을 명시하고, 속계와 분리하는 물을 가로로 흐르게 하고, 중앙에는 그곳에 이르는 쫙 펼쳐진 길을 묘사했다. 그런데 〈정토〉에 이르러서는 세속과 성계를 가르는 물은 사라지고 평평한 장소, 탑도 없는 기와집이 있는 영역과 새들이 나는 공간이 공존하는 장소가 나타난다. 이곳에서 저곳으로 향하는 데서부터 지금 이곳 혹은 거기 전체 있는 곳이라는 통합의 장소가 등장한 것이다. 모티프의 유사성에도 불구하고 내용의 점진적인 변화는 일변 단순한 것 같으면서 천변하는 세상의 언어들처럼 조형 언어 또한 그렇게 작동하는 것을 보여준다.

1978년에 제작한 〈만다라〉는 한국미술대상전에서 보였던 전면

류민자, **정토**, 48X80cm, 화선지에 채색, 1978

적인 부처의 얼굴이 심리에 의해 형태를 가늠하는 그림처럼 요(凹)와 철(凸)로 구성된 화면을 제시하기 시작했다는 점에서 의미가 있다. 제목도 노골적인 '만다라'를 표방하고 있거니와 그것은 단지 부처의 얼굴이 아닌 전면에 뜻을 새기어 놓은 만다라다. 관찰자가 철(凸)을 주시한다면 수많은 부처 얼굴의 기둥을 보게 될 것이고, 요(凹)를 가늠할 줄 안다면 금강경탑다라니경(金剛經塔陀羅尼經)이 느껴질 것이다.

제작 방식에서는 솜에 묻혀 두들겨 채색을 올리는 방식, 그래서 표면의 형태가 두터워 튀어나와 보이는 자신만의 기법을 구사했다. 이는 화선지에 먹이 배어들어 농묵(濃墨), 담묵(淡墨)을 가늠하는 전통적인 방식과는 다른 것이어서 결과물은 프레스코의 색감처럼 보이고, 물감층이 쌓여서 색을 배어나게 함으로써 유화와 동양화의 기법이 혼용된 것으로 보인다. 이처럼 '배어 나오는' 방식이야말로 가까이 가면 형태가 사라지고 멀리서 보면 또렷해지는 경지, 어산불영(魚山佛影)의 상황을 가능케 하는 도구다.

『삼국유사(三國遺事)』「어산불영조」에는 부처의 그림자에 대한 설명으로『관불삼매경(觀佛三昧經)』의 내용을 전한다.

"이때 여래가 용왕을 위로하기를 "내가 네 청을 받아들여 네 굴 안에 앉아 1500세를 지내리라"라고 하고, 부처는 몸을 솟구쳐 돌 안으로 들어갔다. [돌은] 마치 명경(明鏡)과 같아서 사람의 얼

류민자, **만다라**, 150X115cm, 화선지에 채색, 1978

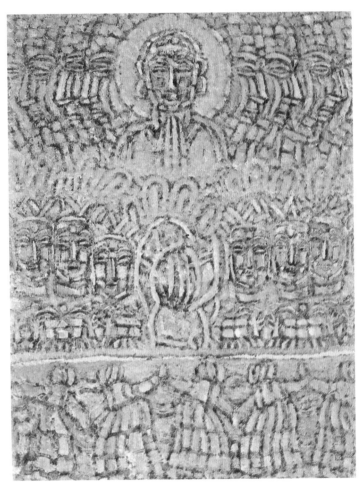

류민자, **비원 II**, 122X91cm, 화선지에 채색, 1978

굴 형상이 보이고, 여러 용들이 모두 나타나며, 부처는 돌 안에 있으면서 그 모습이 밖에까지 비쳐 나타났다. 이때 여러 용들은 합장하고 기뻐하면서 그곳을 떠나지 않고 항상 불일(佛日)을 보게 되었다. 이때 세존은 가부좌를 하고 석벽 안에 있었는데, 중생이 볼 때 멀리서 바라보면 나타나고 가까이서 보면 나타나지 않았다. 여러 천중이 부처 그림자에 공양하면 그림자가 또한 설법하였다. 또 이르기를, "부처가 바윗돌 위를 차면 곧 금과 옥의 소리가 났다"고 하였다.[113]

류민자의 화면에서 형태가 둔탁하고 색채가 중성적인 것은 바로 그 불명료함이 드러나게 하는 것이 종교적인 속성임을 증언하는 장치인 것이다. 바위 안에 들어 있는 부처의 나타남, 그것이 종교적인 속성이라면 류민자의 염원은 불성(佛性) 가득한 화면에서 그 그림자를 만나는 것일 게다.

〈비원(悲願) II〉에서는 3단 구조이지만 하단과 사이에 길게 휜 선이 나타나서 2단으로 영역을 구분하고 있다. 제일 위에는 중앙에 연화광배를 한 합장한 스님 얼굴에 좌우로는 부처의 얼굴이 화신불과 같은 양상으로 무한히 반복 확장되고 있다. 그 아래에 가로로 정면관의 화관을 쓴 부처 혹은 보살상 얼굴이 나타나고 있다. 제일 아래에는 치마가 긴 한복을 입고 덩실덩실 춤을 추는 인물들이 가로로

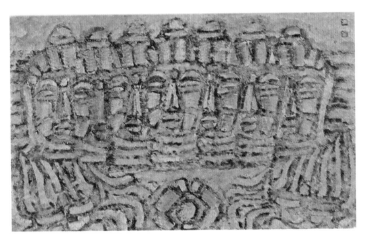

류민자, **염화시중**, 48X80cm, 1978

벌려 있다. 부처 얼굴 곳곳에 나타나는 금빛은 바로 그가 고등학교 1학년 때 나무둥치에서 본 금빛의 부처를 가시화한 것임을 확인해 준다.

이 가로로 펼쳐진 부처의 얼굴은 〈염화시중(拈花示衆)〉에서도 반복된다. 부처의 얼굴 아래로 축대처럼 펼쳐진 삼단의 기단은 실은 부처의 목에 나 있는 세 줄, 부처의 삼도(三道)다. 주름이 단처럼 견고해 보이는 것은 그가 불교미술이 지닌 도상을 면밀히 파악하고 그것을 운용했기 때문일 것이다. 단순히 불교도로서의 고백이 아니라 종교적 도상을 차용하여 새로운 신단(神壇)을 구성하고 있는 것이다. 부처가 연꽃을 들어 중생들에게 보였을 때, 오로지 가섭존자만 빙그

레 웃었다는데, 이 세상은 '한 송이 연꽃'이라는 의미였을까, 아니면 모든 것이 하나로 귀결된다는 것이었을까.

류민자는 여러 부처 얼굴이 겹쳐 하나의 부처가 되는 어른거리는 상황을 보여줌으로써 내가 보는 것의 원본성 혹은 진실성에 관해 질문하고 있는지도 모른다. 그의 일상이 꿈과 같은 것이 아니라면 그 불명료하고 힘겨운 삶의 언덕에서 바라는 것이 우울한 어떤 것이 아닐 수 있었던 것은 바로 현실, 앞의 존재에 대한 그 인연법(因緣法)을 이해했기에 가능했을 것이다. 부처 아래에 있는 둥근 형태는 그가 어려서 들여다보았던 마당의 우물일 것이다. 우물 안에 하늘이 있고, 세상이 있고, 모든 것이 그 안으로 들어오는 그 신비한 느낌에 주목한다면 이 수많은 부처의 얼굴은 할아버지 헛기침 소리가 들리는 사랑방이자 어머니가 불을 밝히고 바느질하는 안방이 되기도 하고 뒤뜰의 나무들일 수도 있다. 모든 현상은 원인이 있고 인연에 의해 나타난다고 했으니. 그리하여 색을 칠하는 방식, 호흡과 함께 두드리는 방식은 바로 그의 수행성을 의미한다.

"발라 올린 색채의 층은 두텁지만 한없는 깊이가 우러나오고 있으며, 만다라의 세계와 같은 복잡한 내용의 설정은 전체적인 톤의 통일감에 지지되어 다변(多辯) 속에서의 침묵 같은 가라앉은 목소리를 늘을 수 있다. 화면엔 무수한 마디들로 연결된 기본적

인 패턴이 반복하면서 어떤 구체적인 이미지를 각인(刻印)시키고 있다."114

수많은 어소(語素)의 조합을 통하여 하나의 메시지를 전하는 그의 조형언어는 좌우대칭과 반복이라는 방식을 통하여 추상화한다. 오광수가 '다변'이라 지칭한 메시지 그리고 마디로 연결된 패턴이 주는 강한 인상과 함께 작품은 종교적 신성성을 드러내는 방식에서 일종의 법칙을 향하고 있다. 앞서 살펴본 것처럼 그의 경험적 공간인 사찰은 성스러움을 드러내는 장소로서 중심축, 우주수(宇宙樹), 축제와 같은 것들을 통해 현현되는 것이다. 그런데 이와 같은 작품을 1983년 경인미술관 개관전 카탈로그에서 확인할 수 있다. 인쇄 상태 때문인지 색채는 전체가 푸른 색조로 다르지만 형상은 같은데, 제목은 〈풍요의 마을〉이다. 그에게는 불가의 법칙이나 어린 시절의 추억이나 모두 같은 '좋은 곳'의 상징계인 것이다.

1979년에 남편 하인두는 한성대학교의 전임교수가 되었다. 류민자도 그동안 그린 소품과 대표작을 모아 1979년 5월 광주 화니미술관에서 제5회 개인전을 열었다. 이 전시에 출품한 〈승화〉(1979)는 '한국미술대상전'에서 반복 중첩되던 부처의 얼굴들이 더욱 파편화되고, 다채로운 색상이 가미되어 나타나고 있다. 푸르고 붉은 점들은 옵티컬한 요소로서 작은 색점들의 단위로 존재한다. 세잔이 구

사한 색의 네모난 판처럼 그의 화면에서 부처 혹은 보살의 보관이나 백호의 부분들은 하나의 색의 단위이자 전체의 부분이 되고 있다. 가까이 다가가면 색의 점들이, 멀리 서면 부처의 얼굴이 되는 조합방식은 평면을 일루전이 아닌 물질의 회화로서 존재하게 한다. 〈호반(湖畔)의 정토〉는 오광수가 '마디'라 칭한 파편화한 '조각'들이 하나의 단위로 형태를 구성해 가는 구조를 보여준다. 더 커진 조형 구성의 단위, 그리고 인간들이 줄지어 있던 하단에 나무를 배열함으로써 은유적 어법을 확장했다. 이러한 색점들은 후에 이 작품을 본 프랑스의 로베르 브리나에게 이렇게 간취되었다.

"(…) 그 특질은 회색과 청회색으로 그러나 줄곧 변화를 추구하는 속에 차츰 달라지고 있어 색감이 다른 붉은색, 노란색, 오렌지색, 초록색 등의 풍부하고 화려한 팔레트의 전율로 생명감에 넘치고 있다. 작은 요소들은 단순한 기하, 삼각형, 장방형, 원으로 이루어져 있다. 그러나 이 모든 것들은 아주 유연하게 모티브의 구상화로 표현되고 있다."[115]

〈피안(彼岸)의 나무 I〉에서는 둥근 점들이 시선을 끈다. 화면 중앙 상단의 둥근 나무, 그 아래에 인물들은 어깨를 들어 나란히 서서 군무를 춘다. 하단에는 열매 가득한 바구니를 인 여인들이 줄지어

류민자, **호반의 정토**, 105X75cm, 1979

몰려드는데, 보리수(菩提樹) 그리고 비천(飛天)과 공양상들이 공존하는 무불상(無佛像) 시대의 도상, 성스러움의 통로들이 나타나고 있다. 1개월 후에 국립현대미술관에서 있었던 '제2회 미술단체초대연립전'에 출품한 〈피안의 나무 II〉에서는 상단의 나무 그림자들이 비치는 중앙의 호수가 좀 더 현실적인 공간감을 준다. 고구려 무용총에서 보았던 춤사위를 한 비천과 같은 인물도 사라지고 머리에 과실을 인 여인들이 줄지어 있다. 그들은 땅에 발을 디딘 인간임을 강조하는 땅바닥이 호수의 면과 대조된다. 추상화의 길목에서 다시 현실계로 내려온 풍경은 그의 작품이 결코 추상을 향하는 것이 아님을 강조하는 것 같다. 형태가 분해되어 사라져버리는 색들의 향연, 시형식(視形式)으로 향하지 않고 내용을 전달하고자 하는 의도적인 세계를 포기하지 않았던 것이다.

그는 제5회 개인전을 마치자마자 문예진흥원 미술회관 개관 기념 '한국미술 오늘의 방법전'(1979. 5. 21~6. 10)에, 나무 아래에 물이 흐르고 거기서 춤을 추는 인물들이 그려진 〈풍요〉(106x76cm, 1979)를 내고는 파리로 날아갔다. 파리에서 연 개인전은 이전 개인전과 시간차가 없어서 몇몇 신작과 제5회 개인전의 작품을 들고 갈 수밖에 없기는 했지만 분명 가슴 뛰는 일이었을 것이다. 그림 한 번 제대로 그려보지 못하고 죽을 것 같았던 좌절의 시간을 넘어, 첫아기를 낳은 지 10년 만에 파리의 전시장에 그림을 건 것이니.

이 전시의 반응이 『조선일보』 특파원의 눈에 기록되었다.[116] 그는 "동양적이고 동양에서 방금 온 것 같은"이라는 외국인들이 한국 작가 작품을 보고 내뱉는 일반적인 말 대신 "그동안 창작가로서의 고민과 작가로서의 숙련된 과정이 작품에 집약되어 있다"는 평을 전한다. 사실 이 또한 작품에 대해 일반적이고 평이한 평가이기는 하나, 그는 서양인들이 류민자의 작품을 오리엔탈리즘에 기초하여 말하지 않는다는 것을 전하고자 했던 것을 알 수 있다. 사실 한국인보다 더 인도 불교의 도상에 익숙한 프랑스인에게는 오방색을 통하여 동양의 이미지라고 우기는 것보다 중성의 정제된 색상을 사용한다는 점만으로도 주목되었을 것이다.

당시 리플릿에는 강강술래를 하는 자세로 여인들이 손을 잡고 춤추는 것을 기본으로 한 작품이 게재되어 있다. 인물은 위로 위로 확산되어 나무처럼 새처럼, 나긋하고 굳건하게 선 채로 반복과 좌우대칭 그리고 변화를 보여준다. 구상적 형태와 추상의 원칙, 종교적인 이국성이 담겨 있는 것이다.

"기본적인 개념은 율동적이다. 풍경은 수평과 수직적인 영역으로 나누어진다. 부드럽게 波動하고 見象的인 본질과 능숙하게 사용한 조형적 기능을 몇몇 수직적 요소를 연결하고 있다. 인간적인 테마는 본질적으로 종교적인 성격을 지니고 있는 것처럼 보

인다. 석가의 얼굴이 아주 밀도 있게 모자이크되어 있고 때로는 굴절한 수평선으로, 때로는 일종의 기둥을 형상화한 듯 수직선으로 배치되어 있다. 이 密集·並列된 얼굴에서 오는 풍부함, 아주 충만한 색조, 피부로 느껴지는 질감(이것은 밀물의 촉감을 칠보의 울긋불긋한 꽃 빛에 일치시키는 것이다.)은 우리로 하여금 15세기 훨씬 이전의 중국에서 이를테면 용문(龍門)이나 운강(雲岡)에서 볼 수 있었던 역사적인 유적 동굴의 불상들을 생각하지 않을 수 없게 한다. 조형적으로 그것은 반복에 의한 靈的인 효험을 추구하는 표현이나 다시 말해(옹만느 빠등으 옴, 혹은 깔리)라는 기도로 하는 인도의 종교의식과 관계가 있고, 불교에 의해 재투입된 하나의 정신적 추구의 표현방식인 것이다."[117]

파리에서 대성당을 본 그는 눈물을 흘렸다고 했다. 숭고하고 아름다운 성당에서 빛이 쏟아져 들어오는 스테인드글라스의 굵은 테두리가 인상적이었다. 이 테두리는 인물이나 형상을 성스럽게 만드는 단순화와 대조의 도구로서 파악되어 그가 그동안 사용해 온 형태를 둘러싼 테두리에 당연성을 부과했을 것이다. 중성적인 색채에서 성스러운 상징적 색채의 사용, 인상적인 테두리의 명확한 표현은 그의 신작들이 소개되는 1982년 개인전에서 확인된다.

1979년, 류민자에게는 많은 일이 있었다. 여섯 번째 개인전을 파

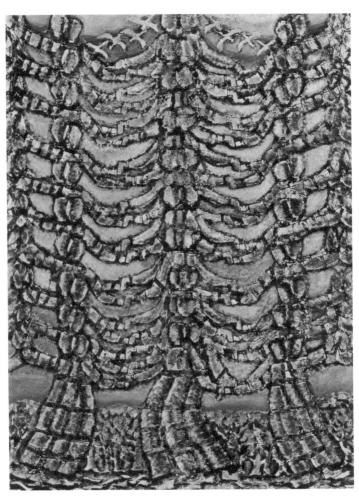

1979년 6월 파리에서 열린 개인전 리플릿에 실린 작품

리 그랑빌러 화랑에서 가졌고(Galerie M. C. Grambihler, Paris, 1979. 6. 2~7. 15), '헌정미술—영혼의 표현전(Art Sacré Art & Matiére, Expression Spirituelle)'에도 참여했으며, '콩파레종전(Comparaison)' 등에도 참여하기 시작했다. 세계 미술계에 눈을 뜨는 기쁨은 새로운 희망을 갖게 했다. 게다가 당시 파리에서 갤러리를 운영하던 리아 여사는 류민자의 작품을 매우 마음에 들어 했다. 사실 그랑빌러 화랑은 리아 그랑빌러(Rea Grambihler)가 디렉터를 맡은 곳이었다. 리아 그랑빌러는 독일인으로 케임브리지 대학에서 영문학을 전공했다. 평론가 이일과도 교유했고 조각가 문신(文信, 1923~1995)과도 함께했기 때문에 한국 작가들에 대해 잘 알고 있었다.

리아 그랑빌러 화랑에 문신이 소속한 것으로 알려져 있는데, 문신의 자필 기록에 따르면 한국 작가들을 위해 갤러리를 여는 것에 그가 적극적으로 참여했음을 알 수 있다.

"현재 나는 이곳에서 화랑을 경영한다고 이곳을 다녀간 몇몇 친구를 통해서 우리나라에 알려지고 있는 것 같다. 그동안 위 행사 등이 겹쳐져서 오늘에사 문을 열게 되었다. 이것이 내가 이곳에 와서 사귄 화랑에 경험이 오랜 '구랑비에르'란 친구와 같이 시작한 것으로 위 운영 면에 있어서는 디렉드리스인 '구랑비에르'가 사무적인 면을 담당하고 있다. 나는 어디까지나 위 화랑이 나의

이곳에서의 제작상의 밑바탕에 있는 작가들과 교유의 장소로, 화랑으로선 흥미를 갖지 않는다. 그리고 내 자신이 작가의 입장에서 화상으로서 알려지기를 바라지 않는다. 이러한 점에서 이미 문을 연 우리 화랑은 인간성에 중점을 둔 의욕적인 작가의 발표의 장소가 되길 바랄 뿐이다. (…)"[118]

문신이 한국 작가들에게 많은 기회를 주었음은 물론이고, 류민자도 어쩌면 그러한 기회를 얻은 것이라 할 수 있다. 그런데 마침 당시 문신의 아들 문장철의 결혼식이 있었는데 여기에서 류민자는 한복을 입고 신부인 홍순희의 엄마 역할을 했다. 문신이 당시 파리에서 이응노가 주선하여 결혼식을 올린 백건우, 윤정희의 결혼식에서 이응노의 청으로 윤정희 아버지 역할을 했던 것을 보면 당시 결혼식에서는 양가 부모가 모두 모습을 보여야 했던 것 같다.

이러한 관계 속에서 한국 작가들을 잘 알던 리아 그랑빌러는 류민자에게 파리에 남아 작품을 제작하면서 독일에도 진출하자는 제안을 했다. 류민자는 망설였다. 학원이야 직원들을 통해 그가 없어도 운영되겠지만, 집에는 아이들 셋이 있었다. 게다가 막내는 엄마가 없을 때는 아프곤 했던지라 걱정이 앞섰지만 마음이 움직여 갔다. 독일로까지 진출하다니! 생각하지 못한 제안에 대한 기쁨과 가족에 대한 걱정으로 마음이 술렁이고 있을 때 귓가에 '엄마'를 부르는 아이 목소

리가 들렸다. 집에 연락해 보니 막내가 몹시 아프다는 것이었다.

독일에 진출했다고 해도 작가로서 성공하지 못할 수도 있었다. 게다가 문신의 작품을 유럽으로 판매했는데 기록도 남기지 않고 액수도 몰랐던 예를 보면, 그도 갤러리에 의해 소모되는 작가에 불과할 수도 있었다.[119] 그래도 꿈꿔 보지 못한 기회가 눈앞에 온 것이었다. 당시 세 아이의 엄마이자 한국의 여성 작가에게 던져진 세계 진출의 가능성은 생각만 해도 현기증이 느껴지는 가슴 벅찬 일이었을 것이다. 하지만 그는 그것을 접었다. 엄마와 작가의 길을 놓고 망설이거나 선택을 하기에 그는 너무 '착한 여자'였다.

남편 하인두가 유럽 미술계를 돌아보며 작품에 대한 사유를 더하여 가는 동안 그는 이화여자대학교 교육대학원에 입학했다. 세 아이를 키우고 미술학원을 운영하며 여전히 그림도 그려 왔지만, 자신을 위한 시간을 낼 때라고 판단한 것이다. 하인두는 그림은 혼자 그리는 것이어서 지도를 받을 이유는 없다고 생각하던 천생 화가인지라, 교육자의 길을 걸어온 그의 갈증을 이해할 리 없었다. 그가 없는 시간 류민자는 자신을 위한 결단을 내렸고, 살림과 학원 운영, 화가로서의 업무에 더하여 학생이 되어 바쁜 시간을 쪼개었지만 행복했다. 동국대학교 불교미술학과에서 해부학을 강의하면서, 아이들을 대상으로 하는 미술학원과는 달리 전문적으로 그림에 집중하는 대학의 분위기 속에서 활기도 얻었다.

1980년 제7회 개인전을 동산방화랑에서 열었을 때 집안 사정을 잘 아는 김인환은 그에 대해 이렇게 말했다.

"지난번 모처럼의 프랑스 여행을 다녀온 후 큰 수술을 했다. 다행히 경과가 좋아 우리 모두의 근심을 덜어 놓게 되었지만 병실에서도 화필(畫筆)을 쥔 그를 보고 숙연한 느낌을 받았다. 생활에 있어서도 알차게 일을 처리하는 '살림꾼'으로 정평이 나 있기도 하다. 그렇듯 열심히 사는 자세, 힘겨운 작업을 끈덕지게 끌고 가는 다부진 면이 바람직스럽다고들 이야기한다."[120]

1979년은 좋은 일만 있던 해는 아니었던 것이다. 병실에서도 류민자가 그림을 그렸던 것은 통증을 잊기 위해서라고 했다.

"그림을 그리는 동안은 짧은 시간이나마 통증을 잊게 하니 그림에 열중할 수밖에 없었다. 그리고 그 그림들을 가지고 80년 동산방화랑에서 개인전을 열었다."[121]

해외여행을 하고, 그곳에서 전시를 하고, 귀국해서 병원에 입원해 큰 수술까지 했으니 1980년 6월 20일에 동산방화랑에 그림을 걸기 위하여 그가 들인 노력을 가늠할 수 있다. 통증을 넘어서기 위해 만

156

나는 것들, 외곽선을 따라가면 기하학적인 문양이지만, 희미한 색채 속에서 드러나는 형태를 가늠하면 부처의 얼굴을 만날 수 있다. 가히 수련의 단계를 표현해 내는 것을 목표로 한 듯 그의 작품은 전에 비해 채색에서 치밀한 느낌을 준다. 이러한 결과는 통증을 잊기 위한 붓질의 세밀함일 수도 있고, 아프면 움츠러드는 인간의 성정이 그대로 나타나서일 수도 있다.

〈화(華)〉는 3단 구조로 상단에는 과실이 있는 팔을 벌린 나무들이, 그리고 그 아래 가로로 긴 물 위에는 원앙 세 쌍이 좌우대칭으로 마주 보며 양쪽에 새끼 두 마리씩을 거느리고 있다. 원앙 좌우 하늘에는 구름 문양 같기도 하고 비천(飛天) 같기도 한 상서로운 기운이 표현되었고, 하단에는 나무들이 하늘을 향해 솟아오르고 있다. 이 조류는 부처의 본생담(本生談)에 나오는 오리일 수도 있고 전통 자수에 등장하는 원앙일 수도 있다. 그것이 남쪽을 찾아든 새라면 장수를 상징하는 도상이 될 수도 있어 노안도(蘆雁圖) 계통이라고 볼 수도 있겠다.

부처의 얼굴이 무한히 반복되고 중첩되는 〈상(相)〉은 마치 그물코처럼 정교하게 엮여 있다. 급작스러운 자수 모티프의 등장은 그의 작품이 색채가 가득할 수도 있다는 생각에 미치게 한다. 뜨개질 구조와 같은 선의 등장은 추상화의 길목에서 그가 다채로운 시도를 하고 있음을 예증한다. 하지만 어린 시절 보았던 저 멀리 사찰의 전경이며

탑이 있는 풍경과 같은 것들은 그의 작품이 경험에서 발원한다는 것 또한 증명한다. 여성으로서의 경험과 종교적 기도 속에서 만나는 세상에 대해 그는 전언하고 있는 것이다. 따라서 그의 작품은 종교적 환상의 세계가 아니라 리얼리티 가득한 현상계의 드러냄이 된다.

"중첩된 형상의 윤곽 사이사이로 얼굴을 디미는 것은 불상이며, 합장하는 여인이며, 탑(塔) 등속이다. 그래서 그가 주제로 담고 싶어 하는 것이 선(禪)과 관계되는 것들임을 알게 된다. 천편일률적인 문화인 산수 수묵화 취향에 젖어 있는 눈으로 보면 못마땅해 뵐 수도 있는 그의 작품, 오히려 그 때문에 개성적인 성격을 지닌 걸로 돋보이는지 모른다. 이미 정해져 있는 규범이나 유형의 틀에 넣어서 재단할 수 없는 그림으로서 상식 이하나 이상의 선을 넘어설 수 없는 범류의 그림이다. 도대체 예술이란 무엇인가라는 예술의 본질론을 놓고 이야기할 때, 정작 작품다운 작품은 어느 쪽이겠는가. 허울 좋은 화격(画格)의 구각(舊殼)에 얽매여 드느니 자기를 찾고 잘나면 잘난 대로 못나면 못난 대로 자기를 발산해 가는 진실됨이 보여야 옳다 할 것이다. 적어도 이 작가의 작품에서는 그 점이 요긴한 성소(成素)로 살아 있다."[122]

당시 소설 『만다라』가 엄청난 관심을 받으면서 '만다라'의 세계를

작품 주제로 한 동산방화랑의 전시도 덩달아 주목의 대상이 되었다.[123] 〈빛이 쌓이는 곳〉, 〈저 건너 저편에〉, 〈저 문을 지나면〉 등과 같은 서사적인 명제의 작품들은 기도와 함께하는 그의 일상이 소개되며 생활과 작품이 일치되어 나타난 경지로 평가받은 듯하다. 하지만 한 신문과의 인터뷰에서 그는 "그런데 가끔 손해 보는 느낌이 들어요. 그 사람(하인두 씨)은 작업장이 있는데 저는 그렇지 못해 아무 데서나 그림을 그리거든요"라는 말을 통해 진심을 내뱉고 만다.[124] 사실 전문가 부부가 만났을 때 아내 쪽이 많은 것을 양보해야 하는 시대였고, 또 기꺼이 자기 것을 양보해 주는 사람이 바로 류민자였으니 그런 상황을 초래한 당사자가 바로 자신이었음을 알고 있었을 것이다.

1982년 2월, 류민자는 이화여자대학교 교육대학원에서 석사학위를 받았다. 논문 연구의 대상은 동양화가 박래현(朴崍賢, 1920~1976)이었다. 박래현의 남편이자 화가인 김기창(金基昶, 1913~2001)과는 논문을 쓰면서 더 자주 만나고 교유하게 되었다. 류민자의 전시마다 축하하러 온 김기창을 류민자의 앨범에서 확인할 수 있다. 부부 화가라는 점에서 류민자는 박래현에 더 주목하고 애정을 가졌을 것이다. 논문의 시작은 이렇다.

"동양화는 보수성이 강해 서양화와 같은 빠른 발전을 하지 못

했다. 이런 동양화의 발전을 위해 각 방면에서 기여한 화가들이 현대에는 많이 있다. 박래현은 보다 새로운 조형의식의 연구로 여러 차례 그 작품에 변모를 가져와 우리나라 동양화의 현대화에 공헌한 동양화가다."[125]

동양화 대 서양화의 구도는 당시 동양화에 대한 평가일 것이지만, 집안 내부에서의 평가일 수도 있다. 나이가 열두 살이나 많은 선생님이었던 유명 서양화가가 남편일 때 집안에서의 권력, 서열 관계가 전혀 영향을 미치지 않았다고 볼 수 없을 것이다. 박래현을 여류가 아닌 동양화가로서 평가하는 시각은 신사임당에서 시작하는 여성 작가의 호명을 통해 여류가 아닌 작가로서 평가받고 싶은 자신의 욕망을 투사한다.

류민자는 박래현의 생애사를 정리하고, 그의 작품 기법의 변화가 "재료와 소재는 동양화이지만 표현 방법은 서양적"[126]인 데로 향했다고 단정했다. 또한 판화에 이르기까지 박래현의 새로운 시도들은 동양화의 세계를 넓히는 데 있었다고 보았다. 박래현에 대한 평가의 눈을 통해 류민자가 추구한 동양화의 길을 유추할 수 있는 것이다. 파리를 다녀오고, 큰 수술을 받은 뒤 고통을 이겨내고, 박래현이라는 작가를 들여다보고 난 뒤 대학원을 졸업하고, 그리고 그의 작품의 변화는 이 모든 것을 반영하는 듯 새로운 방식으로 펼쳐졌다.

8

좋은 시절

1980년 그의 개인전에서 풍부하고 화려한 색채로 생명감에 넘치며 율동적인 작품이라 평해졌을지라도,[127] 그가 본 세상을 과감히 드러낼 것을 예견하는 데 지나지 않았다. 대학원을 마친 류민자는 그동안 파리의 경험과 논문을 쓰며 생각한 내용을 정리할 시간을 가질 수 있었다. 적어도 자신의 작품에 대해 깊이 생각할 여유를 전과는 비교할 수 없이 시간을 투자할 수 있었다는 말이다. 실제로 "1982년 별 탈 없이 순조롭게 지내던"[128]이라고 류민자는 표현하고 있으니 남편은 대학교수로서, 자신은 미술학원을 운영하고 그림을 그리며 안정된 생활을 하고 있었다.

1982년 가을 롯데미술관에서 가진 개인전(1982. 10. 20~26.)에서는 이러한 상황을 뒷받침이라도 하듯 예전과는 다른 세계로 접어들었

다. 표현을 위한 재료와 기법에 대한 고민은 서양화에 사용하는 캔버스의 이용으로 관심이 넓어졌고, 전통 동양화 물감에서부터 캔버스에 가능한 매체의 사용으로 표현 기법이 확장되었다. 끊임없이 두들기고 배어 나오고 칠해 갔던 기법에서부터 미디엄을 올린 캔버스, 까칠까칠한 사포 같은 느낌의 캔버스에 아크릴 물감의 사용은 새로운 형태와 색감이 가능케 했다. 그동안 푸른 색조 혹은 중성적인 색으로 지칭되던 그의 화면에 색채의 폭발과도 같은 사건이 일어난 것이었다.

> "이번에 선보이는 제 작품은 동양화가 아닙니다. 그렇다고 서
> 양화라고 부르고 싶지도 않아요. 한국 사람의 그림이니 한국화
> 요, 또 그저 류민자의 작품일 뿐이지요."[129]

개인전마다 변화를 보여주었지만 새삼 변신이라고까지 평가된 것은 담담하던 색조가 강한 대조를 띠고 화려한 색채가 사용되었기 때문이다. 무엇보다 또렷해진 형태는 재료의 변화가 불러온 결과였다. 동양화에 대한 인식의 변화, 그것은 동양화를 새롭게 하는 방식에 관한 탐구의 결과였으며, 박래현에 대한 석사학위 논문을 마치며 그가 이른 지점이라는 점에서 흥미롭다.

류민자가 파악한 박래현은 다양한 기법을 연구한 결과 새로운 경

지에 이르렀다. 그것은 여러 색을 겹겹이 칠한 바탕을 사용함으로써 안으로 깊숙이 빠져드는 동시에 무거움마저 느끼게 하여 마치 '유화' 를 보는 듯하다고 했다. 그러한 방법은 "판화 제작을 통해 접근했던 서양화 표현 기법이 자기 것이 되어서 자기화"한 때문인 것이다.[130] 동양화 세계에 서양화 기법의 도입, 그것이 박래현이 이룬 결과였다. 판화 작업을 할 때 유성 잉크를 사용함으로써 매체를 다룰 수 있게 되어 얻은 결과였다. 즉 판화 잉크는 서양화의 "오일 컬러와 질감이 같아"서 서양화에 대한 저항감이 없어지고 기법을 받아들이는 데도 무리가 없었다는 것이다.[131] 박래현 회화에 서양화적 기법과 분위기 가 담긴 것을 바로 서양 매체에 친숙한 결과로 본 것이다.

서양식 재료를 도입한 동양화를 시도할 수 있었던 것은 바로 이처 럼 매체를 이해했기 때문이다. 색채를 표현하기 위해 화선지를 두드 리던 방식에서 캔버스에 그리는 것으로 이동한 것은 서양화의 매체 를 적극적으로 도입한 결과였으며, 그것은 단지 서양화가 하인두의 영향만은 아니었다. 또한 그것은 '붓으로 그리기'라는 행위로의 환원 이었으며 표면과 붓의 대결이 시작되는 지점이기도 했다. 두들겨서 형태를 나타내는 방식은 나타내고자 하는 형태가 불명료할 수밖에 없고, 그것을 보완하고자 테두리를 두를 수밖에 없다. 아니면 해체 적 화면이 되기 때문이다. 그러한 형태를 붙잡기 위한 테두리는 붓 으로 '그림'으로 인하여 단지 경계가 아닌 붓의 운용, 감정적 선이 되

는 것이다.

그의 제8회 전시도록 표지에는 물과 나무와 산과 하늘을 배경으로 한 광주리를 인 여인이 있다. 이 작품은 이전과는 확연히 다른 명료한 형태, 화려한 색상, 물감의 질감이 강조되고 있다. 화려한 색채는 고구려의 '춤무덤 그림'을 생각나게 하는 〈풍요〉에서 극에 달하여 보라색, 녹색, 짙은 주황이나 자주와 같은 보색과 중간색들의 조화는 화면 전체를 빛으로 가득하게 한다. 분명히 고대 벽화에 영향을 받은 것이 분명한 작품으로 〈비상(飛翔)〉도 있다. 고구려 고분벽화에서 발견되는 구름 문양과 뾰족모자형 관을 쓴 인물, 인물 좌우로 배치된 쌍어문의 변형, 역시 좌우대칭으로 자리한 오리 두 마리, 그리고 빙빙 도는 우주의 기운이나 해를 상징하는 소용돌이 문양과 춤을 추는 두 인물 등이 중앙의 인물상을 중심으로 좌우대칭으로 펼쳐져 있다.

고대 신화의 세계는 불교적인 색채를 노골적으로 드러내지 않은 채 우리를 상상의 세계로 인도한다. 그곳에 있는 인물은 저세상을 향하는 인물일 수도 있고, 미래를 기다리는 젊은 부처일 수도 있고, 우주의 탄생을 예시하는 복희씨의 모습일 수도 있다. 이 중의적인 형태들은 도상으로 접근해야만 그 신비의 세계에 이를 수 있다. 불교적인 내용조차 도상에 의거하되 도상으로만 읽히지 않는 이유를 임영방은 류민자의 심상에서 찾았다.

164

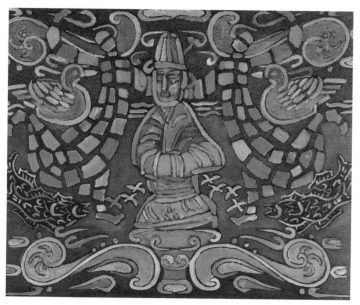

류민자, **비상**, 91X116.7cm, 캔버스에 아크릴 물감, 1982

　“(…) 이상과 같은 류민자의 작품 자세들을 전제로 하여 작품
을 감상하면 거기에서 통상적이거나 현대적 개념의 화법이나 표
현을 기대할 수 없는 것이다. 다만 '륜(輪)'이라는 종교적 정신과
이상이 어떠한 형식을 갖추고 표상되었는가가 중요한 관심 대상
이 된다는 사실이다. 작품 〈상(像)〉이라던가 〈만다라(曼茶羅)〉
〈좌불(座佛)〉에 보여지는 형상은 어느 불가 또는 사원에 있는 불
상의 한 모습을 모방한 것도 아니고 또는 표현한 것도 아니다. 불

상에서 어느 도상(圖像)이 발생하고 또 있듯이 류민자의 정심세계 (淨心世界)가 거기에 대응한 도상을 낳게 한 것이다. 따라서 두 번째로 중요한 감상 요소는 도상학적인 형식이 어떻게 되었느냐는 점이다."[132]

이러한 도상은 비단 종교적인 내용에만 한정되는 것은 아니다. <여인정심>에서 여인들은 제목에 따르면 사찰에 불공을 드리러 가고 있다. 그런데 나무 아래 여인들은 우리가 흔히 박수근(朴壽根, 1914~1965)의 작품에서 발견하곤 하는 일상의 여인들, 광주리를 이고 무엇인가를 팔아서 아이들을 키워내고 생계를 책임졌던 어려운 시절의 여인들의 모습을 연상시킨다. 이곳은 생활의 공간, 속계에 통용되는 도상을 이용하고 있는 것이다. 그 위로 가로로 물이 흐르고 정겨운 초가집과 나무들이 자리한다. 이 마을은 2단 구조로 보면 저 멀리 이상향이 될 것이며, 현실계의 여성이 걸어가는 장면이라면 그들이 지나는 길가의 마을이라는 현실적 장소가 될 것이다. 하지만 그것은 경험일 수는 있지만 결코 눈앞의 정경은 아님이 분명하다.

좌우대칭, 반복이라는 추상화의 방법을 고수하되 구상적 형태를 유지함으로써 류민자의 화면은 현실계를 떠난다. 그에게는 눈앞에 보이는 것들을 재현하는 것이 더 이상 목표가 아니었다. 1982년에 발표한 <화엄경(華嚴境)>은 기다란 3개의 화면으로 구성되었다. 하단

류민자, **여인정심**, 90.9X72.7cm, 캔버스에 모래, 아크릴 물감, 1982

류민자, **화엄경(華嚴境)**, 각 20X130cm, 한지에 채색, 1982

은 중앙에 연꽃이 피고, 좌우에 물고기가 달려들고, 그 옆으로 인물들이 두 팔을 올려 춤을 춘다. 가운데는 나무들이 울창한데 때때로 몇몇 나무는 사람처럼 보이기도 한다. 가장 상단에 놓인 화면은 가운데 길의 좌우로 기와집이 즐비하고, 우측에는 소나무가 우거져 숲을 이룬다. 이 그림의 상단에 하늘이 열려 있어서 3개의 그림은 각기 다른 세상의 구조인 삼계(三界)를 대변하는 것을 알 수 있다.

'캔버스에 그리는' 실험은 성공적으로 여겨졌던 것 같지만 완전히 재료를 바꾼 것은 아니었다. 여전히 화선지를 선택하기도 했지만 이 시기의 형태는 캔버스에서처럼 명료하고 강렬한 색채로 나타났다. <법열도>는 사유상을 생각나게 하는 중앙의 기도하는 인물 상하

류민자, **법열도**, 91X116.8cm, 한지에 채색, 1982

로 비천이 공양하듯 날아드는 장면을 보여준다. 배경은 기와집 가득한 마을이어서, 마치 기도 속에 본 장면들을 그려내었던 상징주의처럼 범종의 몸체에 각인된 비천상과 같은 존재들이 공간으로 쏟아져 들어온다. 전반적으로 녹색조를 이루지만 이전 작품보다 진채에 다가가는 색채와 또렷한 윤곽선은 캔버스에 표현되는 방식과 같음을 보여준다.

류민자는 고등학교 시절 나무둥치 속에서 보았던 부처의 얼굴을

여전히 주요한 주제로 하여 제작했다. <사유군상>이라는 제목으로 제작된 일련의 작품이 그것으로, 선과 면으로 나타낸 부처의 얼굴을 측면과 정면 등 다양한 변주를 통해 추상의 기본인 반복의 방식으로 구조화하고 있다. 그것은 거대한 바위 면을 보여주는 것 같기도 하고, 나무둥치를 보여주는 것 같기도 하여 잠녀의 물질에서 끌어올린 부처의 이미지를 상징한다.

1983년, 류민자는 방배동에서 아차산 아래 작은 전원마을인 아치울로 집을 옮겼다. 행정구역상으로는 남양주군 구리읍이었다. 집을 옮기는 일은 집안의 큰일이지만, 미술학원이 있던 건물에 교회가 들어와 찬송과 함께 발을 구르는 등 소음이 심해지자 예민한 하인두가 더 이상 못 살겠다고 하여 결단한 일이었다. 번잡한 도시를 떠나서 변두리인 아치울에 집을 마련했지만, 이사는 바로 미술학원을 그만두는 것을 의미했다. 수술을 하여 몸이 안 좋은 상태였지만, 생활이 안정되어 작품 활동을 열심히 할 수 있었던 때였으므로 망설이지 않을 수 없었던 것이다.[133]

그런데 사실 80년대 초반에는 많은 작가가 번잡한 서울을 떠나 교외로 주거지를 옮기고 있었다.[134] 자연을 체험하며 인생을 관조할 수 있는 산골 생활은 작가들의 이상이었음이 분명하지만, 80년대 초반에는 분명 '탈도시 바람'으로 산골 아틀리에가 성황을 이루는 풍속을 낳았다. 류민자의 이사에는 개인적인 사정이 있었겠지만, 예술

인들의 유행 같은 경향에도 분명 영향을 받았을 것이다. 주변 작가들과 교유가 많았고 당시 한성대 교수였던 하인두는 어쩌면 그러한 영향을 가장 많이 받았을 것이다. 1984년에 벽제, 안성 등 여러 지역의 작가들을 소개하는 가운데 "경기도 남양주군 구리읍 쪽은 서양화가 하인두, 동양화가 류민자 부부와 서양화가 김점선 씨, 이성자씨, 조각가 신영식 씨 등이 이사를 가 화가 마을을 구성해 가고 있는 곳"135이라고 했다.

자연 속에서 옹기종기 모여 사는 이웃의 맛을 알게 되면서 전원생활이 시작되었다. 미술학원을 그만둔 류민자도 일주일에 두세 번 대학에 강사로 나갈 때를 빼고는 작가로서 작품에 전념하는 즐거움을 누리게 되었다. 계절이 어떻게 바뀌는지 느끼며 살기 시작한 것은 비단 전원에 살아서만은 아니었을 것이다. 결혼하고 처음으로 맛본 휴식이었던 까닭도 있다. 류민자는 이렇게 회상한다.

"아치울로 이사를 하고 우리 생활에 많은 변화가 생겼다. 1983
년부터 삼사 년간은 참으로 행복한 나날이었다."136

계속되는 크고 작은 전시에도 참여하며 활동을 넓혀가던 류민자는 화단의 중견 여성 작가들을 조명하는, 1983년 7월 13일자 『경향신문』 기사에서 "류민자, 김애영, 허계, 석란희, 이화자, 탁양지, 최욱

경 씨 등은 꾸준한 자기 탐색과 개인 발표전을 통해 중견으로 부상했다는 점에서 화단의 각별한 관심을 끄는 여류들"로 평가되고 있었다. 8회나 국내외 개인전을 하는 여성 작가 중 활동이 활발한 작가였다. 남편 하인두와는 격년으로 전시를 하기로 한지라, 1982년에 개인전을 했으니 1984년에 할 차례였다.

그의 주제와 소재는 변하지 않았다. "불교적인 사유의 세계를 주제로 나무, 꽃, 집 등 30여 점을 출품"한 제9회 개인전을 1984년 6월 18일부터 27일까지 조선화랑에서 열었다.[137] 제8회 개인전에서 선보였던 캔버스에 아크릴 물감을 사용하는 방식을 지속하면서 더 다양한 소재를 구사하며 폭을 넓혔다.

"류민자 여사의 작품세계 안에 있는 친밀성─이상하리만치 사람의 마음을 끌어당기는 친화력─은 그가 다루고 있는 형태의 특성을 이루고 있는 어질고, 텁텁하고, 어수룩하면서도 어딘지 빈틈이 있을 법한 둥실둥실하고 단순하면서도 두툼하고 부드러운 형상(線形)에서 오는 것이 아닌가 여겨진다. 그것은 어쩌면 먼 옛날 조상들의 뼛속에서 스며 있다가 살포시 손을 내밀어 끌어당기는 우리 한국민의 무의식 속에 깃든 미감과도 관련이 있을 듯도 하다. 녹·청·황·적·남색을 주조(主調)로 한 초현실의 환상적인 화폭에는 근래에 와서 원색의 담대한 진출감(進出感)이 더욱 돋보인다."[138]

무의식의 미감이라 지칭할 정도로 제9회 개인전에서 소재가 확산된 것을 볼 수 있다. 불교적인 색채가 강하고 강렬하지만 전통적인 회화의 도상을 발견할 수 있다. 궁중 장식화 십장생도를 연상시키는 나무, 바위가 등장하는 〈풍경〉에서는 나무의 외곽선이 굵어져 나무 내부를 보여주는 것과 같은 형상이 도상처럼 확정되어 있다. 물·바위·산·나무들은 궁중 장식화의 계(界)를 짓는 부분과 유사하지만, 머리에 물동이를 인 인간이 등장하고 기와집이 즐비한 마을과 과실나무가 그득한 전경이 등장한다. 익숙한 도상과 작가의 작품 속 일상의 풍경을 결합하여 하나의 세계를 창출한 것이다. 그곳은 선계도, 불계도 또 현실계도 아닌 가장 아름다운 곳이라는 욕망의 공간이자 탈속한 그 어디쯤이다. 평평한 색채의 띠로 인하여 평면성이 강조된 화면은 전통 회화의 연속성 안에서 파악될 수도 있다.

〈강 너머 풍경〉은 그저 어떤 마을일 뿐이고, 〈강강술래〉는 그 리듬을 상징한 것이다. 집이나 마을과 같은 불교가 아닌 전통의 코드로 가득한 화면들이 탄생하는 것은 어쩌면 두들기고 두들겨 색을 올려 완성되는 '수행성'이 수반되는 방식과 다른 제작 방식에 있을 수도 있다. 붓으로 그려내는 세계, 하지만 동양화의 지필묵을 버린 화면이 택할 수 있는 것이 '전통' 말고 무엇이 있겠는가. 장식성이 강한 화면은 그렇게 전통의 색상과 형태가 서양화의 재료와 만나 이룩된 것이다.

류민자, **강 너머 풍경**, 37.9X45.5cm, 1984

　그런데 나무가 서 있고 머리에 과일이 가득 든 광주리를 인 여인
이 그려진 〈풍요〉에서 선명한 형태의 검정 외곽선은 스테인드글라
스를 상기시킨다. 형태를 단순화하되 각각의 빛이 살아 있음은 작은
면들을 둘러싼 검정색 때문이다. 면을 단위로 한 이 구조는 화면 전
면에 빛을 줄 수 있는 방법이기도 하다. 톤을 낮춘 오방색, 그러데이
션된 면은 세련된 서양화처럼 보이게 하지만 모든 요소가 동양화적
인 데 있음을 알아차릴 수 있는 것은 화면의 깊이감이 없다는 데서

온다. 전지적 시점, 명암과 거리를 상실한 형태로 구성된 화면은 비록 화사하고 장식적으로 보이지만 동양화가 갖는 시각에 기초한 것이다.

1984년 개인전의 작품은 그가 "서로 격려해가며 열심히 그림을 그렸고 앞으로는 지난날의 어두웠던 혼란과 시련은 결코 없을 것이라 생각했다"던 시기를 잘 반영하고 있다. 전원 속의 안온한 집, 집, 집들이 캔버스마다 펼쳐지고 파스텔 색조의 광휘가 감싼 공간은 구도, 기도, 그리고 손목을 이용한 치열하게 물감 올리기의 방식과는 분명 거리가 있는 것이다.

불교적인 주제로 화면을 채우던 데서부터 전통의 것이 많은 영역을 차지하는 쪽으로 변화한 것은 어쩌면 그의 삶이 변화한 것일 수도 있다. 기도만이 하루하루를 버티게 해줄 수 있는 일상이었다. 고된 노동과 마음고생의 연원을 찾아가는 길은 불교의 인연법(因緣法)이 최상이었을 것이다. 하지만 생활이 안정되고 전원에 살며 만나는 경이감은 생명의 근원에 대한 문제, 가치에 대한 문제에 접근하게 했을 것이다. 따라서 1986년 기독교로의 개종은 외부에서의 자극이라기보다는 내부에서의 변화로 보아야 옳다. 삶의 고뇌를 이겨내려는 노력, 삶의 신비를 밝히려는 노력 모두가 종교의 영역 안에서 찾은 것이고, 그 영역을 가리지 않은 것을 미덕으로 보아도 좋을 터다.

1986년 정월, 류민자는 우연히 이웃집을 방문하여 기독교 공부를

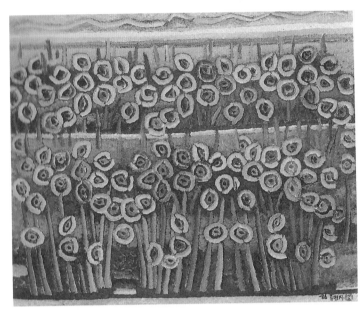

류민자, **무제**, 60.5X72.5cm, 화선지에 채색, 1986

시작했다. 그리고 8월 ˙30일 구리교회에서 침례를 받았다.[139] 류민자
는 분명 개종을 통하여 틀에 박힌 종교관이나 사상의 틀에서 벗어
나는 계기를 맞았다. 불상, 탑, 절에 한정하여 있던 그의 세계에서 다
시 어머니의 꽃밭이 살아날 수 있었다. 그 스스로 손수 화단을 가꿀
여유도 가졌거니와 자연 그 자체를 들여다볼 수 있는 시각을 가지게
된 것이다. 그리하여 이제 불상의 얼굴은 석가모니로 대변되는 부처
가 아닌 성스러운 어떤 존재로 화하게 된 것을 발견할 수 있다. 그가

침례 받은 뒤의 전시인 1986년의 '창조회전'에 출품한 얼굴은 보살상의 얼굴일 수도 있고, 비탄의 성모이거나 고뇌에 찬 예수일 수도 있다. 어쩌면 '신성(神聖)' 자체를 드러내고자 노력한 작품으로 보인다.

영원히 지속될 것만 같은 편안함, 작품의 방향에 대해 고민하고 종교의 변화를 가지며 세계에 대한 이해를 넓혀가던 아천리에서의 생활이었다. 1983년 한겨울 눈이 마당을 소복이 덮던 날의 행복한 추억을 가슴에 안고 살 날이 다가오는 줄은 당시는 생각지도 못했다. 예견한다고 해도 피할 수는 없으므로 달라질 것도 없었겠지만.

9

생명의 노래

"며칠 전 난 내 그림을 바라보다가 눈물을 줄줄 흘리고 그것도
모자라 엉엉 소리 내어 울고 말았다. 하늘을 치솟는 큰 나무등
치 옆에 홀로 앉아 있는 여인의 모습이 꼭 내 자화상 같았기 때문
이다. 한참 울고 나니 속이 시원해지고 정신이 드는 듯했다. 이제
내 감정의 소용돌이가 다시 살아나는 듯해 반갑기도 했다."[140]

2개월밖에 남지 않았다는 남편 하인두의 생명을 2년이 넘도록 붙잡
아 마지막 혼불을 다하게 한 아내의 회한이었다. 화가 류민자임에도
불구하고 그의 이름 뒤에는 늘 '서양화가 하인두의 아내'라는 수식어
가 따라다녔다. 하지만 하인두는 일상생활에서 긍정적인 면보다는
부정적인 생각이 많았던 사람이다. 그림에 대한 집념 외에는 결코

좋은 남편이라고 할 수 없었다. "매사에 기분파요, 의지박약이요, 조급하고 참을성 없는 겁쟁이요, 나이에 비해 철이 없는 마치 아기어른 같은 사람"[141]이었다. 아주 오래전 필자가 근무하는 미술관에 서양화가 하인두 부부가 들른 적이 있다. 미술관에 들어서며 휙 그림들을 돌아본 그는 고개만 까닥하면서 문을 열고 나가 버렸다. 뒤늦게 들어선 그의 부인이 고개를 숙여 인사를 했다.

조급한 성품의 그가 한 실례들을 수습하며 다녔는데도 류민자는 하인두를 남편이기 전에 훌륭한 스승이었으며 친구요 동업자였노라고 술회한다. 하지만 하인두는 일찍이 시인들과 교유했고, 박생광과도 절친한 관계를 유지했다. 수유리 작은 집 방 안에 관짝을 들여놓고 그 옆에서 그림 그리던 박생광의 못자리를 돌봐 봉분까지 소홀함이 없도록 했던 것도 그였다. "화창하고 싱싱한 생명의 5월 수유리, 저기 한국 미술의 거장―한 사람의 생명이 등불처럼 깜박이고 있구나"[142]라며 찬사를 보낼 때도 류민자는 동행했다.

후광과 십자가는 모두 자신의 선택과는 관계없이 운명적으로 지워지는 것이라면, 그는 운명에 충실했다. 남편이 세상을 뜬 뒤 그는 개인전 계획을 세웠지만, 금방 생각을 정리하지 못했다. 배우자를 잃은 상실감도 있었을 뿐 아니라 정리해야 할 것이 많았다. 새로이 둥지를 틀었던 청계리의 남편 무덤 앞에 그를 기리는 화비도 만들고 화가로서 그가 잊히지 않도록 해야 했다. 그런 시간 속에서 따라온

것은 '흡족한 그림 한 장 제대로 그려 보지 못했다'는 자괴감이었다. 고통의 시간을 지나면 언제나 새로운 길을 만났던 것처럼, 그는 관념의 세계를 벗어나 자연의 세계로 이어진 길을 발견했다. "아름답고 풍요로운 자연을, 형형색색의 인간관계와 삶을, 천연계의 기묘하고 아름다운 사물을 그려 보리라"는 다짐 속에서 그림은 희망과 기쁨, 마음의 안위를 가져다주는 것이 되어야 한다고 다짐했다.[143]

자연의 모습으로, 구성요소 중 하나였던 나무, 풀, 꽃 하나하나가 인격성을 갖게 된 것은 이즈음이다. 1989년 작 〈소망〉에서 굳건히 땅에 뿌리를 내리고 서로 기댄 듯한 나무에는 혈관이 흐르는 듯하여 류민자의 남편과의 관계에 대한 애절한 마음이 녹아 있는 듯하다. 나무 그것이 바로 인간임을 노골적으로 드러내고 있는 것이다. 〈만남〉에서는 두 그루의 하얀 나무가 좌우로 비천이 나는 곳에서 해후하고 있다. 하얀색으로 핏줄이 드러나지 않은 그 나무는 죽음에서 만나는 두 사람을 의미할 것이다. 그리고 〈기다림〉에서 우리는 인연법을 이해하고 그것이 무한한 시간 속에서 '언젠가는'이라는 기원으로 바뀌는 것을 보게 된다.

류민자는 상실의 시간을 인간의 삶과 죽음, 만남과 헤어짐이라는 윤회(輪回)의 고리를 이해하는 시간으로 삼았다. 사유의 단계를 그림으로 확인할 수 있다는 것은 그가 객관적으로 자신을 들여다보는 것을 의미한다. 그에게는 여전히 아이들을 교육하고, 생활해야 할 의

류민자, **소망**, 138X210cm,
한지에 채색, 1989

류민자, **만남**, 193.9X130.3cm,
캔버스에 아크릴 물감, 1990

무가 있었다. 마을을 배경으로 덩실덩실 춤을 추는 나무가 중앙에 있고, 좌우에 작은 나무들이 있는 〈소망〉은 그들의 삶이 지속된다는 것을 보여주는 것 같다.

1990년대 들어 그의 작품은 이일이 지시한 '충만된 고요'로 독해될 만했다.[144] 손목의 스냅을 이용하여 두들겨서 퍼져나가던 물감은 붓질을 통하여 화포 안에서 안착되었고, 테가 둘러진 형태들은 간결하고도 무거워 보이게 했다. 쉬지 않고 창작에 집중했지만, 하인두를 기념하는 사업을 해야겠다는 생각에 섣부른 판단으로 그동안 열심히 벌어서 장만한 땅을 쉽게 남의 손에 넘기는 경험도 했다. 아이들이 자라나서 예술가가 되어 사진을 찍고, 그림을 그리고, 조각가가 되어 가는 과정에서도 그의 가장 역할은 지속되었다.

수많은 전시 속에서 류민자는 중견작가로서, 늘 그러했던 것처럼 개인전마다 새로운 세계로의 진입을 시도했다. 여러 전시 중 1942년생인 류민자가 2003년에 맞은 전시는 남다른 의미가 있었다. 스스로 화갑(華甲)을 인지한 시간이었다. 원로작가로 진입하기 이전에 발휘된 역량은 작품의 크기에서 드러난다. 그것은 청계리에 마련한 커다란 화실을 혼자 사용하며 얻은 결과라고도 말할 수 있을 것이다. 항상 밝고도 넓은 작업실을 꿈꿔왔던 화가는 그러한 작업실을 갖게 된 것이었다. 넓은 공간에 펼쳐진 캔버스는 100호를 넘어 500호까지 대작을 향해 나아갔다. 덕성여중 미술실에서 수업하는 중간중간 달

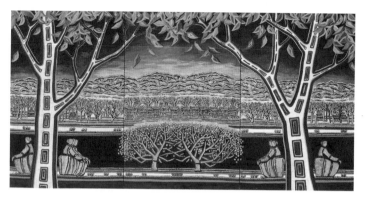

류민자, **기다림**, 130.5X583.5cm, 캔버스에 아크릴 물감, 1995

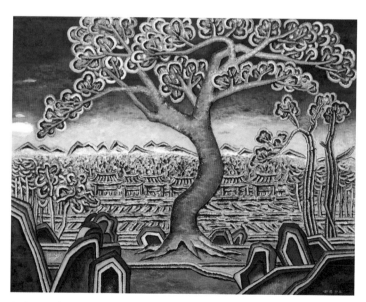

류민자, **소망**, 112.1X145.5cm, 캔버스에 아크릴 물감, 1997

려와 마무리할 수 있던 크기의 화포에서부터 시작한 그림이었다. 이 제는 드넓은 화실에 화판을 눕히고 세우며 작업을 할 수 있었다.

이 전시는 시름시름 아프던 데서 떨치고 나온 몸과 마음이 일어 섰음을 확인하는 계기이기도 했다. "생에 대한 관조, 그리고 자연에 대한 여유로움이 충만한 작품"[145]이라는 평가는 안정된 화가의 길을 지시하는 것이나 다름없다.

"류민자의 화면에서 드러나는 색들은 깊이보다는 표면의 형태 를 강조한다. 그것은 반복적이고 좌우 대칭적이어서 상하좌우 무 한히 뻗어가는 무한거울 속 세계와도 같은 것의 외면이다. 표면 성은 이러한 무한거울의 효과를 증가시키는 요소이기도 하다. 화 면 안, 띠 너머의 무한히 확산하는 이미지는 거울 밖 세계의 에너 지에 의해 투사된 가상의 세계가 아닌 의식 내부의 세계이다. 물, 대지의 상징을 넘어선 자리에 자라는 수많은 나무들은 우주수(宇 宙樹), 생명의 나무여서 그것들이 가득한 공간은 이상향으로서 낙 원의 이미지이기 때문이다. 그 공간은 아르카디아처럼 이상적 사 회로서의 유토피아가 아닌 자연이 그 주체인 낙원, 우리가 잃어버 렸지만 돌아가야 할 그곳이라는 장소이다."[146]

이제 더 이상 그가 재생하는 장소는 불교적인 공간으로 해석될

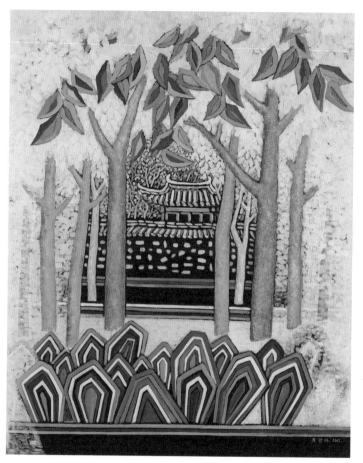

류민자, **만남**, 162.2X130.3cm, 캔버스에 아크릴 물감, 2002

수 없었다. 그가 더 이상 불교 신자가 아닌 것처럼 개인의 경험에서 발원하여 보편의 언어로 확장되는 신화와 설화의 세계 안에서 힘을 얻는 인간 삶을 말하는 그저 '장소'들이었다. 시간도, 방향도 존재하지 않지만 뚜렷한 이미지로 존재하는 그 공간은 자연에 관한 해석의 결과였다.

류민자의 공간은 '자연'이라는 이름으로 표상되어 우주적 질서, 구조, 규칙이라는 면에서 추상되고 관찰되었다. 2008년 개인전 '생명의 노래'에서는 〈고향 생각〉, 〈풍요〉처럼 어린 시절의 추억을 상기하는 풍경과 〈그리움〉처럼 인격화한 나무가 전하는 고독의 언어들, 그리고 새로운 화조도라 할 수 있는 〈생명의 노래〉 시리즈를 발표했다.

결코 전통 화조화(花鳥畵)의 화목이 된 적이 없는 버섯, 고사리, 개망초 같은 하잘것없는 식물들의 출현은 화사한 색조의 대비와 함께 생에 대한 환희를 불러일으킨다. 하잘것없는 것들의 귀환. 작은 꽃들을 들여다보고 그것의 우주를 추상한 〈생의 찬가〉 시리즈는 마치 섬유에 인쇄된 꽃무늬처럼, 도안을 위한 장식처럼 꽃잎과 꽃술과 꽃받침이 하나의 꽃임을 드러내며 유기적인 관계를 보여주고 있다. 대지에 떨어지는 쌀알을 닮은 연속되는 타원은 빗방울을 상징하는 우점준(雨點皴)의 변형일 것이고, 마주 보고 있는 하얗거나 검은 물고기는 쌍어문을 상징하는 것일 게다. 이 현란하고 프린트처럼 보이는 생경한 화면은 기실 전통에 충실하되 현대의 언어로 재해석된 것이

며, 그동안 그의 화면 안에 늘 함께했던 것들이다.

"나는 내 그림의 주제를 대자연 속에서 찾고 있다. 자연은 무
한한 창조의 원천을 제공해 준다. (…) 자연을 통해 그 자연이 내
포하고 있는 그 구조적 본질을 분석하고, 또 자연의 질서와 생명
의 규칙, 또는 보편성 속에서 색채와 형태의 조화를 찾아 나의 삶
과 일상을 적극적으로 수용하거나 또는 부정하기도 하면서 추상
과 구상의 경계도 없고 현실과 이상을 오가며 다양한 표현방식이
내 화폭에 담아지기를 바랄 뿐이다."147

개인전을 할 때마다 예술적 고민의 한 부분을 풀어놓던 그는
2014년 '마니프'전에서 열린 개인전에서는 나무 자체의 마디를 강조
하며 나란히 서서 인격성이 강화되어 보이는 〈숲〉과 따로 구획되어
현란한 색채가 조합된 〈화합〉을 선보였다. 〈화합〉의 기본 구조는
〈생의 찬가〉에서 시도된 기하학적인 형태로 구획되어 있고 구상적
형태가 사라진 추상의 이미지로 이해되었다. 필자는 그가 이 작품
을 발표한 데 적잖이 놀랐다. 화사한 색의 띠와 소용돌이치는 색채
의 향연은 하인두를 떠올리지 않을 수 없으며, 작가 류민자가 하인
두와의 유사성이 논의되기를 원하는가 확인할 수 없었기 때문이다.

작가 류민자의 작업실을 함께 방문한 지인은 본인도 모르게 "하

류민자, **화합**, 182X233.5cm, 캔버스에 아크릴 물감, 2014

인두 선생님 작품 같아요"라고 내뱉었다. 배우자이자 동료 화가였던 하인두를 잘 알고 있는 작가가 외형적 유사성을 띤 작품을 제작했을 때 맞게 될 상황은 익히 예견했을 터이고, 그런 상황을 바랐을 리도 없다. 그런데 지인의 말이 끝나기가 무섭게 류민자는 이렇게 말했다.

"아유, 색 띠는 하 선생님보다 내가 먼저 했었는걸요."[148]

김기창, 박래현은 누가 먼저랄 것 없이 입체주의적 시각을 동양화

에서 시도했다. 그들의 방법적 선후를 따지지는 않는다. 그런데 '만다라'라는 제목이나 도상, 그리고 색띠들과 같은 요소들에서 우리는 하인두를 떠올린다. 하인두 작품의 강렬함 때문일 수도 있고, 혹은 그가 류민자의 스승이어서일 수도 있으며, 또 당연히 서양화적인 요소라고 생각해서일 수도 있다. 선후 관계에서 류민자가 하인두의 뒤를 좇는 것으로 결정을 내린다면, 그것은 형상을 구축하고 난 뒤에 재료의 변화나 착색 방식을 달리해온 류민자의 작품 제작 방식을 염두에 두었을 때 서양화에 대한 인지도에 비해 동양화가 갖는 불리한 조건의 결과다. 하지만 연구자 박영택이 지적한 대로 그들의 세계는 언제나 함께 언급할 수 있으면서 다르게 진행되어 왔다. 화면에 빛을 담는다는 것은 진리를 표상하는 행위이기에, 고대 이래 작가들의 주요 관심사 중 하나였다. 금칠은 빛 자체를 화면에 붙잡는 방법이다. 생명성은 그 분출하는 힘만으로도 빛나는 것이지만, 그의 화면을 빛나게 하는 요소는 화려한 금분이나 강한 색의 대비로 연출된 것만도 아니다. 눈에 띄는 색띠와 공간의 구성은 강한 생명성의 표출에 다름 아니기 때문이다.[149] 더불어 그의 화면 안에서 우리는 좌우대칭, 확산하는 형태와 반복 그리고 자연의 힘을 상징하는 요소들의 존재를 확인할 수 있다.

그는 청계리에 거주하고 양평에서 활동하지만, 세속과 담을 쌓은 은거(隱居) 작가는 아니다. 훌륭한 예술가를 키워낸 어머니상을 기꺼

이 받고, 한국화 여성작가회 회장을 맡았으며, 양평군립미술관 관장 직을 수행했다. 활발한 대외 활동은 그의 단단한 세계관을 반영하는 것이기도 한데, 작품에 대한 평가나 세속적인 구매와는 별개로 흔히 말하는 '봉사'의 개념이 분명 그의 이러한 사회적 직책에는 깔려 있기 때문이다. 하지만 작업실 벽에서 언제나 다른 모습으로 전개되는 커다란 캔버스들은 그가 화가임을 한순간도 잊은 적이 없음을 웅변적으로 전한다.

세상에 존재하지 않는 푸른 빛의 꽃밭이 있는 풍경은 새벽 공기 속에 마주한 세상에 대한 기록이며, 무한한 공간 속에 마디를 드러내며 서로 기대기도 하고 벌어져 있기도 한 대나무는 가족의 일상을 무심히 드러내는 것이기도 하다. 그 무심한 관조의 세계야말로 치열한 삶이 닿고자 하는 지점임을 우리는 알고 있다. 그리고 그것을 드러내는 방식은 질서와 통합이다. 생텍쥐페리는 『성채』에서 이렇게 말했다.

"한 그루의 나무는 뿌리와 줄기와 가지와 나뭇잎과 그리고 또 한 열매를 동시에 가졌음에도 불구하고, 그 모든 것이 질서 속에 있다. 한 인간은 그가 정신과 마음을 가졌고 땅을 갖고 자식을 낳거나 대를 잇는 기능을 다하는 것으로 그치지 않고 일하는 동시에 기도하고, 사랑하는 동시에 사람에 저항하고, 말하는 동시에 휴식하고, 저녁의 노래를 듣고 있음에도 불구하고 질서 속에

190

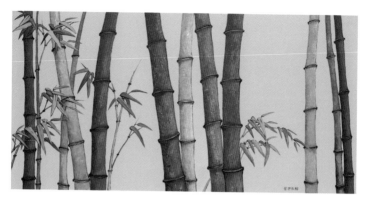

류민자, **가족**, 97X194cm, 캔버스에 아크릴 물감, 2018

있다. 질서란 존재의 이유가 아니고 존재의 표시이다."

　질서를 간직한 형태 속에서도 그의 화면이 생명을 노래하는 듯이 여겨진 것은, 그의 고뇌가 창조를 위한 질서 부여에 있었던 것이 아니라 하나하나의 작은 요소들 이를테면 나무, 물줄기, 꽃잎 하나에 이르기까지 그들이 자연에 존재하는 존재의 표시로서, 생명력의 표상으로서 기능했기 때문이다. 다양한 구성과 갖가지 색채로 빛나는 그의 작품 전체를 통괄할 수 있는 수식어는 '단순한 명료함과 고귀한 아름다움'이다. 이것은 여고생이 발견한 나무둥치 속 부처님 세계의 불명료함에서 출발한 그의 세계가 자연의 질서를 이해하고 그것을 상징의 언어로 전달하는 오래된 화가의 역할에 충실한 결과다.

미주

1 「혜화·명륜정회 장안에 유수한 부촌 금후시설을 기대」, 『조선일보』, 1938. 12. 13.

2 왕염려, 「한·중 근대소설에 나타난 지식인 남편과 구여성 아내의 형상 고찰」, 『한국학연구』 제40집, 2016. 2., 221~244쪽.

3 「혜화·명륜정회 장안에 유수한 부촌 금후시설을 기대」, 『조선일보』, 1938. 12. 13.

4 유슬기·김경민, 「일제강점기 한양 도성 안 동북부 지역의 중상류층 지역화 과정」, 『서울과 역사』 97, 서울역사편찬원, 161~213쪽 참조.

5 『승정원일기』 3147책(탈초본 140책) 고종 39년 6월 2일[양력 7월 6일] 경인 2/2 기사.

6 "육군보병정위 오진영(吳璡泳)·윤호(尹鎬), 부위(副尉) 유기성(柳冀聖)·고영균(高永均)·유희장(柳喜章)·유치만(俞致萬)·홍순정(洪淳正)·이장녕(李章寧)·한창리(韓昌履), 참위(參尉) 박용래(朴用來)·김화성(金華成)·김종호(金鍾浩)·이희진(李憙振)·김동오(金東五)·배준환(裵駿煥)·허남(許湳)·

김영각(金永珏)·이승욱(李承旭)에게 일본 군대의 견학(見學)을 명하고, 육군포병정령(陸軍砲兵正領) 어담(魚潭)과 참령(參領) 이갑(李甲)을 군부부(軍部附)에 보직하였다."『승정원일기』 1907년(순종 1년) 정미년 7월 26일(양력 9월 3일).

7 차문섭,「구한말 육군무관학교 연구」,『아세아연구』 16(2), 고려대학교 아세아문제연구소, 1973, 15쪽.

8 "제릉 참봉(齊陵參奉) 조종우(趙鍾禹)를 경릉 참봉에 임용하고, 엄주화(嚴柱華)를 제릉 참봉에 임용하고, 육군보병참위 유희장(柳喜章)을 육군보병부위에 임용하였다."『승정원일기』 고종 44년 정미년(1907년) 4월 6일[양력 5월(병인월) 17일]

9 『관원이력』 11책 298.

10 『대한제국직원록』, 육군무관학교, 1908.

11 『일성록』 융희 3년 7월 30일; 차문섭,「구한말 육군무관학교 연구」,『아세아연구』 16(2), 191쪽 전재.

12 「일한병합시말(日韓倂合始末)」, 일본 육군기병대 편간(編刊), 1911. 8. 29.

13 집안에서는 고종황제의 근위대였다가 나라가 망한 후 보성학교 유도 교사를 지냈다고 전한다.

14 「中等教員學事視察 이십이일 출발」,『中外日報』, 1927. 3. 19.

15 정삼현·이동건,「구한말 육군무관학교 체육연구」,『체육사학회지』 7호, 2001, 162쪽.

16 조은정,『춘곡 고희동』, 컬처북스, 2015, 49쪽.

17 정삼현·이동건,「구한말 육군무관학교 체육연구」, 167쪽.

18 김상웅·한시준,『한국독립운동의 역사』 3권, 독립기념관, 2016. http://m.blog.daum.net/dreamaway/7249189?np_nil_b=-2.

19 「치중하는 운동과 이유 여하」,『동아일보』, 1925. 1. 1.

20 「哭 海圓黃義敦先生」,『동아일보』, 1964. 11. 26.

21 　觀相者,「千態萬狀의 京城 敎育界 人物」,『개벽』제58호, 1925. 4. 1.

22 　「동소문 부근 주민 발전책을 진정」,『동아일보』, 1926. 2. 26.

23 　「曙光빗친 普成高普 新築校舍落成」,『동아일보』, 1927. 2. 11.

24 　「학교통신 普成高普 松林이 鬱蒼한 平和의 學校村」,『동아일보』, 1927. 8. 30.

25 　신은주,「日帝植民下 韓國社會福祉事業의 性格에 관한 硏究: 京城府 方面委員制度를 中心으로」, 서울대학교 대학원 사회복지학 석사 논문, 1985 참조.

26 　「方面委員更に東部に增加」,『朝鮮新聞』, 1929. 2. 20.

27 　「京城附近國有林 住宅地로 拂下」,『동아일보』, 1930. 11. 18.

28 　"全國軍事準備委員會, 朝鮮, 李承晩, 金九, 呂運亨, 柳東悅, 李靑天, 金元鳳, 曺成煥, 安在○, 金鍾洙, 李範石, 柳喜章, 金日成, 崔武丁, 金在謙, 盧晶珉, 田德元, 李赫基, 崔榮, 王弘慶, 李永錫, 李載馥, 金澈龜, 延○, 權勇浩, 吳永柱, 任喆宰, 沈在旼, 金鍾哲, 崔元錫, 朴勳, 陳弘九, 田德元, 吳鳳煥, 朴承煥, 文龍采, 趙承遠, 崔昌崙, 崔在恒, 金昌圭, 朴林恒, 李丙胄, 朴奉祚, 金得淵, 李應俊, 元容德, 朴國憲",「軍事團體大同團結, 昨日, 全國軍事準備委員會結成」,『중앙신문』, 1945. 11. 8.

29 　김가은,「小湖 金應元의 墨蘭畵 硏究」, 한국학중앙연구원 석사학위 논문, 2019. 그동안 정리되지 않은 김응원의 행적에 대한 많은 연구가 이 논문에서 진척되었다. 김응원의 일대기는 이 연구에 의거한 부분이 많음을 밝힌다.

30 　"天曷英豪出 應須一代治 生公非偶爾 閔世至如斯 海外風霜久 愁邊歲月馳 廣陵秋草路 揮淚送靈輀盆城金應元" 俞吉濬全書編纂委員會 編,『俞吉濬全書』V, 일조각, 1971, 315쪽. 위 논문 7쪽에서 전재.

31 　http://www.rootsinfo.co.kr/info/roots/view_roots.php?Bid=489.

32 　황위주,「日帝强占期 以文會의 結成과 活動」,『대동한문학』33집, 2010,

243~285쪽.

33 근대기 동양화 교육에 대해서는 김소연, 「한국 근대 동양화 교육 연구」,
 이화여자대학교 박사학위 논문, 2012 참조.

34 「미술학교」, 『신한민보』, 1912. 7. 1.

35 「최근의 평남: 箕城書畵會 창립」, 『매일신보』, 1913. 4. 15.

36 이로 보아 당시 서화협회로 칭한 것은 고희동이 주장하는 것처럼 안중식
 을 비롯한 이들이 '미술'에 대한 개념이 부족해서가 아니라 이전의 단체
 인 '조선서화미술회'와의 구분을 원했기 때문인 것으로 보인다. 1920년
 창덕궁 내전 벽화를 둘러싼 잡음에서도 김웅원은 '조선서화미술회 총무'
 로 지칭되고 있었기 때문이다. 「昌德宮內殿壁畵 潤筆料의 去處?」, 『동아
 일보』, 1920. 6. 24.; 조은정, 「1920년 창덕궁 벽화조성에 대한 연구」, 『미
 술사학보』 33집, 2009, 179~211쪽 참조.

37 돈암 지구에 대해서는 염복규, 『서울의 기원 경성의 탄생』, 이데아, 2016,
 265~282쪽 참조.

38 「찬(燦)! 아군(我軍) 용전(勇戰)에 괴뢰군전선(傀儡軍全線)서 패주중(敗
 走中)」, 『경향신문』, 1950. 6. 27.

39 「[김경집의 인문학 속으로] 탄탄한 사전 하나가 문화를 바꾼다」, 『한경비
 즈니스』, 2014. 6. 2.

40 제19회 무용역사기록학회 국내학술대회 자료집, 「조선무악의 전승맥락과
 심소 김천흥의 학예정신」, 심소 김천흥 추모 10주기 기념 심포지엄, 2017.
 8. 25.

41 최해리, 행정안전부 국가기록원 사이트, 국가지정기록물, 제10호 심
 소 김천흥 전통예술 관련 기록물. http://theme.archives.go.kr/next/
 nationalArchives/subPage/nationalArchives9.do.

42 「대한뉴스」 제244호.

43 「햇님국극단의 마의태자」, 『동아일보』, 1955. 3. 4.

44 「出演者 푸로필」,『동아일보』, 1955. 8. 19.

45 김지혜,「1950년대 여성국극의 공연과 수용의 성별 정치학」,『한국극예술 연구』 30호, 2009, 247~280쪽.

46 김매자는 김경애처럼 남성 역을 맡은 여성이 출연하는 여성국극에 매료 되었고, 무대에 선 경험을 지니고 있다.「열여섯 김매자, 무엇을 봤길래 넋 이 나갔나」,『동아일보』, 2012. 12. 8.

47 「[한국 지성과의 대화 ⑩] 살아 있는 한국 연극사 차범석 극작가」,『월간 중앙』, 2004. 7. 1.

48 류민자,『혼불—하인두의 삶과 예술』, 가나아트, 1999, 36쪽.

49 류민자,「나의 길」,『선미술』 15, 1982년 가을, 28~29쪽.

50 앞의 글.

51 김정,「(10)김서봉, 표정은 무뚝뚝해도 속마음은 따듯한 화가」. http:// www.daljin.com/column/13644.

52 이규일,「국전 최대의 스타 안상철」,『이규일의 미술사랑방』, 랜덤하우스, 2005, 240~251쪽.

53 「[이규일의 그림 읽기](18) 안상철 '청일(晴日)'」,『한국경제』, 2000. 12. 22.

54 김경연,「탈동양화의 경계에서 추구한 영(靈)의 세계—연정 안상철 작품 연구」,『한국근현대미술사학』 32집, 2016. 12, 288쪽.

55 감고당 등의 건물에 대해서는 다음을 참고하라. 이민원,「명성황후와 감 고당」,『역사와 실학』 32, 2007, 699~716쪽;「감고당의 건축적 특성」, 43 쪽. https://memory.library.kr/files/original/c7bc4de2985c1cfc877c6f 23c7e886b9.pdf.

56 류민자,「그림 속의 부처님」,『월간 세대』, 1979년 7월호, 247~248쪽.

57 조은정,「박석호 회화의 특질에 대한 연구」,『완전한 미완』, 충북문화관, 2019, 16~38쪽 참조.

58 「'아트리에'에도 봄」, 『동아일보』, 1960. 3. 3.

59 『박석호: 서민을 그린 시대의 표상』, 예술의전당, 1996.

60 홍익대학교 연혁 참조. "1960년 4·19 혁명으로 학도호국단이 해체되는 등 대학가의 자율적, 민주적 분위기가 고양되어 갔으나, 1961년 5·16 군사 정변 후 정부가 대학 정비를 단행하면서 고등교육 정책은 대전환을 이루게 되었다. 1961년에 공포된 '교육에 관한 임시특례법'에 의하여 대학 통제 정책이 강화되었고, 대학의 정원 감축, 학과의 폐지를 포함하는 광범위한 대학 정비가 단행되었다. '대학정비에 관한 건', '사립대학정비에 관한 건'이 발표되고 '학교정비기준령'이 제정되는 등 대학교육 정상화를 위한 명목으로 학교 정비가 추진되었으나, 일부 대학의 폐지와 학과 및 학생 감축 계획에 그치고 대학가의 혼란만 가중시켰다." 『주요 정책기록 해설집 V 교육 편』, 158~159쪽. http://www.archives.go.kr.

61 「젊어지는 한국미술계」, 『동아일보』, 1962. 10. 4.

62 1960년 4월 말 약 10만 명이던 고등교육 인구가 1961년 5월 말에는 약 14만 명으로 증가했다. https://sangmink.tistory.com/5.

63 「국전 예년보다 더 붐벼」, 『경향신문』, 1963. 10. 11.

64 「15일에 시상식」, 『동아일보』, 1961. 11. 14.

65 이구열, 「국전 말썽」, 『경향신문』, 1963. 10. 3.

66 송만규, 「큰개불알풀」, 『섬진강, 들꽃에게 말을 걸다』, 비씨앤월드, 2016.

67 현재 영생중학교, 영생여자중학교 등이 폐교되고 영생고등학교만 운영되고 있다.

68 법인소개. http://www.jj.ac.kr/jj/introduction/foundation/introduction.jsp.

69 「전국남녀中高 美術實技대회 入賞者를 발표 美大主催」, 『경향신문』, 1963. 10. 28.

70 「[名門을 찾아서] 전주 영생고」, 『전북일보』, 2001. 7. 24.

71 觀相者, 「千態萬狀의 京城 教育界 人物」, 『개벽』 제58호, 1925. 4. 1.

72 서울특별시 어린이병원 연혁. http://childhosp.seoul.go.kr/hospital-infomation/history.

73 류민자, 『혼불─하인두의 삶과 예술』, 가나아트, 1999, 10쪽.

74 앞의 책, 42쪽.

75 건축사가 이강근 교수의 조언에 따르면 종묘 향대청이었을 것이다. 온돌 방이 있어서 사람이 거주할 수 있었다. 류민자는 "문화재청장이었던 하갑 청 씨의 배려로 종묘 안 옛 궁인들이 쓰던 방 하나를 얻어 기거하고 계셨 다"고 했다. 앞의 책, 41쪽.

76 하인두, 『당신 아이와 내 아이가 우리 아이 때려요』, 한이름, 1993, 209쪽.

77 하인두, 「차가운 캔버스에 그린 뜨거운 '사랑대상'」, 『여성자신』, 1983년 11월호.

78 하인두, 『청화수필』, 청년사, 2010, 90쪽.

79 「東·西洋畵가 한곳에 河麟斗·柳敏子 부부전」, 『경향신문』, 1970. 11. 12.

80 류민자, 『혼불─하인두의 삶과 예술』, 76쪽.

81 앞의 책, 79쪽.

82 「한번 터지면 멈출 수 없는 '웃음', 왜 그럴까?」, 『헬스조선』, 2018. 3. 16. http://health.chosun.com/site/data/html_dir/2018/03/16/2018031600850.html.

83 「명동화랑 개관기념전」, 『동아일보』, 1970. 12. 25.

84 「명동화랑서 고서화전」, 『경향신문』, 1971. 2. 1.

85 「회화 오늘의 한국전」, 『동아일보』, 1971. 3. 4.

86 「충무로 명동화랑 20세기 판화전」, 『동아일보』, 1971. 9. 4.

87 「권진규 씨 건칠조각전」, 『동아일보』, 1971. 12. 11.

88 「침체벗는 화랑」, 『경향신문』, 1972. 5. 13.

89 「이우환 개인전 해영회관화랑」, 『매일경제』, 1972. 8. 24.

90 유준상,「폭 넓힌 비평광장 집약된 상반기 미술」,『경향신문』, 1973. 7. 14.

91 「한국5인작가 휜색전」,『동아일보』, 1975. 5. 22.

92 「문화인 25시(25) 명동화랑 재기 몸부림」,『경향신문』, 1975. 6. 10.

93 「창간 한돌 〈선미술〉 꾸준한 부수 증가 명동화랑 김문호 씨 사전오기 기
 록」,『경향신문』, 1980. 3. 3.

94 「10월의 文化行事」,『경향신문』, 1973. 10. 1.

95 류민자,『혼불―하인두의 삶과 예술』, 80쪽.

96 최순우, 1973년 10월 18일 명동화랑 류민자 제1회 개인전 서문.

97 「류민자 화전 24일까지」,『경향신문』, 1973. 10. 19.;「류민자 개인전 개
 최」,『매일경제』, 1973. 10. 22.

98 「류민자 씨 개인전 명동화랑서」,『동아일보』, 1973. 10. 16.

99 「류민자 씨 전시회 양지화랑서」,『동아일보』, 1975. 6. 25.

100 「류민자 화전 양지화랑」,『경향신문』, 1975. 6. 26.

101 이경성,「만다라의 미적 표현」, 제2회 만호 류민자 화전 전시 카탈로그 서
 문, 양지화랑, 1975. 6. 25~7. 1.

102 류민자,「여류화가」,『국제신보』, 1977. 1. 23.

103 조수진,「종교예술로서의 청화(靑華) 하인두(河麟斗)의 회화」,『한국근현
 대미술사학』 28집, 2014. 12. 65쪽.

104 박영택,「하인두 류민자 부부의 작품세계」,『인물미술사학』 6, 2010. 12.,
 107쪽.

105 「최고상에 최대섭 작 '현'」,『경향신문』, 1974. 3. 30.

106 「미협회원전」,『경향신문』, 1975. 7. 24.

107 「류민자 씨 동양화가」,『경향신문』, 1977. 8. 31.

108 류민자,『혼불―하인두의 삶과 예술』, 111~112쪽.

109 오광수,「密敎的 비전과 超越的 감정」, 제4회 만호 류민자 화전 도록 서
 문, 선화랑, 1978. 10. 18~24.

110　M. 엘리아데, 이은봉 옮김, 『성과 속』, 한길사, 1998, 169쪽.

111　"종교적으로 축제에 참여하는 것은 일상적인 시간 지속에서 탈출하여 그
축제에서 재현하는 신화적인 시간으로 되돌아가는 것이다. 그러므로 성
스러운 시간은 무한히 회복될 수 있고 반복 가능하다. 그것은 어떤 의미
에서 '지나가는' 것이 아니고, 또 결코 불가역적인 지속을 나타내지 않는
다고 말할 수 있을 것이다." 앞의 책, 89쪽.

112　구경각. 궁극적인 깨달음. 삼각(三覺)의 하나. 다른 둘은 사람의 마음은
본래부터 맑고 깨끗한 오성 (悟性)을 지니고 있다는 본각(本覺)과, 불
법 (佛法)을 듣고 무명(無明)에서 벗어나 깨달음을 얻게 된다는 시각(始
覺)이다. 구경(究竟)은 구극(究極)과 같은 뜻이다. 『실용 한영 불교사전』.
http://dic.tvbuddha.org.

113　尒時如来安慰龍王, "我受汝請坐汝窟中経千五百歳." 佛湧 身入石. 猶如
明鏡人見面像, 諸龍皆現, 佛在石内映現於外. 尒時諸龍合掌歡喜不出其
地 常見佛日. 尒時世尊結伽 趺坐在石壁内, 衆生見時遙望即 現 近則不
現. 諸天供養佛影, 影亦說法. 又云, "佛尷嵓石之上即便成金玉之聲." 『삼
국유사』 제4 탑상(塔像第四) 어산불영(魚山佛影).

114　오광수, 「密教的 비전과 超越的 감정」, 제4회 만호 류민자 화전 도록 서
문, 선화랑, 1978. 10. 18~24.

115　로베르 브리나, 「畵家 柳敏子의 作品世界 繪畵的인 우수한 자질과 정신
력인 울림」, 파리 월간 예술지 『VISION』 1979년 9월호; 『2018 양평군립
미술관 원로작가 아카이브 연구자료집 류민자』, 양평군립미술관, 2018,
81쪽 전재.

116　신용석, 「눈길 끈 류민자 파리전」, 『조선일보』, 1979. 7. 15.

117　로베르 브리나, 「畵家 柳敏子의 作品世界 繪畵的인 우수한 자질과 정신
력인 울림」, 파리 월간 예술지 『VISION』 1979년 9월호.

118　문신, 「리아 그랑빌러 화랑 오픈에 관한 메모4」, 숙명여자대학교 문신미

술관, 문신미술연구소. http://www.moonshinart.com.

119 문신의 기록에 따르면 리아는 유럽 여러 곳에 문신의 작품을 판매했는데 기록도 남기지 않아 어디로 얼마에 거래되었는지 알 수도 없이 자신의 작품이 사라져 버릴 것 같은 불안감을 느꼈다고 한다. https://blog.naver.com/zwei0602/221446819289.

120 김인환, 「柳敏子의 作品世界 自己를 定立하는 姿勢」, 曼胡 柳敏子 畫展 도록, 동산방화랑, 1980. 6. 20~26.

121 류민자, 『혼불―하인두의 삶과 예술』, 112쪽.

122 김인환, 「柳敏子의 作品世界 自己를 定立하는 姿勢」, 曼胡 柳敏子 畫展 도록, 동산방화랑, 1980. 6. 20~26.

123 「여성화가 유민자 씨 만다라의 미적 세계 회화로 펼쳐」, 『경향신문』, 1980. 6. 16.

124 「제7회 개인전 갖는 유민자 씨 '선'의 세계를 담으려 노력」, 『매일경제』, 1980. 6. 25.

125 류민자, 「朴崍賢 作品의 造形的 特性」, 이화여자대학교 교육대학원 논문, 1982, p.vi.

126 앞의 글, 36쪽.

127 「제7회 개인전 갖는 유민자 씨 '선'의 세계를 담으려 노력」, 『매일경제』, 1980. 6. 25.

128 류민자, 『혼불―하인두의 삶과 예술』, 114쪽.

129 「화선지 떠나 캔버스로 개인전 연 류민자 씨」, 『경향신문』, 1982. 10. 18.

130 류민자, 「박래현 작품의 조형적 특성」, 33쪽.

131 앞의 글, 35쪽.

132 임영방, 「초월된 공간의 제시―제8회 류민자 전에」, 개인전 도록 서문, 롯데미술관, 1982. 10. 20~26.

133 류민자, 『혼불―하인두의 삶과 예술』, 115쪽.

134 「문화 새 풍속도(16) 전원 속의 아틀리에 늘고 있다」, 『경향신문』, 1988.
3. 26.

135 「문화예술인 탈서울 바람」, 『동아일보』, 1984. 11. 23.

136 류민자, 『혼불—하인두의 삶과 예술』, 124쪽.

137 「미술화제」, 『동아일보』, 1984. 6. 14.

138 조정권, 「親和力 있는 心性, 그 磁場」, 조선화랑 柳敏子 展 전시도록 서문,
1984. 6. 18~27.

139 류민자, 『혼불—하인두의 삶과 예술』, 128쪽.

140 「눈으로 보지 말고 마음으로 보고 마음으로 그려라」, 『라벨르』, 1993년 5
월호, 160쪽.

141 류민자, 『혼불—하인두의 삶과 예술』, 148쪽.

142 김이환, 『수유리 가는 길』, 이영미술관, 2004, 191쪽.

143 『1991 PREVIEW』, 가나화랑.

144 이일, 「충만한 고요의 세계」, 제12회 가나화랑 개인전 전시도록 서문,
1992. 9. 16~25.

145 「대자연과 인간에 대한 사색」, 『경향신문』, 2003. 4. 1.

146 조은정, 「생명의 규칙, 질서에 대한 염원」, 개인전 도록 서문, 인사아트센
터, 2003. 4. 2.~4. 15.

147 류민자, 「생명의 노래」, Gallery WA. 청담, 2008. 3. 17~4. 18.

148 조은정, 「상징의 교차하는 이미지」, 개인전 전시도록 서문, 예술의 전당,
2014. 10. 22.~11. 2.

149 조은정, 「생명의 규칙, 질서에 대한 염원」, 개인전 도록 서문, 인사아트센
터, 2003. 4. 2.~4. 15.

만호(曼胡) 류민자(柳敏子) 약력

1942년 3월 16일 서울 혜화동 36번지 출생.

1948년 마포국민학교 입학.

1955년 청운국민학교 졸업, 덕성여자중학교 입학.

　　　　김천홍 무용연구소 교습.

1958년 덕성여자고등학교 입학.

1961년 홍익대학교 미술대학 동양화과 입학.

1962년 제11회 대한민국미술전람회 〈과물시장〉 입선.

1963년 제12회 대한민국미술전람회 〈죽기 제작소〉 입선.

1965년 홍익대학교 미술대학 동양화과 졸업.

　　　　전주 영생 중고등학교 미술 교사.

1967년 서울 덕성여자중고등학교 미술 교사.

1967년 10월 18일 서양화가 하인두와 결혼.

1970년 11월 11~20일 〈동서양화전〉 예총화랑, 서울.

1973년 10월 18~24일 제1회 개인전, 명동화랑, 서울.

1974년 제10회 한국미술협회 회원전 이사장상 수상.

1975년 6월 25일~7월 1일 제2회 개인전, 양지화랑, 서울.

1975년 제11회 한국미술협회 회원전 문화예술진흥원장상 수상.

1975~77년 '아세아 현대미전', 일본, 도쿄.

1976년 11월 20~26일 제3회 개인전, 현대화랑 초대, 부산.

1976년 '제3회 한국미술대상전' 특별상, 한국일보사 주최.

1976년 Asociacion belgo-Aispanica Belgigue 왕족 상 수상.

1978년 10월 18~24일 제4회 개인전, 선화랑, 서울.

1979년 이화여자대학교 교육대학원 입학.

1979년 5월 3일~9일 제5회 개인전, 화니미술관 초대, 광주.

 6월 2일~7월 15일 제6회 개인전, 그랑빌레 화랑, 프랑스 파리.

1979~84년 '헌정미술―영혼의 표현전', 프랑스, 파리.

1979~85년 '콩파레종', 프랑스, 파리.

1980년 6월 20~26일 제7회 개인전, 동산방화랑, 서울.

1982년 이화여자대학교 교육대학원 미술교육 전공 석사 졸업.

 학위 논문: 「박래현 작품의 조형적 특성」

1982년 10월 20~26일 제8회 개인전, 롯데미술관, 서울.

1982~85년 대한민국미술대전 추천 작가.

1984년 6월 18~27일 제9회 개인전, 조선화랑, 서울.

1984년 '한국 현대작가 초대전', 그랑팔레 미술관, 프랑스, 파리.

1984년 12월 20일~1985년 1월 7일 '오늘의 한국미술, 한·불미술전', 피에르
 가르뎅 화랑, 프랑스, 파리.

1986년 6월 12~24일 제10회 개인전, 우정미술관, 서울.

1986년~ 대한민국미술대전 초대 작가.

1988년 대한민국 미술대전 심사위원.

11월 24일~12월 1일 제11회 개인전, 샘 화랑, 서울.

1989년 9월 3~26일 '80년대의 여성미술전', 금호미술관 기획, 서울.

1992년 9월 16~25일 제12회 개인전, 가나화랑, 서울.

'살롱 도톤 한국작가 12인 특별초대전', 그랑팔레 미술관, 프랑스, 파리.

'서울 국제 현대 미술제', 국립현대미술관.

1994년 8월 3일~9월 10일 ' '94 한국 여류화가 8인 초대전', 해나-켄트 갤러리, 미국, 뉴욕.

1995년 12월 13~31일 ' '95 한국 여성 미술제'(서울 시립미술관 정도 600년 기념관).

10월 15~21일 ' '95 미술의 해. 경기 현대 미술초대전', 과천시민회관.

12월 4~22일 '한국 미술 50인 유네스코 초대전', 유네스코본부, 프랑스, 파리.

1997 6월 19~29일 제13회 개인전, 신세계 가나아트, 서울.

1998년 5월 4일 제17회 대한민국 미술대전 심사위원장.

'제6회 한·일 현대채색화전', 일본, 오사카 부립도서관.

1999년 9월 28일~10월 29일 '서울-베르린전', 코뮤날레 갤러리, 독일, 베를린.

1999년 『혼불- 하인두의 삶과 예술』, 가나아트.

2000년 '새천년 대한민국의 희망 전', 국립현대미술관.

2001년 3월 27일~4월 17일 ' "물"전' 세계 물의 날 기념 기획전시, 서울시립

미술관.

5월 1~31일 '북한강 오월미술제', 갤러리 서종.

2002년 10월 17~28일 '아름다움과 깨달음—한국 근현대미술에 나타난 불교사상', 가나아트센터.

2003년 4월 2~22일 제14회 개인전, 가나아트갤러리 기획 초대, 인사아트센터, 서울.

2003년 2월 12~18일 '한국-인도 현대미술전', 광화문갤러리.

2004년 5월 13~22일 제15회 개인전, 시테 국제아트센터, 프랑스 파리.

2005년 '남한강 사람들-화가마을 그림 잔치', 갤러리 아지오, 닥터박 아트센터.

2006년 10월 17~29일 마니프 서울국제아트페어 부스 개인전, 예술의전당 미술관.

2007년 3월 3일~5월 10일 '여류화가 10인 쇼몽 시 초대전', 프랑스, 쇼몽.

11월 29일~12월 4일 '화가의 아내', 월간 미술세계 창간 23주년 특별 기획 초대, 인사아트센터.

2008년 3월 17일~4월 18일 제16회 개인전, 청담 와(WA)갤러리 초대, 서울.

'제1회 양평환경미술제', 양평 맑은물사랑미술관.

2009년 '오색동행전', 가나아트갤러리 기획초대, 인사아트센터, 서울.

'제2회 양평환경 미술제', 마나스갤러리.

2010년 2월 22~26일 'SEOUL-TOKYO 여성이 본 한국과 일본', 주일 한국대사관, 일본.

'3회양평 환경미술제', 와갤러리.

2010년 예술가의 장한 어머니상 수상, 문화체육관광부.

2011년 9월 3~17일 '제4회 양평환경미술제', 양평군립미술관.

'한독 교류전. 만남, Change ex Change', 독일 베를린 주독 한국문화원, 독일 베를린미협 미술관.

10월 1~6일 '인천 여성미술 비엔날레 특별 초대전', 인천부평아트센터.

2012년 '서울-베를린 문화교류전-"Creation in Art" 지구의 반란-귀환, 회복, 만남'.

'제2회 한독 문화 교류전 "Change-Exchange" ' 양평군립미술관, 조선화랑, 서울.

2013년 5월 15~20일 '100년의 꿈', 운보 김기창 탄신 100주년 기념전, 인사아트센터.

'양평환경미술제', 양평군립미술관.

2014년 '한·독 문화교류전—THE FLOWER', 양평군립미술관 전관, 갤러리와 양평.

'Yang Pyung ECO Art Fastival' 양평 미술인들의 '집' 생명, 양평군립미술관.

2015년 성신캠퍼스 뮤지엄 군집미술관에 선정 류민자 개인 미술관, 5월 14일 개관.

5월 21일~7월 3일 '제4회 한·독 문화교류전—스마트시티', 독일 베를린 주독한국문화원.

5월 22일~6월 30일 '스마트시티 한독문화교류전', 독일, 베를린 바크갤러리.

2015년 7월 1일~9월 30일 제18회 개인전, 현대블룸비스타 기획초대, 양평.

9월 9일~10월 5일 제19회 개인전, 류민자 기획초대전, JS갤러리.

10월 12일 ~ 11월 18일 제20회 개인전, 양평군립미술관.

2016년 5월 4~10일 '일상과 풍경에서 노닐다', 조선일보미술관.

2017년 '서울. 러시아 현대미술전', 주러한국대사관.

'한·독 문화교류전', 독일, 베를린 바크갤러리.

2018년 '필연적 관계성', 조선일보미술관.

대한민국 미술인의 날 대상.

2019년 3월 6~12일 '"여권통문" 발표 120년 기념─한국여성미술인 120인 전', 토포하우스.

3월 16일~4월 30일 ' "나는 대한민국의 화가다"', 남송미술관.

10월 4~27일 제21회 개인전, 가나아트센터.